서양 예술을 단숨에 독파하는 미술 이야기

위대한 서양미술사2
The Great Art History

일러두기

외래어 표기는 국립국어원 외래어 표기법을 따르되 일부 널리 쓰이는 관용적 표현에는 예외를 두었습니다.

위대한 서양미술사2

1판 1쇄 발행 2021년 10월 25일

지은이	권이선
펴낸이	애슐리
편집	송인아
디자인	부지
발행처	가로책길
주소	서울시 중구 퇴계로 409
등록	제 2021-000097호
e-mail	garobook@naver.com
ISBN	979-11-975821-0-3(03600)

서양 예술을 단숨에 독파하는 미술 이야기

위대한 서양미술사2
The Great Art History

권이선 지음

가로책길

차례

08 형식적 추상의 아름다움을 뽐내다

The Great Art History

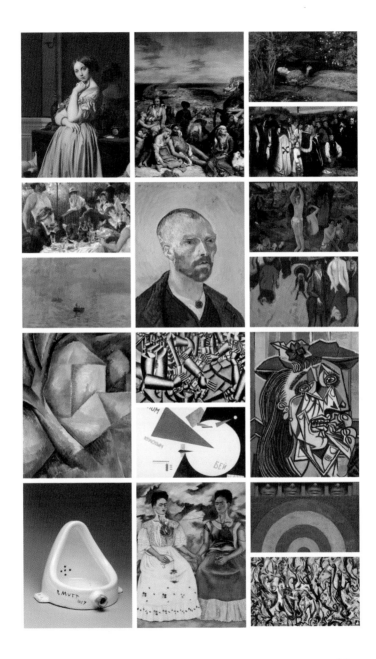

archive

서양미술사를
쉽게 읽고 제대로 배우다

책을 펴내며

인류와 함께 늘 존재해 왔던 창작물은 감상하며 즐거움을 얻는 대상인 동시에 역사에서 배우는 대상이다. 특히나 미술사는 아름다움 또는 그 표현의 변천사를 다루는 영역이기에 많은 사람들이 그 흐름을 들여다보고자 한다. 하지만 이미지가 난무하고 넘쳐나는 정보에 대한 해석이 복잡다기한 현상을 보이는 오늘날, 역사 속에 등장하는 창작물을 어떻게 해석하고 전달하는 것이 독자에 대한 예의가 될까? 그것은 아마도 정확성을 담보하는 한편, 방대한 내용의 핵심을 파악할 수 있도록 안내해주는 큐레이션일 것이다.

이 책은 기술 방식에 있어 고증에 충실하면서 동시에, 소개되는 예술가와 작품들이 미술사적 맥락에서 왜 중요한지 자연스럽게 이해되도록 구성했다. 예술의 속성을 단편적으로 조명하기보다 시대적 상황 또는 창작자의 배경을 상관적으로 논하고자 했다. 또한 미술사적으로 비중 있는 위치를 점하고 있음에도 불구하고 그동안 소홀히 다뤄진 부분도 놓치지 않으려 나름 애썼다. 작품에 집중하다보면 양식과 내용은 알게 되어도 역사적 맥락을 놓칠 수 있고, 시대적 상황에 치우쳐 살피다 보면 작품이 주는 감흥을 얻지 못하기

마련이다. 이 책에서는 시대적 배경과 함께, 기술
되는 작품이 왜 미술사적 가치를 지니고 있는지
에 대해 균형감을 잃지 않으려 했다.

뛰어난 예술가들이 쏟아져 나온 르네상스 시대
만 하더라도 도시별로 정치적, 문화적 상황이 다
르고 예술가에게 요구되던 가치도 달랐기에, 같은
이탈리아의 대가들도 각기 다른 특성을 지녔다.
르네상스 장에서 동시대 예술가들에 대해 이야기하면서 밀라노,
피렌체, 로마 등 도시별로 이동하며 살펴본 이유가 바로 여기에 있
다. 바로크 시대의 경우에는 카라바조의 독특한 회화기법이 시대
를 풍미했지만 자세히 들여다보면 같은 바로크 시대라도 지역마다
다른 양상을 띠는 것을 알 수 있다. 당시 가톨릭과 신교가 팽팽하게
나뉘어 대치하던 종교적 상황이 작품에 그대로 발현되었기 때문에
이탈리아를 시작으로 스페인, 플랑드르, 네덜란드 등으로 나눈 것
이다. 예술이 풍부하고 흥미롭게 해석되는 것은 바로 이러한 연유
에서이며, 작품 중심으로 구성된 기존의 몇몇 미술교양 서적들이
종합적인 관점을 갖지 못한 것도 같은 이유에서 비롯되었다.

한편 한 시대와 예술을 표현하는 문구 선택에도 객관성과 포용
성을 가지고 접근하였다. 하나의 예로, 많은 책에서 17세기 네덜란
드 예술과 시대를 일컫는 용어로 황금기를 관습적으로 사용하고
있으나 이는 엄밀히 말해 부적절한 표현이다. 17세기 네덜란드는

전쟁, 가난, 노예무역 등도 만연했기에 이와 같은 이면을 고려하지 않은 단어인 황금기는 사용상 맞지 않기 때문이다. 실제로 네덜란드의 뮤지엄에서조차 모든 안내와 문서에서 황금기라는 단어를 삭제했다는 점을 생각해볼 때 이 책에서도 그러한 표현을 쓰지 않는 것은 타당한 접근일 것이다. 이와 더불어 본 책에서는 학계에서 공식화된 정규 용어와 개념을 사용하려고 노력했음을 밝혀 둔다.

20세기 전후 미술사에서는 너무나 많은 예술운동이 쏟아져 나왔는데 이에 대해 우리는 보통 순차적이고 선형적으로 배우곤 한다. 물론 예술사조가 어떤 시대적 계기로 인해 앞뒤가 구분되기도 하지만 동시대에 공존하는 경우도 많다. 신고전주의와 낭만주의는 시대적으로 선후관계가 아니라 함께 경쟁적으로 존재하였다. 또 후기인상주의 화가와 큐비즘 화가가 시대적으로 많은 차이가 있는 것 같고 독일 표현주의가 큐비즘보다 한참 뒤의 사조처럼 느껴지지만 그렇지 않다. 이는 양식을 명확히 구분 짓다 보니 생긴 잘못된 이해이다. 사실 각 미술사조를 대표하며 활동했던 작가들은 서로 영향 받거나 직접 교류했으며, 시기적으로도 겹치는 경우가 많다. 이 책에서는 이 점을 견지하고자 하였다.

미술사를 통해 우리는 과거 인류가 어떻게 스스로를 인식하고 우주와 세계를 바라보았는지, 그리고 그것을 어떻게 표현했는지를

연역하고 추정한다. 더 적극적으로는 그것을 바탕
으로 현재를 이해하며 더 나은 미래를 위해 시대
를 아우르는 통찰을 적용하고자 한다. 단편 지식
이 만연한 이 시대에 통시적이고 공시적인 지식
과 관점을 종합적으로 모아 놓는다면, 그 자체로
서 유의미하고 즐겁지 않을까. 이 책은 그러한 기
대에서 시작되었다.《위대한 서양미술사》는 두 권
으로 구성되었다. 선사시대부터 바로크시대 예술이 다루어진 1권
에서는 당대 인류가 추구했던 주요 가치를 살펴볼 수 있다. 2권에
기술된 근대 예술은 우리에게 또 다른 인사이트를 준다.

 예술은 삶을 변화시키는 힘이 있다. 예술은 인간의 삶을 담고 있
기에 세계 문화를 이해하고 교류할 수 있게 하며, 그를 통해 삶의
폭과 깊이를 확장해 준다.《위대한 서양미술사》에 이어 이 책《위대
한 서양미술사2》에서 펼쳐지는 예술 이야기로 독자들과 시공간 여
행을 떠나고 싶다.

<div align="right">권이선</div>

전문가들이 책을 쓰는 이유는 다양하지만, 크게 두 가지로 분류된다. 하나는 동료 전문가들과 소통하기 위한 수단으로 쓰는 전문서이고, 다른 하나는 자신의 전문분야를 일반인에게 소개하고 이해시키기 위한 교양서이다. 전문서는 관련 학자들 사이에서 주로 읽히지만, 교양서는 남녀노소를 불문하고 호기심을 갖는 모든 이들에게 찾아 읽혀진다.

칼 세이건(K. Sagan)은 과학에 호기심을 갖는 대중을 위해 ≪코스모스(Cosmos)≫를 펴냈다. 이 책은 일반인들의 상식의 지평을 넓힘과 동시에 과학 발전의 큰 원동력이 되었다. 이 에이치 카(E.H. Carr)는 역사에 호기심을 갖는 대중을 대상으로 ≪역사란 무엇인가≫를 썼다. 이 책 역시, 역사를 보는 대중의 의식 수준을 높임과 동시에 인류의 진보와 역사에 통찰을 주었다.

나는 미술의 비전문가다. 그림을 그릴 줄도 모르고, 배우려고 노력해본 적도 없으며, 이 분야에 소질이나 잠재능력이 있다고 생각해 본 적도 없다. 그러나 호기심은 많다. 그림 구경을 무척 좋아한다. 그 찬란한 색감과 구도, 거기에 담겨있는 숨겨진 담화(談話)를

유추해 보기를 좋아한다. 하지만 이 일은 도무지
쉽지 않다. 미술 전문가들은 어떨까. 미술 전문가
들은 미술을 어떻게 즐기고, 어떻게 창작하며, 어
떤 능력을 가지고 있나. 그리고 역사상 명멸한 수
많은 미술가들은 어떻게 비교되며, 미술이라는 예
술 분야의 진보에 어떻게 기여해 왔는가. 무척 궁
금하다.

흔히, 피카소를 천재 화가라고 칭한다. 나는 피카소를 왜 천재라
고 부르는지 잘 몰라서 이 책 저 책 들추어 보았다. 어릴 적부터 그
림을 잘 그려서인가, 장르의 다양성 때문인가, 작품을 많이 그려서
인가, 90세가 넘도록 그림을 그려서인가. 아니면 작품이 아름다워
서인가, 괴팍해서인가, 담긴 스토리가 구구절절해서인가. 그러다
천재 연구 심리학자인 하버드 대학교의 하워드 가드너(H. Gardner)
교수의 글을 보고, 내 맘에 드는 답을 찾아냈다. 피카소의 천재성은
동일한 대상을 그릴 때, 가장 적은 수의 점(點)과 선(線)을 사용한다
는 것. 가드너 교수의 해석은 그 후 내가 피카소의 작품을 볼 때는
물론, 모든 미술 작품을 감상하는 중요한 프레임으로 작용하고 있
다. 미술 비전문가에게는 이런 사소한 지침이 미술 감상 행위를 지
배하기도 한다. 그래서 미술을 모르는 이를 위해서 미술 전문가가
쓰는 교양서가 필요하다.

바로 이 책, 권이선의 ≪위대한 서양미술사≫가 그런 역할을 충

실히 해주리라 믿는다. 누군가 말했듯이 서양미술
사는 로마사를 읽는 것보다 더 복잡하고 힘들다.
왜냐하면 로마사는 사람(황제)과 연대(시대)로 연
결되는 고리가 있어서 고구마 캐듯 계보가 있지
만, 미술사는 수많은 예술가가 각자 따로 존재하
고 있어서 그들을 묶을 분류 체계가 쉽지 않기 때
문이다.

그런데 권이선의 이 책은 다르다. 미술을 이해하는 데에는 여러
방식이 있을 수 있다. 대개는 사건 중심, 작가 중심, 공통성 중심이
주를 이룬다. 그런데 권이선이 사용하는 미술사적 조명 방식은 그
러한 단편적 방식을 넘어, 시대별로 역사, 정치, 경제, 철학을 아우
르는 특유의 조명 방식을 취하고 있다.

그래서 이 책은 그간의 미술사 책과는 차별성이 있다. 그 차별성
이라는 게 바로 '미술을 모르는 이를 위한 교양서로서의 미술책'이
란 사명에 충실하다는 것이다. 나는 이 책이 대중의 미술 교양에 크
게 이바지할 것을 기대하며, 독자 제현의 일독을 권한다.

문용린

서울대학교 명예교수

고전으로
되돌아가다

로코코 미술,
신고전주의 미술

화려하고 경쾌한 장식미

로코코 미술

18세기 유럽은 큰 변화가 일고 있었다. 정치, 사회의 중심에는 이성의 힘을 믿는 '계몽' 사상이 있었으며, 종교와 문화는 분리되어 각각 독자적인 영역을 형성하기 시작했다. 과학이 신학을 대체하고, 의회제 민주주의가 신성불가침적 권한을 대신했다. 이 시기 프랑스에서 시작해 유행한 미술 양식이 로코코 양식이다. 17세기 바로크 미술과 18세기 후반 신고전주의 미술 사이에 유행한 로코코 미술은 본래 실내장식 양식에서 비롯된 미술로, 프랑스 파리의 귀족층을 위한 미술이었다.

18세기 초, 예술가들은 후원자의 포부와 성취를 알레고리로 담아 화려하게 표현했다. 돌과 조개로 만든 정원 장식을 일컫는 단어, 로카이유(rocaille)에서 유래된 로코코(rococo)는 과도한 장식과 소용돌이무늬로 특징지어진다. 로코코 시대 회화 작품들을 보면 무대 세트와 같은 화려하고 인공적인 느낌이 특징적이다.

로코코 화가 장 앙트완 와토(Jean-Antoine Watteau, 1684~1721년)는 장
대한 주제 대신 사소한 풍경을 즐겨 그린 작가이다. 특히 소풍이나
의상파티 같은 상류사회의 우아하고 격식 차린 모습을 많이 묘사
했다. 대표적인 파리지엥 화가인 그는 팔레트에 여러 색을 섞어 쓰
는 대신 그림 위에 직접 순수색을 입히는 분리묘법을 사용한 색채
주의자이기도 했다. 그의 그림에서 볼 수 있듯이 로코코 회화의 채
색 기법은 일반적으로 뚜렷한 윤곽선 대신, 밝고 화려한 터치가 모
여 전체적으로 어우러지는 특성을 가진다.

장 앙트완 와토는 '우아한 연회'로 번역되는 '페트 갈랑트(Fête
galante)'라는 새로운 형식의 장르도 만들어냈다. 페트 갈랑트란 정
원을 배경으로 젊은이들이 목가적인 파티를 하는 장면을 그린 그
림을 말한다. 그림에 등장하는 사람들은 무도회에서 입을 법한 복
장을 하고 사랑을 나누는 모습이다. 이러한 분위기는 와토의 〈키테
라 섬 순례〉에 잘 나타난다.[1] 키테라 섬은 사랑의 신 비너스가 탄생
한 곳으로, 그곳에 가면 사랑이 이루어진다는 가상의 섬이다. 〈키테
라 섬 순례〉는 섬을 배경으로 여러 커플이 친밀하게 속삭이거나 서
로 팔을 감싸고 있다. 프렌치 아카데미는 독특한 이 작품을 보고 어
느 형식으로 분류해야할지 몰랐다. 그림 왼편의 큐피드, 오른편의
비너스 조각상이 보이지만 신화에 근거를 둔 그림은 아니었고, 그
렇다고 어떤 이야기에 근거를 둔 역사화도 아니었으며, 일상의 한
장면이라고 보기도 어려웠다. 그래서 1717년 프렌치 아카데미는
페트 갈랑트라는 새로운 장르를 따로 만들었다.

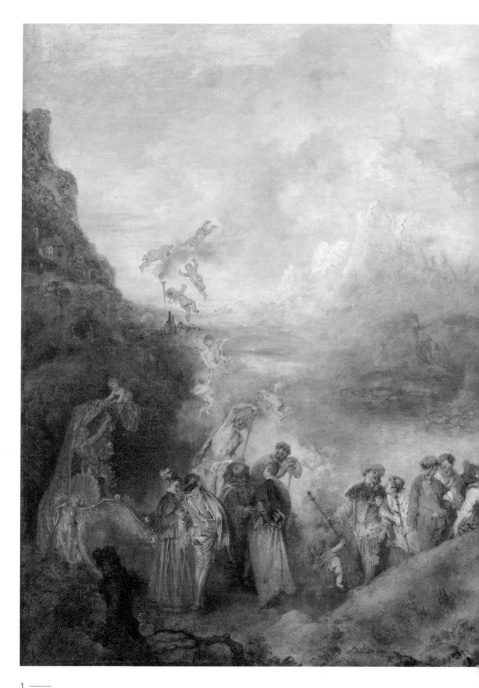

1 ——
장 앙트완 와토, 키테라 섬 순례, 1717년, 루브르 박물관, 파리 키테라는 사랑의 여신 비너스에
게 바쳐진 그리스의 섬으로, 당시 프랑스에서는 구애와 사랑의 장소로 여겨졌다.

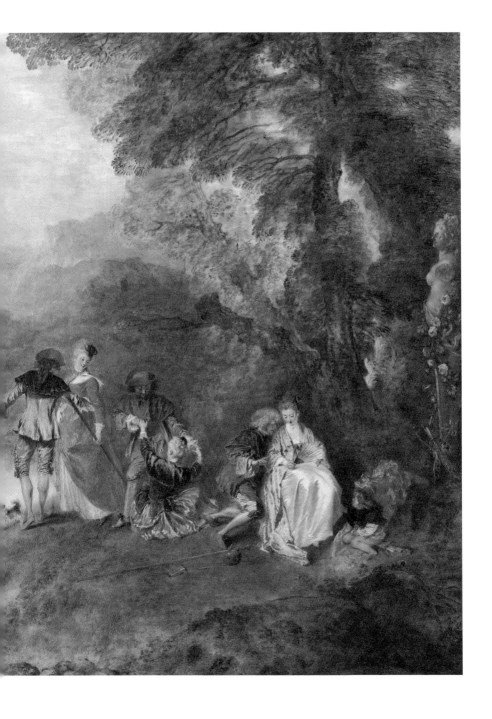

로코코 시대, 예술가로 성공하기 위해서는 로코코 특유의 장식적인 매력과 함께 타 방면으로의 활용 능력이 뛰어나야 했다. 이러한 성향은 루이 15세 때 매우 뚜렷해졌는데 프랑수아 부셰(Francois Boucher, 1703~1770년)의 역할이 크다. 아름답고 진기한 광물, 동물 표본이나 중국 유물 등을 수집하거나 장식하는 것을 즐겼던 부셰는 로코코 미술의 대표적인 예술가였다. 루이 15세의 수석화가로 활동했던 그는 자신의 세련되고 경쾌한 스타일을 당시 프랑스 왕실의 예술적 특징으로 만들었다.

부셰는 드로잉 작업뿐만 아니라 타피스트리(tapestry)와 세라믹 제품도 만들었다. 그리고 인테리어와 무대 세트도 디자인했으며 심지어 부채와 슬리퍼도 제작하는 등 다양한 부문에 영향을 주었다. 부셰가 여러 방면에 활발한 활동을 할 수 있었던 것은 디자인을 여러 소재로 다양하게 표현할 수 있었기 때문인데, 예를 들면 회화에서 자주 등장하는 푸토(putto, 큐피드 등 발가벗은 어린이 상)를 도자기나 찻잔에도 똑같이 옮겨 넣었다.

부셰는 와토의 페트 갈랑트 작품에도 영향을 받았는데, 그의 작품 〈전원풍경〉이 이를 잘 드러내준다.[2] 자연 속에서 사랑을 나누는 양치기 소년과 소녀의 모습을 통해 프랑스 회화에 전원적인 주제가 다시 부활했음을 알 수 있다.

부셰의 그림은 전형적인 로코코 양식을 취한다. 르네상스 미술과 바로크 미술에서 작품의 주제로서 신화를 그렸던 것과 달리 로코코 시기 부셰의 그림에서 신화는 장식적 요소로서 혹은 누드를 그

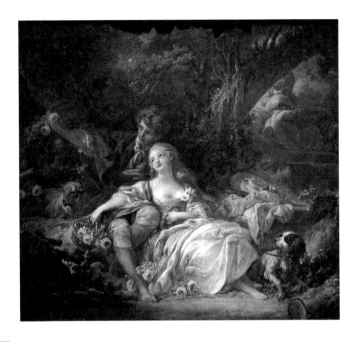

2 ──────

프랑수아 부셰, 전원풍경, 1760년, 카를스루에 뮤지엄, 카를스루에 교외의 자연 풍경은 로코코 회화에서 선호되는 배경이다. 시골의 삶에 대해 아는 것이 없는 귀족들에게 목가적인 풍경은 매력적으로 다가왔다. 1783년, 마리 앙투아네트가 베르사유 궁전 내에 농장이나 방앗간을 본 딴 '왕비의 촌락(Hameau de la Reine)'을 지어 놓고 양치기 복장으로 궁 사람들과 유희를 즐겼다는 것으로 미루어 보아 시골에서의 단순한 삶에 대한 동경이 있음을 알 수 있다.

리기 위한 장치로서 이용되었다. 그의 작품 〈비너스의 승리〉는 이를 잘 반영한다.[3]

■ 남녀의 사랑을 섬세하게 묘사했던 프라고나르 ■

프랑스 혁명 이전 절대왕정시대의 스타 화가였던 프라고나르(Jean-Honoré Fragonard, 1732~1806년)도 남녀의 연애 모습이나 구혼 장면을 환상적으로 묘사했다. 부셰가 전원적인 풍경 위에 신화적 이미지를

3 ——
프랑수아 부셰, 비너스의 승리, 1740년

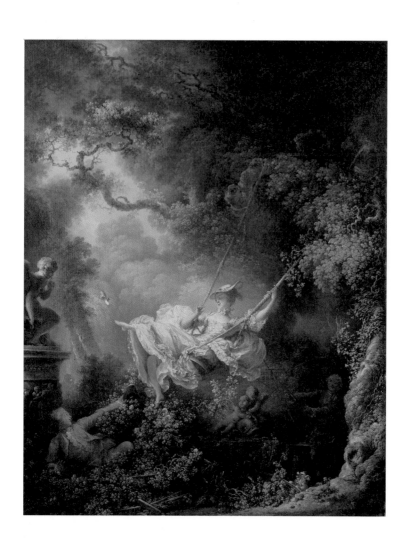

4 ——
프라고나르, 그네, 1767년, 월리스 컬렉션, 런던

차용한 그림을 그렸다면, 프라고나르는 남녀의 사랑을 섬세하게 묘사하는 재능이 있었다. 어릴 때부터 뛰어난 그림 실력을 보였던 프라고나르는 프렌치 아카데미로부터 로마 상(Grand Prix de Rome)을 받아 로마 유학길에 오른다. 그는 로마에 머물면서 사귀게 된 동료 화가, 위베르 로베르(Hubert Robert, 1733~1808년)와 함께 이태리 곳곳을 다니며 아름다운 정원, 분수, 그리고 사원과 테라스 등을 스케치했으며, 이는 후일 그의 작품 세계에 영양분이 되었다.

그의 감성이 고조된 작품으로는 〈그네〉가 있다.[4] 프라고나르의 작품 가운데 제일 유명한 이 그림은 로코코 미술의 대표 작품이기도 하다. 그림 왼쪽의 남성, 그네를 타고 있는 여성, 오른쪽의 남성, 이렇게 삼각구도를 이루는 이 그림은 굉장히 매혹적이다. 주문자는 프라고나르에게 그림을 의뢰할 때, 그네를 타는 자신의 애인을 그리면서 가톨릭 주교가 그네를 밀고 자신은 여인의 다리가 잘 보이는 곳에 넣어달라는 구체적 주문을 하였다. 프라고나르는 그림의 왼쪽 끝에, 입술에 손가락을 대고 있는 큐피드 조각상을 통해 이들의 만남이 비밀임을 보여주는 상징도 넣었다.

프랑스 혁명 이후 그의 후원자들은 유배되거나 단두대에 처형당하면서 승승장구하던 그의 삶도 끝나게 되었다. 그 역시 파리를 떠나 조용히 생활하다가 19세기 초 다시 파리로 돌아왔지만 화가로서 별다른 활동 없이 잊혀 세상을 뜬다. 로코코 양식은 비록 혁명이 일어나면서 더불어 비난 받게 되었지만, 화려하고 아름다운 이미지의 작품들을 통해 풍요로운 프랑스를 보여주며 한 시대의 예술로 자리 잡았다.

고대를 동경하던 시대

신고전주의 미술

18세기 후반, 로코코 양식의 향락 문화와 귀족 중심 분위기에 대한 반발로 신고전주의가 등장한다. 특히 1738년에는 헤르쿨라네움, 1748년에는 폼페이가 발굴되면서 고대 그리스 로마 문화에 대한 관심이 더욱 고취되었고, 1789년 프랑스 혁명 이후 중요한 세력으로 등장한 시민 세력은 로코코 양식의 과도한 화려함을 거부하고 역사적 주제, 곧은 선들과 분명한 형태를 강조한 신고전주의 양식을 견고하게 만들었다. 신고전주의 미술은 이후 아카데미즘 예술의 기본 원리로 이어진다. 신고전주의 시대에는 유럽의 귀족 자녀들이 '그랜드 투어'라 하여 이탈리아를 여행하며 고대 문화를 답습하는 것이 유행일 만큼 그리스 고대 작품을 보는 것을 교양 쌓는 것으로 여겼다.

■ 정치적 배경을 그림에 담아낸 자크 루이 다비드 ■

고대 그리스 시대를 동경했던 이 시대 상황에 부응한 대표적 화가

가 프랑스의 자크 루이 다비드(Jacques-Louis David, 1748~1825년)이다. 다비드는 혁명 이전 루이 16세의 그림 주문을 받았던 왕실화가로 활동하다가, 프랑스 혁명이 일어나자 혁명당원이 되어 왕을 단두대로 보낸 이력을 갖고 있다.

프랑스 혁명은 미술과 정치가 의식적으로 만나 하나의 목표를 향하게 한 기폭제가 되었다. 혁명 이전까지는 그것이 딱히 의식화되지도 않았고, 예술가들이 어떠한 강령을 만드는 것은 있을 수 없는 일이었다. 다비드는 프랑스에서 점차 공화주의자들이 생겨나기 시작할 당시, 프랑스 혁명 정신을 고취시키는 그림을 많이 그렸다. 대표 작품 〈마라의 죽음〉은 혁명가였던 장 폴 마라(Jean-Paul Marat)가 암살된 이야기를 담고 있다.[5] 그림의 주인공 마라는 프랑스 혁명을 주도했던 인물로 마라의 가까운 친구이기도 했던 다비드가 친구의 죽음을 추모하며 그려진 초상이다.

다비드의 또 다른 작품으로는 〈호라티우스 형제의 맹세〉가 있다.[6] 기원전 7세기경 로마와 이웃한 알바 롱가 사이에 일어난 국경 분쟁을 그린 이 그림은 대대적 호평을 받으며 다비드의 명성을 일찍이 높여주었다. 조형적으로 엄격한 구도와 인물들의 분명한 윤곽선, 장식 없는 단순한 배경 등은 이전 로코코 양식의 그림들과는 확연히 다른 새로운 스타일의 작품이었다.

다비드의 〈브루투스 아들들의 시신을 운반하는 릭토르들〉은 프랑스 대혁명과 공화정이라는 시대적 상황을 상징적으로 잘 보여주고 있다.[7] 혁명 전야에 완성된 이 그림은 왕정복고를 꾀하는 반역에 가담한 아들들을 가차 없이 사형에 처하게 한 로마 공화국 최초의

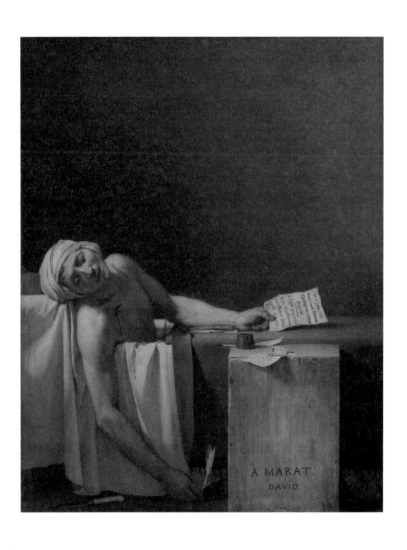

5 ——

자크 루이 다비드, 마라의 죽음, 1793년, Musees Royaux des Beaux-Arts, 브뤼셀

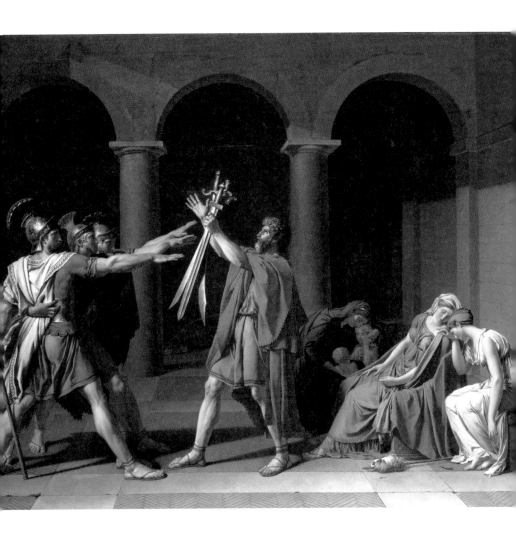

6 ─────

자크 루이 다비드, 호라티우스 형제의 맹세, 1784년, 루브르 박물관, 파리 전쟁에 지친 두 나라
는 군대를 동원하지 않고 각국을 대표하는 세 명의 전사들로 결투할 것에 합의한다. 로마는 호라
티우스 가문의 세 아들을, 알바 롱가에서는 쿠리아티 가문의 세 아들을 내세워 결투하게 되었다.
하지만 호라티우스 형제 중 한 명은 쿠리아티 가문의 딸과 결혼을 앞둔 상태였다. 즉 사돈 관계
의 두 집안이었던 것이다. 가정과 국가 사이에서 국가를 선택한 남자들의 출전하기 전 결의에 찬
순간을 그린 작품이다.

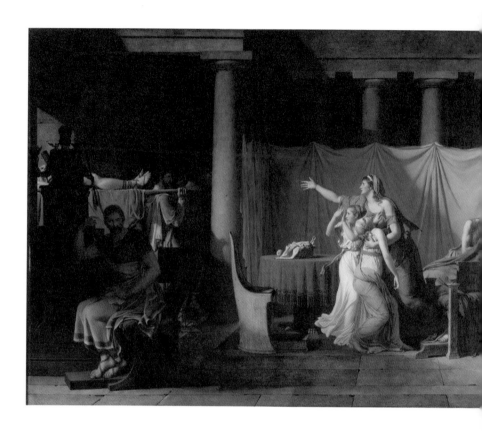

7 ——
자크 루이 다비드, 브루투스 아들들의 시신을 운반하는 릭토르들, 1789년, 루브르 박물관, 파리
그림의 주인공 브루투스는 외삼촌이자 로마의 마지막 전제 군주인 타르퀴니우스를 몰아내어 왕
정을 종식시킨 장본인이었다. 그리고 그 공을 인정받아 로마 공화국 최초의 집정관으로 선출된
다. 그러나 이후 왕정을 되찾기 위한 귀족들의 반란이 생기고, 브루투스의 두 아들 티투스와 티베
리우스가 여기에 가담한다. 브루투스는 이 사실을 알고 두 아들에게 사형을 선고한다. 이 작품은
사형 집행 후, 호위병들이 두 아들의 시신을 브루투스의 집으로 옮겨오는 장면을 표현한 것이다.

집정관, 브루투스의 이야기를 담고 있다. 결연한 표정을 짓고 있는 브루투스와 그 뒤로 아들들의 시체가 브루투스의 집으로 운구되고 있으며, 브루투스의 아내와 딸들은 슬픔에 몸부림하는 극적인 순간이다. 나라를 위한 희생과 가정의 고통이 잘 나타난다.

자크 루이 다비드는 프랑스 혁명 이후에도 순탄치 않은 삶을 살았다. 다비드는 그가 지지했던 로베스피에르가 과도한 공포정치 끝에 실각하면서 체포되어 몇 달 간 뤽상부르 궁에 갇혀 지내기도 했다. 하지만 나폴레옹이 황제가 되고 나서는 나폴레옹 제정의 수석 화가로 임명되어 작품을 통해 혁명의 이상을 탁월하게 시각화하면서 다시 영향력을 행사하게 된다. 그는 〈나폴레옹 1세의 대관식〉 등 나폴레옹을 위한 그림도 많이 그렸다.

■ 여성의 몸 표현에 탁월했던 오귀스트 도미니크 앵그르 ■

다비드의 제자이자 그와 더불어 신고전주의 회화를 이끈 화가, 장 오귀스트 도미니크 앵그르(Jean Auguste Dominique Ingres, 1780~1867년)는 다비드처럼 정치색을 드러내기보다 월등한 소묘력으로 그림에 우아함을 담았다. 앵그르는 젊은 시절에 유학을 떠나 로마와 피렌체에서 이십년 가까이 체류하였는데 그의 대표작들 중 상당수가 이 시기에 그려졌다. 그 가운데 유명한 초기작 〈발팽송의 목욕하는 여인〉을 보면 공간에 비치는 햇살과 여인의 뽀얀 피부 그리고 커튼의 느낌까지 매우 부드럽고 감각적으로 묘사되어 있다.[8]

인간의 감성보다 구도와 형식에 집중되어 있는 대다수의 신고전주의 작품과는 달리 앵그르는 인물이나 장면 속에서 발견되는 아

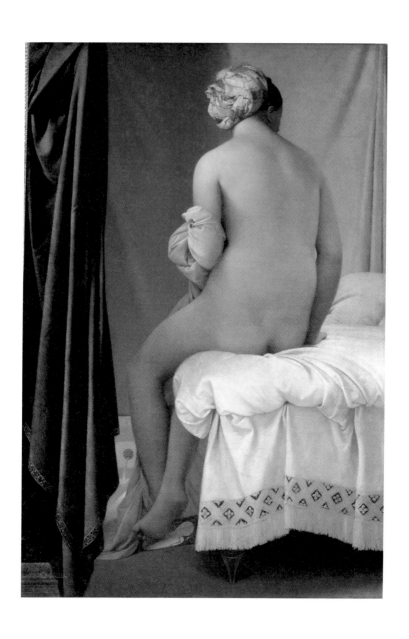

8 ──

장 오귀스트 도미니크 앵그르, 발팽송의 목욕하는 여인, 1808년, 루브르 박물관, 파리

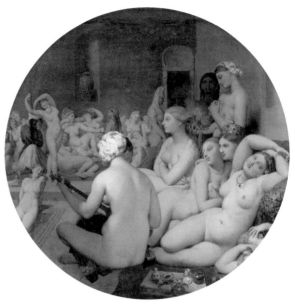

9 ———
장 오귀스트 도미니크 앵그르, 샘, 1820년, 오르세 미술관, 파리 포즈가 어려워 보임에도 불구하고 안정적인 구도로 그려낸 이 작품은 앵그르가 감탄해 마지않았던 라파엘로 작품과 르네상스 전통의 영향을 찾아 볼 수 있다.

10 ———
장 오귀스트 도미니크 앵그르, 터키탕, 1852~1859년(완성), 1862년(수정), 루브르 박물관, 파리

름다움을 놓치지 않으려 했다. 특히 부드러운 여성의 몸을 잘 그렸던 앵그르는 고전주의와 낭만주의, 전통과 모더니즘의 성향을 골고루 갖춘 작가였다. 그의 작품 〈샘〉이나 〈터키탕〉은 아름다운 여성의 몸을 잘 표현하고 있다.[9, 10]

앵그르는 초상화를 그릴 때에도 인물의 외형이나 분위기뿐만 아니라 사회적 지위까지 정확하게 표현하면서 모델의 내면적 깊이를 끌어내려고 했다. 〈드 브로이 공주〉는 앵그르가 말년에 공을 들여

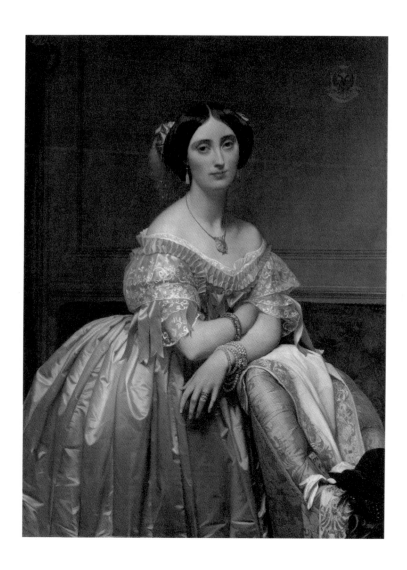

11 ───
장 오귀스트 도미니크 앵그르, 드 브로이 공주, 1851~1853년, 메트로폴리탄 뮤지엄, 뉴욕 〈드
브로이 공주〉는 그가 작업한 마지막 여성 초상화이다. 초상화로 유명세를 떨친 앵그르는 경제적
으로 안정된 생활이 가능해지자 본래 관심이 있었던 역사화에 눈을 돌려 1840년대 이후에는 작
품 의뢰에 크게 의존하지 않았다.

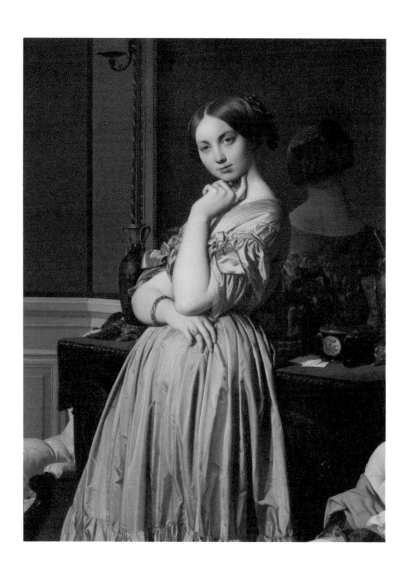

12 ——
장 오귀스트 도미니크 앵그르, 오송빌 백작부인, 1845, 프릭 컬렉션　이 초상화를 본 드 브로이 공주의 남편, 알버트 드 브로이는 앵그르에게 드 브로이 공주의 초상화를 의뢰한 것으로 알려져 있다.

▶ 뮤지엄 여행

메트로폴리탄 뮤지엄의 로버트 리먼 컬렉션

〈드 브로이 공주〉는 뉴욕의 메트로폴리탄 뮤지엄의 한 분과를 차지하는 로
버트 리먼 컬렉션 (Robert Lehman Collection)에 전시되어 있다. 로버트 리먼은
미국 투자은행 리먼브라더스의 창업자 아들로, 평생 예술품 수집에 열정을
바쳤다. 그가 죽고 나서, 로버트 리먼 재단은 그가 평생 모은 삼천여 점의
작품을 메트로폴리탄 미술관에 기증했다. 로버트 리먼 컬렉션은 14세기에서
20세기에 걸친 중요한 작품들 2,600여점으로 구성되어 있다. 컬렉션에는 르
네상스 화가 산드로 보티첼리의 〈수태고지〉를 비롯해 렘브란트, 고흐, 드가,
르누아르 등 대가들의 작품이 포함되어 있다.

완성한 초상화이다.[11, 12] 푸른색의 새틴 드레스 질감과 레이스, 가느
다란 손가락 위로 보이는 주얼리 등 세밀하고 사실적인 묘사는 오
늘날까지도 감탄을 불러일으킨다.

〈드 브로이 공주〉 속 이 여인은 매우 수줍음을 많이 탔으며 우울
증을 겪고 있어 주변 사람들과 눈을 잘 마주치지 않았다고 한다. 앵
그르는 초상화에 드 브로이 공주의 이런 면모까지 담으려 했다. 드
브로이 공주는 이 초상화가 그려지고 얼마 지나지 않아 폐결핵으
로 세상을 떠나게 되었는데 아내를 아꼈던 남편, 알버트 드 브로이
는 이 초상화를 천에 감싸서 잘 간직한다. 초상화는 이후 컬렉터 로
버트 리먼이 취득하면서 지금의 전시 자리인 뉴욕 메트로폴리탄
뮤지엄에 놓였다.

고대 그리스 로마 문화의 발굴 그리고 로코코 예술에 대한 반발에 이론적 근거를 마련해준 중요한 인물은 바로 독일 미술사학자, 요한 요하임 빈켈만(Johann Joachim Winckelmann, 1717~1768년)이다. 빈켈만은 처음으로 역사학의 관점에서 시대별, 지역별, 작가별 양식을 제시한, 그야말로 미술사 책의 전형을 만들어 준 이론가이다. 독일 출신이었던 그는 로마 바티칸 도서관에서 일할 당시 수많은 그리스 조각품들을 보고 감동을 느낀다. 1755년에는『그리스 회화와 조각에 있어서의 모방에 관한 연구』를, 1764년에는『고대미술사』를 썼다. 그의 저서에는 신고전주의 양식의 교리와 같은 개념들이 수록되어 있다. 빈켈만에 의해 이론적으로 정립된 신고전주의 미술은 역사적 내용, 애국심 그리고 공공을 위해 개인을 희생하는 모습 등을 강조한다.

빈켈만은 우리가 위대해지거나 독특한 그 무엇이 되기 위한 유일한 방법은 그리스인을 흉내 내는 것이라고 주장하면서 고대 그리스의 예술 이상으로 돌아갈 것을 권고하였다. 흔히 고대라 하면 로마를 떠올리지만 빙켈만은 로마의 원본으로서의 그리스를 예술적인 이상으로 삼았다. 고대 그리스는 인간 친화적 환경을 바탕으로 신체를 아름답고 건강하게 가꾸는 문화가 있었기 때문에 고대 그리스의 예술이 역사상 가장 아름다운 것이라고 생각한 것이다. 그는 또 '고귀한 단순성과 고요한 장엄함(noble simplicity and calm grandeur)'을 예술의 이상으로 생각했는데, 이것이 고대 그리스 예술의 본질을 이룬다고 생각했기 때문이다. 빈켈만에게 미(美)란 정확

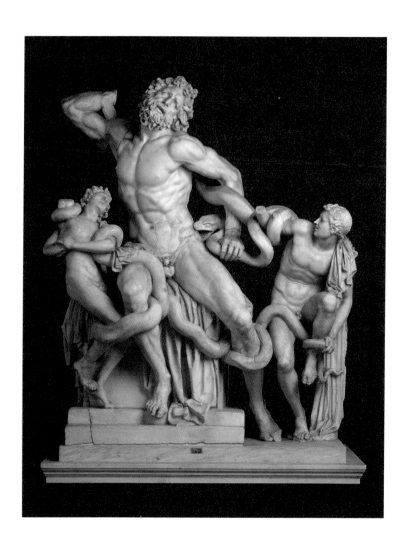

한 비례와 단순함 속에서 나오는 것이었으며, 그는 특정한 심리 상태를 드러내지 않은 채 표현이 명확해야 아름답다고 믿었다. 예컨대 〈라오콘과 그의 아들들〉처럼 죽음의 고통에서도 어떠한 평정을 유지하는 모습이 고전주의적 예술의 이상이었다.[13]

한편 신고전주의 화가들은 윤곽선을 강조하였는데 그들이 우수하다고 생각하는 고대미술의 가장 특징적인 요소가 윤곽선이라고 믿었기 때문이다. 그래서 색채보다는 형태와 묘사력이 더 강조되었고, 붓 자국 없는 매끈한 표면처리가 대부분이다. 주제에 있어서는 그리스와 로마의 교훈적인 역사와 신화가 집중적으로 다뤄졌고, 구성에 있어서는 고전 양식처럼 단계가 있어야 하고 인물과 인물 사이의 간격에도 질서가 있어야 했다. 이렇듯 자연을 모방하라는 르네상스의 교리와 달리, 고대를 모방하는 것이 자연을 모방하는 것보다 우월하다고 했던 빙켈만이 주시한 것은 바로 조각 분야였다.

신고전주의 조각을 대표하는 안토니오 카노바(Antonio Canova, 1757~1822년)는 엄격하고 비례가 잘 잡힌 고대 조각상에 영향을 받은 예술가이다. 그는 대리석을 깎는 기술이 매우 뛰어나 인물 조각의 표면을 실제 피부 살결처럼 재현해냈다. 북부 이탈리아, 조각가 집안에서 태어난 카노바는 초기에 바로크의 연극적이고 드라마틱한 주제, 고통스런 표정들에 매료되었지만 곧 로마에서 지내며 정제된 미에 영향을 받는다. 카노바의 초기 조각 〈테세우스와 미노타우로스〉는 신고전주의적 미학을 예고하면서 그가 유럽에서 가장 대단한 조각가라는 명성을 쌓게 해준 작품이다.

이후 카노바는 고대 그리스의 이상화되고 정형화된 미를 따르는

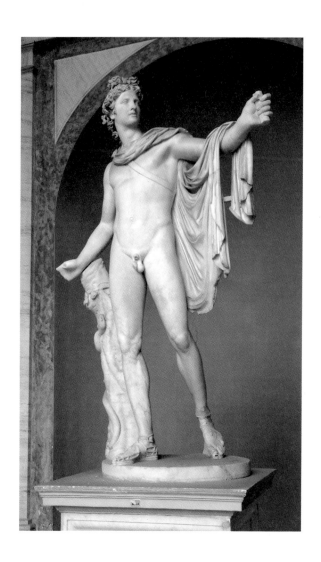

14 ———
벨베데레의 아폴로, 120~140년경, 바티칸 뮤지엄, 바티칸시 제우스의 아들이며 태양의 신인
아폴론은 제우스에 이어 막강한 힘을 가지고 있어서 다른 신들도 그를 두려워 했다.

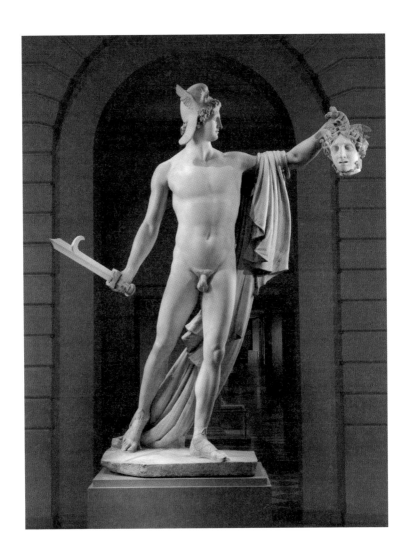

15 ——
안토니오 카노바, 메두사의 머리를 들고 있는 페르세우스, 1804~1806년, 메트로폴리탄 뮤지엄, 뉴욕 이 조각상은 벨베데레의 아폴론이 있었던 자리에 두기 위해 교황 비오 7세가 매입했는데 나중에 나폴레옹으로 인해 잠정적으로 프랑스로 이전하게 되었다. 현재 바티칸 뮤지엄의 조각관인 피오클레멘티노에 위치하고 있으며, 메트로폴리탄 뮤지엄의 버전은 폴란드 백작 부인 발레리아 타르나우스카가 의뢰한 것이다.

것에 주저함이 없었다. 2세기경 로마 작품 〈벨베데레의 아폴로〉에 영감을 받은 그는 〈메두사의 머리를 들고 있는 페르세우스〉를 조각한다.[14, 15] 페르세우스는 제우스와 다나에 사이에 태어난 아들로 메두사를 죽이고 안드로메다를 구출하여 명성을 얻은 영웅이다. 이 작품은 1801년 교황 비오 7세가 사들일 때 교황 컬렉션으로 바티칸에 들어간 최초 현대 작품이었다. 카노바는 교황령에서 당대 영향력 있는 조각가로 활동하였지만 이탈리아 안에서만 유명한 것은 아니었다. 프랑스가 이탈리아를 침략하고 나폴레옹 제정이 시작되는 등 정치적으로 혼란할 시기에도 그는 넓은 범위의 후원자들을 가지고 있었기 때문이다. 후원자 가운데에는 나폴레옹 보나파르트 일가도 있었으며, 조지 워싱턴 조각상을 의뢰한 미국 정부도 있었다.

18세기 유럽, 이성의 힘을 믿는 계몽 사상이 휩쓸면서 미술도 분위기가 바뀌었다. 17세기 바로크 미술 이후 프랑스 파리의 귀족층 사이에서 유행한 로코코 미술과 18세기 후반 다시 고전으로의 회귀를 꿈꾸었던 신고전주의 미술이 등장한 것이다.

로코코 미술

17세기 후반 ~ 18세기

프랑스 파리의 귀족층 사이에서 유행한 로코코 미술은 화려하고 인공적인 느낌이 특징이다. 젊은이들의 연극적인 파티를 그려낸 페트 갈랑트 장르가 등장하였고, 다양한 장식적 요소들이 유행했다.

장 앙트완 와토, 〈키테라 섬 순례〉

신고전주의 미술

18세기 후반 ~ 19세기 중엽

18세기 후반 로코코 미술의 귀족 중심적 향락 문화를 거부한 신고전주의 미술이 등장한다. 신고전주의는 고대 그리스 예술을 동경했던 미술 사조로 역사적인 주제, 곧은 선과 분명한 형태를 강조했다.
신고전주의 화가, 자크 루이 다비드는 고대 배경의 역사 주제를 그려냄으로써 프랑스 혁명의 정신을 고취시키는 그림을 주로 그렸다. 신고전주의 조각을 대표하는 안토니오 카노바는 고대 그리스의 정형미를 본따 여러 인물 조각을 남겼다.

안토니오 카노바,
〈메두사의 머리를 들고 있는 페르세우스〉

02

진보적 예술이
시작되다

낭만주의 미술,
사실주의 미술

민감한 감수성의 시대

낭만주의 미술

19세기 전반 미술에 새로운 사조가 시작되었다. 전쟁과 황제를 찬미하면서 형식적이고 까다로운 규범을 따랐던 신고전주의 미술을 거부하고 인간의 감수성과 열정을 자유롭게 표현하는 자유로운 낭만주의 시대가 찾아온 것이다. 낭만주의는 프랑스 중심으로 시작하고 고조되었던 신고전주의 미술과 달리 영국, 독일 등에서도 특징적으로 나타났다. 또한 여러 나라, 여러 도시에서 동시다발적으로 일어났기에 하나의 조형적 특징으로 묶을 수는 없지만 주관적 태도가 두드러진 작품의 형식을 아울러서 말한다. 신고전주의 미술에서 고대 그리스 문화를 비롯한 고전을 중시한 반면 낭만주의 미술은 고전을 버리고 사랑과 기사도를 얘기했던 중세의 로맨스, '로맨티시즘(Romanticism)'을 지향하면서 인간의 이성과 합리성보다는 연약한 인간의 느낌과 감정에 주목한다.

낭만주의 시대 예술가들은 논리적인 것에서 벗어나 억눌린 감정을 그대로 드러냈다. 인간의 자유로운 움직임, 색감, 그리고 에로티즘까지 활발하게 표현했다. 낭만주의 미술은 인간 행태의 주요 동기가 잠재의식이라는 것을 처음으로 인정한 예술이기도 하다. 프랑스 화가, 테오도르 제리코(Théodore Géricault, 1791~1824년)의 〈메두사호의 뗏목〉을 보면 그러한 가치관이 함축되어 있다.[1] 이 작품은 프랑스가 한창 아프리카 식민지 개척에 힘썼던 1816년, 사백여 명을 싣고 떠난 메두사 호가 침몰한 사건을 재현한 그림이다. 항해 도중 암초를 만나 난파된 메두사호는 열 명의 사람만이 살아남았는데 구조되기까지 표류하는 뗏목 위에서 죽은 사람의 고기를 먹는 등 살기 위해 사투를 벌였다고 한다. 이 사건에서 주목할 점은 난파된 배를 선장이 혼자 탈출했다는 사실인데 귀족 출신의 이 선장은 평생 공직에 있다가 뇌물을 통해 선장이 되었다고 전해진다. 이 사실은 프랑스 사회에 큰 분노를 안겨주었다.

〈메두사호의 뗏목〉은 사건 당시의 아비규환 상태가 드라마틱하게 표현되어 그림의 전체적인 구도나 비례보다는 분위기에 감정을 더 몰입하게 되는 작품이다. 제리코는 생동감 있는 표현을 위해 사건의 생존자들을 찾아가 이야기도 듣고, 시체 공시소에 직접 방문해 시체를 그렸다고 전해진다. 앞서 신고전주의 시대의 자크 루이 다비드의 그림이 국가에 대한 충성을 고무시켰다면, 제리코는 나라를 위해 봉사한 이들을 버리는 국가를 고발한 것이다.

제리코가 프랑스 낭만주의 회화를 열었다면 이 장르가 무르익게

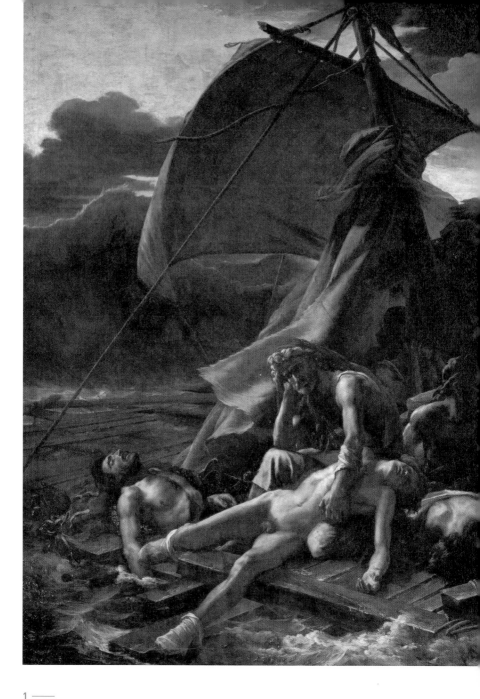

테오도르 제리코, 메두사호의 뗏목, 1819년, 루브르 박물관, 파리

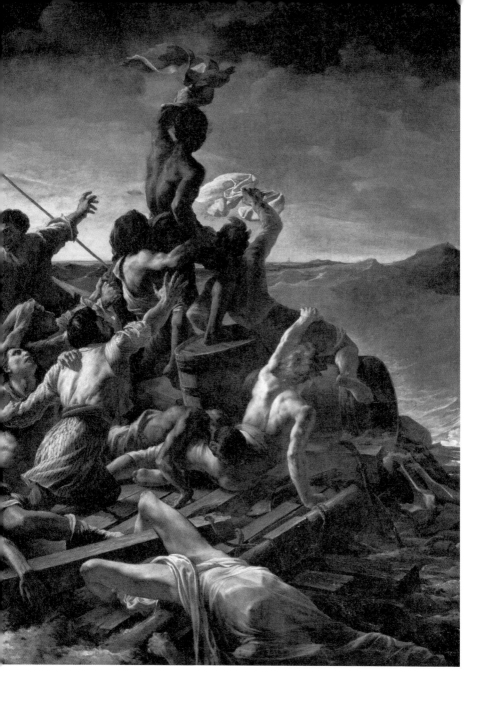

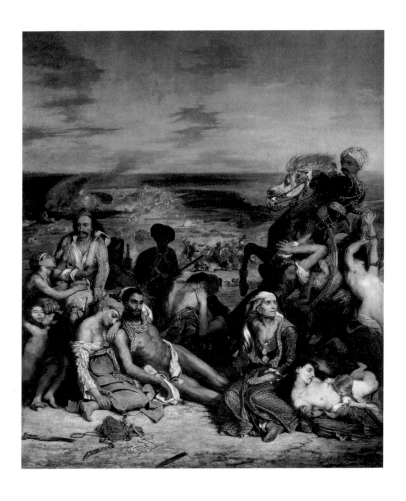

2 ──
외젠 들라크루아, 키오스 섬의 학살, 1824년, 루브르 박물관, 파리 당시 오스만 투르크 제국의
지배를 받았던 그리스 키오스 섬에서 터키인들이 기독교 신자를 무자비하게 학살한 사건을 다룬
작품이다. 들라크루아는 비극적 사건을 소재로 인간의 감정을 극대화시켜 표현하고자 했다. 이전
시대 작품들과는 달리 과거를 이상화하는 것이 아니라 사건의 사실적인 묘사와 함께 당대 사건
에 대한 진실을 밝히고자 했다.

한 것은 외젠 들라크루아(Ferdinand Victor Eugène Delacroix, 1798~1863년)이다. 들라크루아는 섹슈얼하거나 괴로운 상태, 죽음 등과 같은 극적인 감정에 관심이 많았다. 색채이론에도 상당한 일가견이 있었던 그는 인간 감정을 표현하는 주요 수단으로 색을 사용했다. 들라크루아는 보들레르, 빅토르 위고와 친했으며 괴테, 단테와 같은 낭만주의 시인과도 영향을 주고받았다. 단테의 「신곡」이나 셰익스피어의 희곡 「햄릿」 등에서 종종 그림의 소재를 얻기도 했다.

그의 작품 〈키오스 섬의 학살〉이나 〈민중을 이끄는 자유의 여신〉을 보면 재난이나 투쟁과 같은 인간의 극단적 상태에 초점을 맞춘 것을 볼 수 있다.[2] 역동적인 구도를 좋아하는 그에게 이러한 주제는 맞춤이었다.

그의 가장 유명한 작품이자 프랑스 공화국을 상징하는 작품 〈민중을 이끄는 자유의 여신〉은 샤를 10세의 절대주의 체제에 반발하여 파리 시민들이 일으킨 1830년 7월 혁명을 표현한 것이다.[3] 그림 중앙의 여인은 프랑스 대혁명 당원이 쓰던 붉은 프리지아 모자를 쓰고 오른손엔 자유를 상징하는 삼색기를 들고 있다. 이 여인은 주변 민중들과 다르게 옷을 벗고 있는데, 그것은 알레고리로 표현된 자유의 여신을 표현한 것이기 때문이다. 실제로 국민군으로 참여했던 들라크루아는 자유의 여신 오른편에 정장을 입은 채 총을 들고 있는 자신의 모습도 그려 넣었다.

프랑스에서 신고전주의 미술과 낭만주의 미술은 대립되는 양식이었는데, 실제로 신고전주의 미술의 대표 화가 앵그르는 자신의 제자들이 들라크루아 작품을 보는 것을 금지했다고 한다. 앵그르는

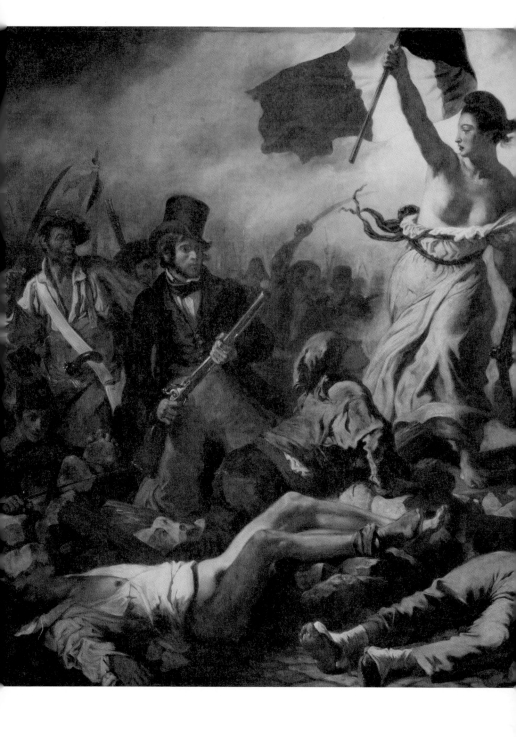

3 ——
외젠 들라크루아, 민중을 이끄는 자유의 여신, 1830년, 루브르 박물관, 파리 이 그림은 작품이 발표됐을 당시에는 사람들에게 비난을 받았지만, 1830년 혁명과 함께 최고의 지위에 오른 루이 필립의 눈을 사로잡아 국가에서 구입한다.

- 보들레르(Charles Pierre Baudelaire, 1821-1867)는 19세기 후반 프랑스 시인, 비평가로 근대 상징주의 시의 시조이다. 시집 「악의 꽃」으로 알려졌으며, 1845년 이래 살롱 비평에 종사하면서 이상미를 신봉하는 신고전주의의 미학에 대항했다. 그는 들라크루아를 "고대와 근대를 통틀어 가장 독창적인 화가"라고 평했다.
- 빅토르 위고(Victor-Marie Hugo, 1802-1885)는 프랑스의 낭만파 시인, 소설가 겸 극작가이다. 소설 「노트르담 드 파리」는 그의 명성을 확고히 해준 작품이다. 사랑하던 딸이 세상을 떠나자 슬픔으로 글쓰기를 중단하고 정치에 관심을 가졌으며, 국회의원도 되었다. 나폴레옹 3세를 비난하는 「징벌 시집」, 장편소설 「레 미제라블」 등의 작품이 있다.
- 괴테(Johann Wolfgang von Goethe, 1749-1832)는 독일의 시인 · 극작가 · 과학자 · 문학가이다. 그의 「젊은 베르테르의 슬픔」은 낭만주의 시대의 대표적 소설로 출간 즉시 열기가 대단했으며 이후 파우스트 등 다양하고 폭넓은 작품들을 남겼다.

생생한 색감과 빛, 역동성에 관심 있는 들라크루아와 완전히 반대편에 있는 작가였기 때문이다. 하지만 비슷한 시기, 서로 다른 예술 양식이 동시다발적으로 나타난 만큼 서로가 서로에게 영향을 주고받았다. 우리가 미술사적으로 양식을 나누기는 하지만 신고전주의와 낭만주의 그림도 완전히 구분하기에는 애매한 점이 많다. 신고전주의의 기수 자크 루이 다비드의 후기 작품들 중에는 낭만주의 화풍으로 그려진 것이 있고, 낭만주의 화가 들라크루아는 혼돈을 겪다가 후기에는 낭만주의 화풍을 포기하기도 했다.

앞에서 살펴본 프랑스 낭만주의는 주로 고전주의와 대치되는 개념으로 살롱 안에서 논쟁을 벌이는 양식이었지만, 영국 낭만주의는 초자연적인 주제와 결부되어 매우 다양한 방식으로 나타난다. 영국 미술은 르네상스부터 18세기까지의 찬란한 유럽미술사에서 대접받지 못했던 느낌이 없지 않아 있다. 하지만 낭만주의 시기, 환상으로 가득 찬 세계를 그린 윌리엄 블레이크, 물과 하늘을 주로 그린 풍경화가 윌리엄 터너나 존 컨스터블 같은 작가들이 등장했으며, 라파엘전파라 불리는 예술가 그룹이 있었다. 이후 윌리엄 블레이크는 상징주의에 영향을 끼쳤고, 터너와 컨스터블은 인상주의에 영향을 주었으며, 라파엘전파는 아르누보 양식으로 이어진다.

영국 초기 낭만주의 작가, 요한 하인리히 퓌슬리(Johann Heinrich Füssli, 1741~1825년)는 스위스 출신으로 인간 정신의 어두운 면을 탐구하는 그림을 주로 그렸다. 공포와 에로티시즘이 혼합된 〈악몽〉은 그의 대표 작품이다.[4] 흰색 가운을 입고 관능적으로 누워있는 여인과 그 위에 짓누르듯 앉아있는 유인원 같은 생물이 있는 이 그림은 온전히 작가의 상상에 의한 그림이다.

퓌슬리는 작품의 소재를 문학에서 많이 가져왔는데 특히 셰익스피어와 밀턴 저작에서 영감을 받은 그림이 많다. 셰익스피어의 『맥베스(Macbeth)』 줄거리에서 영감을 받은 작품만 여러 점이다.[5] 퓌슬리는 이후 동시대 젊은 작가였던 블레이크에게 영향을 주었으며, 20세기 표현주의자나 초현실주의자들은 그의 작품에 크게 감탄한다.

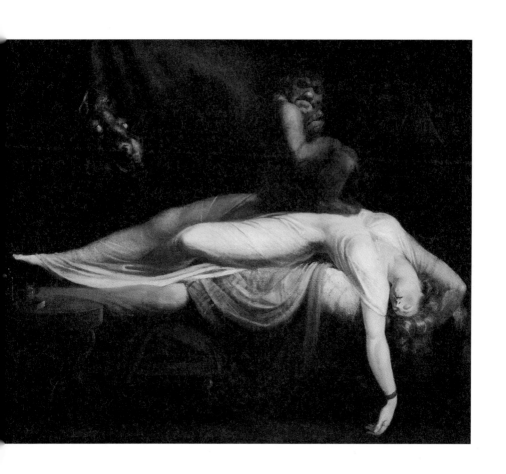

4 ——

요한 하인리히 퓌슬리, 악몽, 1781년, 디트로이트 아트 인시티튜트, 디트로이트 이 작품은 왕립
아카데미에 1782년에 처음 전시되자 호러의 아이콘이 되었다. 민속, 고전 예술 그리고 공포가 섞
인 관능적 이미지가 복합적으로 있어 사람들에게 강한 인상을 남겼다.

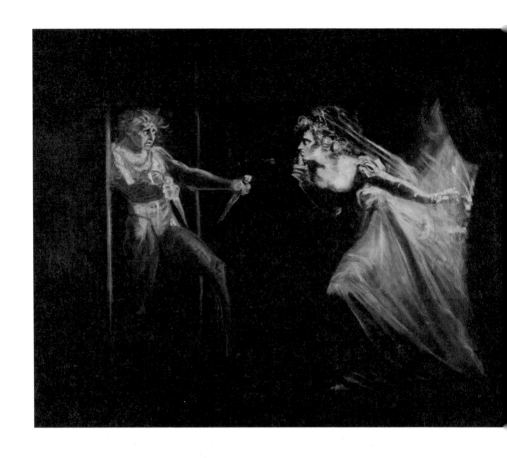

요한 하인리히 퓌슬리, 단도를 잡고 있는 맥베스부인, 1812년, 테이트 브리튼, 런던 맥베스 장
군은 귀향 중 마녀들로부터 그가 왕이 될 것이라는 예언을 듣는다. 맥베스는 이 예언과 아내의
부추김으로 인해 맥베스는 스코틀랜드의 던컨 왕을 살해한다. 퓌슬리의 이 작품은 맥베스가 범
행을 저지른 직후의 모습을 그렸다. 왼쪽의 남자가 두려움에 떠는 맥베스이고, 오른쪽의 여성이
맥베스를 진정시키는 맥베스의 부인이다.

6 ——
윌리엄 블레이크, 태초의 날들, 1794년, 영국박물관, 런던 블레이크는 시를 쓰면서 자신의 삽화
를 넣었는데 이 그림은 『유럽: 예언』이라는 책의 표지로 쓰였다.

영국의 또 다른 신비주의적이고 복잡한 상징성을 지닌 화가로 윌리엄 블레이크(William Blake, 1757~1827년)가 있다. 영국의 낭만주의 시인이자 화가, 판화가였던 윌리엄 블레이크는 영국 미술에 색다른 흐름을 만들었다. 당시 영국 사람들은 혁명과 전쟁으로 인해 현실이 피폐했기 때문에 기사도와 기독교 정신과 같은 과거 중세로의 도피에 빠져들었고, 본능에 충실한 예술에 눈을 돌리게 되었다. 이런 시기 활동했던 블레이크는 인간의 공포와 절망의 감정을 다룸과 동시에 수수께끼 같은 희한한 그림을 잘 그렸다. 실제로, 그는 어릴 때부터 환영을 보거나 예언을 하는 등 주변 인물들로부터 미친 사람 취급을 받곤 했다.

블레이크에게 합리적 이성은 악한 것이었다. 그에게는 이성보다는 감각이 더 높은 가치였기 때문에 수학으로 이루어진 뉴턴의 이론들도 나쁜 것이었다. 작품 〈태초의 날들〉에는 블레이크가 창작한 신화에 등장하는 이성의 화신 유리즌(Urizen)이 보인다.[6] 그는 어두운 구름에 둘러싸여 원반에 무릎을 꿇고 손에는 이성을 상징하는 컴퍼스로 공간을 측정하고 있다.

블레이크는 성서를 주제로 여러 시리즈의 그림을 남기기도 했다. 그는 1805년에서 1810년 사이 성경에 나오는 장면들을 수백 장 그려냈다. 〈거대한 붉은 용과 태양을 입은 여자〉는 요한계시록에 나오는 종말을 그린 것이다.[7] 남성 누드의 고전적 형태를 일곱 개의 머리와 열 개의 뿔이 달린 용의 모습으로 변형해 그렸다. 사탄으로 보이는 이 형체는 두려워 기도하는 여자로부터 곧 태어날 아기를 빼앗으려 하는 모습이다.

7 ——

윌리엄 블레이크, 거대한 붉은 용과 태양을 입은 여자, 1803~1805년, 브루클린 뮤지엄, 브루클
린 이 그림에서 사탄으로 표현된 용은 앞으로 기독교 신앙을 전파할 아이를 잉태하고 있는 여
인을 위협하고 있다.

낭만주의 시기 풍경화도 프랑스보다 영국이 한발 앞섰는데, 이상화된 자연풍경이 아닌 자연 그대로를 그려낸 그림이 다수 나왔다. 풍경화를 일생의 업으로 삼았던 조셉 말로드 윌리엄 터너와 존 컨스터블은 풍경화의 새로운 세계를 열어주었다. 터너는 광대한 자연 앞에서 느껴지는 숭고함을 화폭에 담았고, 컨스터블은 그때까지 주목받지 못했던 평범한 농촌의 아름다운 풍경을 객관적으로 포착해 그렸다.

이발사의 아들로 태어나 어릴 때부터 자연 풍경을 그렸던 터너 (Joseph Mallord William Turner, 1775~1851년)는 일찍이 왕립 아카데미의 정회원이 되었다. 어려서부터 그는 영국의 각 지역을 다니며 그림을 그리다가 이십대 후반부터는 프랑스, 스위스, 이탈리아 등 유럽 대륙을 수차례 여행 다니며 그림을 그렸다. 그렇게 여러 곳을 다니며 터너는 평생 3만여 점이 넘는 스케치와 페인팅을 남겼다. 거스를 수 없는 자연의 힘을 즐겨 그렸던 그는 자연의 변화가 가장 민감하게 나타나는 곳이 강과 바다라고 보았다. 게다가 여행 다니며 배를 탄 경험이 많았기 때문에 바다 풍경은 터너의 단골 주제였다.

터너의 〈눈보라 속의 증기선〉은 얼핏 보면 무엇을 그렸는지 잘 알아볼 수 없을 정도로 혼란스러운 눈보라의 느낌을 그대로 담아냈다.[8] 바다를 대상으로 다수의 작품을 남긴 터너는 특히 물살이 불안정하고 위험할 때의 모습을 많이 그렸는데, 이 그림이 가장 대범한 예이다. 이 작품을 출품했을 때 비평가들은 비누 거품과 회반죽을 섞어놓은 덩어리 같다고 비하했는데, 터너는 전혀 동요하지 않고 '바다가 진정 어떤 느낌인지 그들도 한번 들어가 보았으면 좋겠

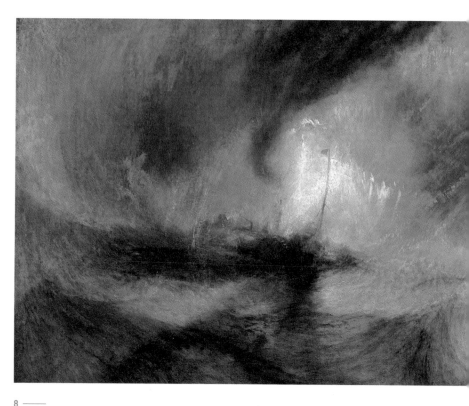

8 ─────

조셉 말로드 윌리엄 터너, 눈보라 속의 증기선, 1842년, 테이트 브리튼, 런던　터너는 이 그림의
부제를 '얕은 바다에서 신호를 보내며 유도등에 따라 항구를 떠나가는 증기선. 작가는 에어리얼
호가 하위치 항을 떠나던 밤의 폭풍우 속에 있었다'라고 붙인다. 부제를 길게 만든 것은 터너가
작품에 대한 자신의 직접적 경험을 부각시키고 싶었기 때문이다.

다'라고 받아친다. 그는 보이는 것을 그대로 해석하고 그려냈던 것
이다. 특히 바다와 하늘, 증기선이 엉켜있는 장면은 전통적인 풍경
화에서는 볼 수 없었던 터너만의 개성 있는 표현이었다. 수평선을
가릴 만큼 폭풍이 사나운 이 그림에서 물감 표면 역시 거칠고 두꺼
워 느낌을 충분히 전달하고 있다.

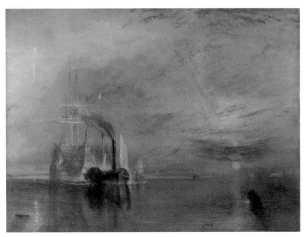

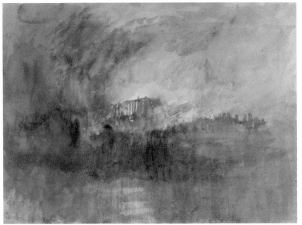

9 ——
조셉 말로드 윌리엄 터너, 해체되기 위해 마지막 정박지로 예인되는 전함 테메레르호, 1839년, 내셔널 갤러리, 런던 테메레르 호는 트라팔가르 해전에서 스페인 함대를 이겨내고, 프랑스 나폴 네옹도 무찌른 전함이다. 영국인들에게 자부심을 고취시키는 그림이라 할 수 있다.

10 ——
조셉 말로드 윌리엄 터너, 국회의사당의 화재, 1841년, 테이트, 런던 국회의사당인 웨스트민스 터 궁전에 1834년 화재가 발생했다. 템스강 건너편에서 이를 목격한 터너는 재빨리 그림 도구를 챙겨나가 화재 장면을 스케치하였다.

터너는 풍경화를 주로 그리긴 했지만 역사적 내용을 포함한 풍경화도 그렸다. 〈국회의사당의 화재〉나 〈해체되기 위해 마지막 정박지로 예인되는 전함 테메레스호〉가 그러한 예이다.[9, 10] 트라팔가르 해전을 승리로 이끈 전함을 템스 강가에서 보면서 그린 〈해체되기 위해 마지막 정박지로 예인되는 전함 테메레스호〉는 석양에 물든 강물과 수명을 다한 전함이 증기선에 이끌려 가는 모습이 표현되었다. 영웅적 사건에 대한 향수를 낭만적으로 그려낸 것이다. 터너는 말년으로 갈수록 더욱 추상적인 그림을 그렸는데 평단이나 대중들은 그의 작품을 이해하지 못했고 그는 은둔생활을 하다가 생을 마감한다. 하지만 오늘날 영국에서 미술 분야 최고상이 '터너상'인 것을 보면 영국에서도 자국을 대표하는 작가로서의 그 평가와 인정을 가늠해 볼 수 있다.

터너보다 한 해 늦게 태어난 존 컨스터블(John Constable, 1776~1837년)은 터너와 같은 시대에 살면서 영국의 풍경화가로 활동했지만 작가의 삶과 그림을 그리는 방식은 서로 전혀 달랐다. 추상적 자연 풍경을 그린 터너와 달리 컨스터블은 평생 사실적 자연 풍경을 고집했다. 제분소를 소유하고 있었던 부유한 곡물 상인의 아들로 태어난 컨스터블은 보통의 화가들에 비해 화가 활동과 성공이 늦었다. 그의 부모가 그가 화가가 되는 것을 반대했던 탓이었다.

시골길이나 농지를 주로 그렸던 그는 실제 자연을 이상화하여 멋있거나 그럴 듯하게 그리는 것을 싫어했다. 대신 물레방아에서 흘러내리는 물, 오래된 강둑 등을 조용히 관찰하며 있는 그대로 옮

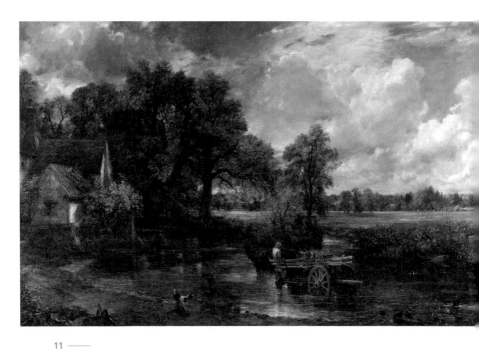

11 ──────

존 컨스터블, 건초마차, 1821년, 내셔널 갤러리, 런던 영국의 대표적인 낭만주의 풍경화라 할 수 있는 이 작품은 1824년 파리 살롱전에 수상하면서 프랑스 화단의 관심을 받았다. 이를 계기로 그의 작품은 프랑스 풍경화의 발전에도 영향을 미치게 된다.

기려 하였다. 컨스터블은 자연에서 느껴지는 빛과 색감을 그대로 표현하기 위해 그림을 대부분 밖에서 그렸다고 전해진다. 인상주의 이전, 야외 작업을 한 것으로는 거의 최초 작가라 할 만큼, 하루 종일 캔버스를 밖에 두고 시골 풍경을 그렸다.

그의 대표 작품인 〈건초마차〉는 집에서 바라본 풍경을 그린 그림이다.[11] 그의 그림에 등장하는 제분소와 농촌 풍경들은 아버지의 소유로 있던 곳이 많다. 화면에는 개울가와 벽돌로 지은 집, 그리고 건초마차를 끌고 있는 농부들도 간혹 있기는 하지만 도드라져 보

이지 않는다. 자연 속에 묻힌 채 성실하게 일하는 인간과 자연이 조화를 이루는 것이 그가 추구하는 이상향이었다. 오랜 시간 대상을 관찰하면서 가장 자연스러운 빛과 색을 포착한 컨스터블은 풍경화를 서양미술의 한 장르로 자리 잡도록 했고 특히 프랑스 바르비종파에 큰 영향을 주었다. 크게 보면, 터너와 컨스터블의 빛에 대한 관심은 이후 인상주의자들이 빛의 찰나를 포착하려는 정신에 깊은 영향을 미치게 된다.

정치사회적 불안이 가져온 1840년대의 저항 정신은 덴마크, 이탈리아, 독일 등 주변 국가들까지 이어졌는데, 영국은 정치적 반란을 빗겨간 몇 안 되는 국가 중 하나이다. 그럼에도 미술계에서는 변화가 있었다. 전통을 거부한 라파엘전파라는 유파가 등장하게 된 것이다. 라파엘전파(Pre-Raphaelite Brotherhood)는 영국의 화가 단테 로세티(Dante Gabriel Rossetti, 1828~1882년), 존 밀레이(John Everett Millais, 1829~1896년), 윌리엄 헌트(William Holman Hunt, 1827~1910년)가 중심이 되어 시작한 예술운동이다. 이들은 그 시대의 아카데믹하고 이상화된 예술을 반대하면서 라파엘로 이전 시대로 돌아가야 한다고 주장했다. 런던 왕립 아카데미 출신인 이들이 당시 미술학교에서 교본과 같은 라파엘로와 미켈란젤로를 거부했다는 것은 엄청난 반항이었다. 라파엘전파 화가들은 고전주의가 만들어낸 규범 때문에 회화가 자연에서 멀어지고 생명력이 없다고 생각했다. 그래서 자연 관찰과 세부 묘사에 충실한 중세 고딕이나 초기 르네상스 미술의 스타일을 추구했다.

라파엘전파 작가들은 1849년 두 차례에 걸쳐 전시를 개최했는데,

자신들의 유파를 드러내는 이니셜 "P.R.B"가 출품된 작품 마다 표시
되어 있었다. 작품 중에는 조반니 보카치오의 소설 『데카메론』의 한
장면으로 이뤄질 수 없는 사랑이야기를 담은 존 밀레이의 〈이사벨
라〉나 단테 로세티의 〈성모 마리아의 어린 시절〉 등이 있다.[12, 13] 두
작품 모두 라파엘전파가 시작된 해에 완성된 작품이라 의미가 있
다. 이 전시는 라파엘전파를 대중에게 알리는 기회가 되었지만 더
중요한 것은 당시 영향력 있는 미술비평가 존 러스킨에게 보임으로
써 그들의 미학을 지지받게 된다. 러스킨과 라파엘전파는 중세 사
회가 예술의 개성을 더 자유롭게 허용했다고 보고 중세를 그리워한
공통점이 있다.

말레이나 로세티 모두 초기에는 성경 속 주제를 주로 다루었다
가, 후반으로 갈수록 낭만주의적이며 탐미적인 그림을 그렸다. 로

12 ——

존 밀레이, 이사벨라, 1849년, 워커 아트 갤러리, 리버풀 그림 오른편에 오렌지를 건네받는 여
자, 이사벨라는 오빠들이 그녀를 정략결혼 시켜 재물을 얻으려고 했으나 옆에 앉아 있는 로렌조
라는 이름의 남자와 사랑에 빠지게 된다. 로렌조는 이사벨라 집안에 도제로 들어온 남자로 신분
상의 차이도 있었다. 테이블 건너편에 개를 걷어차는 심술궂은 얼굴의 이사벨라 오빠는 이를 매
우 못마땅해 하는 모습이다. 극단적으로 이사벨라 오빠들은 로렌조를 죽이게 되고, 영문을 모른
채 오랜 시간 기다리던 이사벨라의 꿈에 로렌조가 나타나 이사벨라는 로렌조의 시체를 찾을 수
있게 된다. 슬픈 이사벨라는 로렌조의 머리를 바질이 가득한 항아리에 넣고 정성껏 다루다가
결국 이사벨라도 생을 마친다.

13 ───

단테 로세티, 성모 마리아의 어린 시절, 1848~1849년, 테이트 브리튼, 런던 로세티는 초기에
성경 내용을 소재로 중세와 초기 르네상스 화풍을 도입한 그림을 그렸다. 수놓기를 배우고 있는
마리아 그림에서, 성령을 뜻하는 비둘기와 순결을 상징하는 백합을 쥐고 있는 천사가 없다면 평
범한 집안의 모습일 것이다.

세티의 〈사랑하는 사람〉을 보면 풍성한 머리카락과 당당한 시선이
아르누보 양식에서 엿보이는 팜므파탈적인 여성의 모습을 가지고
있다. 특히 존 밀레이의 〈오필리아〉는 가장 잘 알려진 라파엘전파
작품이다.[14] 비평가 러스킨도 진지하게 접근하고 평했던 그림으로,
세익스피어의 햄릿에 나오는 인물 오필리아가 덴마크의 강에서 노
래를 부르며 스스로 익사하는 모습이 묘사되어 있다. 밀레이는 이
장면을 사실적으로 그리기 위해서 햄릿에 묘사되는 꽃들을 실제로
하나하나 사생하여 그려 넣었고 물에 떠 있는 여성을 완벽하게 묘
사하기 위해서 모델을 장시간 욕조에서 포즈를 취하게 한 채 그림
을 그렸다고 한다.

길지 않은 기간이었지만 1850년대 라파엘전파의 작품 스타일은
광범위하게 영향을 미쳤다. 로세티의 시와 그림은 미술공예운동을
이끈 윌리엄 모리스(William Morris, 1834~1896년)에게 큰 영감을 주었
다. 어릴 때 중세 기사의 세계와 식물학에 관심이 많았던 모리스였
기에 라파엘전파의 중세적 경향을 잘 받아들이게 된다. 건축을 공
부하던 젊은 시절 모리스는 로세티의 그림에 큰 감동을 받아 그와
교류하기 시작했고 나중에 이 둘은 함께 스테인드글라스, 텍스타일
디자인을 하기도 하였다. 이러한 활동은 19세기 말 장식적인 꽃과
곡선이 특징적인 아르누보 양식으로 이어진다.

■ 자연의 숭고함을 담은 독일의 낭만주의 미술 ■

독일에서의 낭만주의 미술도 풍경화가 발달했다. 자연과 인간의 관
계를 생각하면서 장대한 자연을 표현하는 풍경화에 주목하게 된

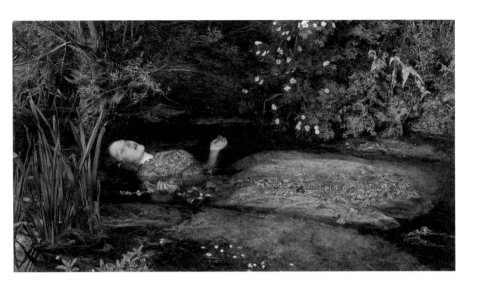

14 ──

존 밀레이, 오필리아, 1851~1852년, 테이트 브리튼, 런던 이 장면은 셰익스피어 희곡 「햄릿」의 한 부분이다. 덴마크의 햄릿 왕이 갑자기 죽자 왕비 거트루드는 왕의 동생 클로디어스와 재혼하고 클로디어스는 새로운 왕이 된다. 햄릿 왕자는 아버지를 죽인 사람이 삼촌인 클로디어스라는 사실을 알게 되어 복수를 꿈꾸지만, 재상인 폴로니어스를 왕으로 오해하고 칼로 찔러 죽인다. 햄릿이 사랑했던 여자이자 폴로니어스의 딸인 오필리아는 이 소식을 듣고 미쳐서 강물에 빠져 죽는데, 이 작품은 그 순간을 묘사하고 있다.

것이다. 영국의 풍경화가 전원적이라면 독일의 풍경화는 대자연의 숭고함을 표하면서 종교적인 성격도 띤다. 풍경에 감성적이고 상징적인 표현을 담아 자연에 대한 경외심을 표현한 독일 작가로는 카스파르 다비드 프리드리히(Caspar David Friedrich, 1774~1840년)가 있다. 그는 자연 앞에서 연약하고 유한한 인간의 삶을 그리며 풍경화에서의 정신적인 측면을 보여줬다.

센세이션을 일으켰던 그의 초기작 〈산속의 십자가〉를 보면, 구름이 가득한 하늘과 소나무로 덮인 산에 십자가가 세워져 있다.[15] 당

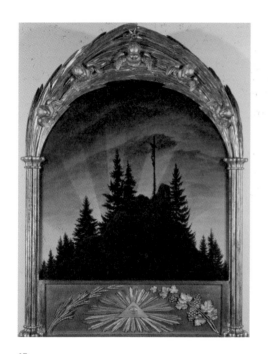

15 ——

카스파르 다비드 프리드리히, 산속의 십자가(테첸 제단화), 1807~1808년, 누에 마이스터 갤러리
그림을 둘러싼 화려한 프레임은 그의 조각가 친구에 의해 제작이 되었는데 천사와 별, 포도 줄기
등 기독교적인 상징들로 이루어져 있다. 보는 사람으로 하여금 자연세계를 명상하게 하고, 종교
적으로도 어떠한 영적인 부분이 읽혀지게끔 한 것은 새로운 방식의 풍경화였다.

시 종교적 목적으로 십자가 정신을 불러일으키기 위해 풍경화를
사용했다는 것은 논란이 될 만한 사건이었다. 흔히 기독교 성화라
면 예수 그리스도 모습이 있거나 성경 이야기가 있어야 하는데 바
위 언덕 위에 작게 십자가상을 그린 것이다. 프리드리히의 이 작품
은 풍경화를 종교화에 버금가는 위치로 올려주었다. 이런 대범함으
로 인해 그의 작품은 널리 알려지게 되었고, 독일인들 또한 프리드
리히의 감상적이고 종교적인 작품을 크게 환영했다.

프리드리히는 주로 고립된 자연 풍경이나 고딕 양식의 교회, 묘지 등을 그렸는데 보는 사람으로 하여금 고요하고 명상적인 느낌을 주고 우울하게 만들기도 한다. 그의 작품 〈얼음 바다〉를 보면, 날카롭게 치솟은 얼음 조각 옆에 검은색의 난파된 배 형상이 보인다.[16] 사람이 살아남을 수 없는 광경이다. 이 그림은 어릴 때부터 주변 사람의 죽음에 많이 노출되었던 작가의 삶과 무관하지 않다. 그의 나이, 일곱 살에 어머니가 세상을 뜨고 일 년 뒤 누이가 죽었으며 연달아 다른 누이 또한 죽는다. 그리고 남동생마저 얼어붙은 호수에 빠져 익사하는 것을 직접 목격했다. 이에 프리드리히는 삶과

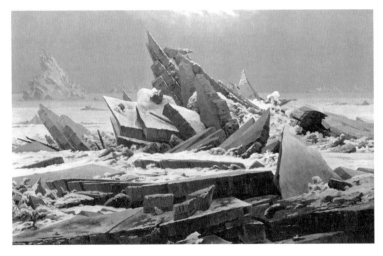

16 ——
카스파르 다비드 프리드리히, 얼음바다, 1823~1824년, 함부르크 쿤스트할레, 함부르크 프리드리히는 한 컬렉터로부터 북극을 그려달라는 의뢰를 받았다. 처음에는 어떻게 그려야 할지 몰라 헤매던 중 얼음 조각이 있었던 드레스덴의 엘베 강가에서 스케치를 했다. 이 그림은 화면의 구도가 워낙 파격적이라 작품으로 이해되기 어려웠는지 작가가 사망할 때까지 팔리지 않았다가 함부르크 쿤스트할레가 구입하면서 사람들에게 알려졌다.

죽음, 자연과 인간에 대해서 묵상하지 않을 수가 없었던 것이다.

　프리드리히는 대자연을 그리면서 인물은 대부분 뒷모습으로 처리했다. 대표적으로 〈안개바다 위의 방랑자〉가 있다.[17] 프리드리히 특유의 작품 요소인 감탄을 자아내는 자연 경치와 고뇌를 담은 대표적인 그림이다. 정장 차림새의 지팡이를 잡고 있는 남자는 견고하게 서 있지만 머리는 바람에 날리고, 저 멀리 안개 낀 산들이 보일 만큼 높은 곳에 서서 경관을 바라보고 있다. 이 작품은 자연의 숭고함을 표현하면서 또한 미묘한 방식으로 정치적 입장을 전하기도 한다. 프리드리히가 활동하던 때는 나폴레옹이 황제가 되어 독일어권 전체가 프랑스 군대의 침략을 받을 때였다. 그래서 독일에서는 프랑스에 대항하는 운동(Wars of Liberation, 1813년)이 일었는데, 그림 속의 남성이 입은 의상이 곧 그때 학생들과 사람들이 입었던 의상이다. 독일이 점령당하던 이 시기, 화가였던 그 역시 독일의 정체성에 집중하고 민족주의적인 그림을 그리게 된 것이다.

　독일적 정서를 그렸던 탓에 이후 프리드리히 작품은 1930년대에 들어 나치 정권 시기 더욱 조명 받는다. 히틀러는 그의 그림이 독일인의 의식과 감성을 잘 드러낸다고 좋아했기 때문이다. 세계대전 이후에는 나치를 선전했던 그림이라 여겨져 기피하고 묻혔다가 1970년대 들어서 독일 낭만주의의 위대한 화가로 재평가되었다.

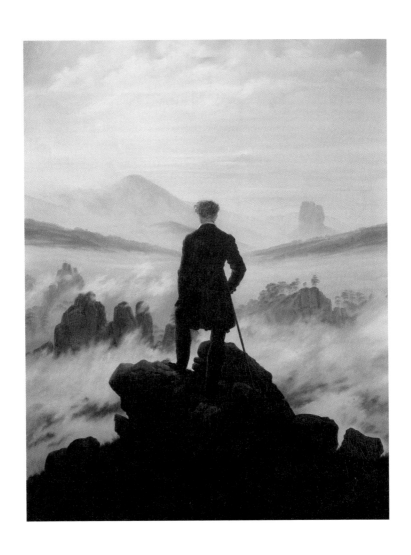

17 ──────
카스파르 다비드 프리드리히, 안개바다 위의 방랑자, 1818년, 함부르크 쿤스트할레, 함부르크

현실 그 자체에
주목했던 시대
사실주의 미술

19세기 중엽

프랑스 대혁명과 나폴레옹 제정 시대를 배경으로 신고전주의가 시대를 풍미했고, 왕정복고와 이후 필립 시민 왕정시대에는 낭만주의가 힘을 받았다. 이후에 발생한 1848년 2월 혁명은 유럽 전반에 또 한 번의 큰 변화를 주었는데, 이를 계기로 확대된 미술 사조가 '사실주의'이다.

■ 사실주의 시대를 연 구스타브 쿠르베 ■

눈에 보이지 않는 것은 그리지 않겠다는 신조를 가진 화가, 구스타브 쿠르베(Gustave Courbet, 1819~1877년)는 그림에 현실을 있는 그대로 담아 세상을 놀라게 했다. 그는 유럽 미술의 오랜 전통인 종교나 신화를 주제로 한 그림을 전혀 그리지 않고, 일반인의 일상을 그려 냈는데 이는 당시로선 굉장히 파격적이었기 때문이다.

쿠르베는 프랑스 오르낭 시에서 부농의 아들로 태어났다. 예술

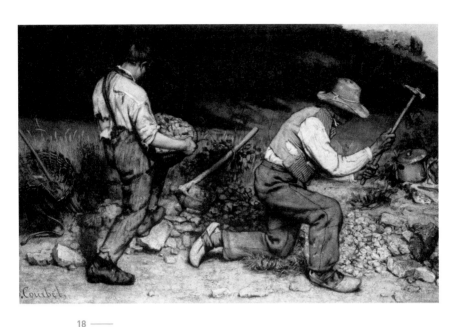

18 ——
구스타브 쿠르베, 돌 깨는 사람들, 1849년 고된 노동을 하는 서민들을 사실적으로 묘사한 이 작품은 2차 세계대전 중 소실되었다.

학교로 불리는 몇몇의 아카데미에서 그림을 배우긴 했지만 그에게 가장 큰 배움은 루브르 미술관에서 대가의 작품을 모사하며 이뤄졌다. 그가 생각할 때, 모사는 기술적인 훈련이었으며 그는 그림의 대상을 오로지 자신이 느끼고 경험한 것에 근거하여 그려야 된다고 믿었다. 또 사회주의 정신에 매료되어 있었기에 주변 생활 풍경이나 노동자의 모습을 많이 그려냈다. 〈돌 깨는 사람들〉에서 볼 수 있듯 쿠르베는 소외된 계층의 진실한 모습을 그림으로 담고자 했다.[18] 낡은 옷을 입은 소년은 한쪽 다리로 돌을 받치고 있고, 노인은 구멍 난 양말을 신은 채 망치질하고 있는 모습은 어디에서도 볼 수

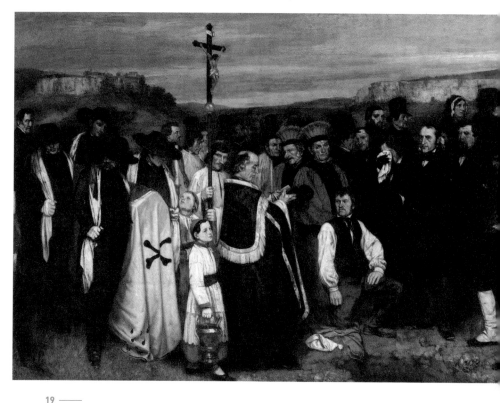

19 ─────

구스타브 쿠르베, 오르낭의 매장, 1849~1850년, 오르세 미술관, 파리 길이가 7미터에 이르는
대작으로, 쿠르베가 '오르낭의 매장은 사실상 낭만주의의 매장'이라 말하며 자신의 예술적 방향성
을 뚜렷이 했던 그림이다.

없었던 서민들의 삶 그대로였다. 이 작품이 1850년 파리의 살롱전
에 처음 전시되었을 때, 이전의 아름답고 이상적인 이미지에 익숙
해져 있던 사람들은 이와 같은 생생한 삶의 모습이 매우 추하다고
비판하였다.

쿠르베의 외조부 장례식을 배경으로 그린 작품, 〈오르낭의 매장
〉을 보면 인물들은 장례식에 참석을 했지만 슬픔이나 애도의 표정

은 찾아볼 수 없다.[19] 마치 지역 사회의 일원으로서 일단 참석한 듯한 모습이다. 구도나 묘사에 있어서도 사람들이 수평으로 배치되어 있고 모두들 평범한 차림새를 하고 있다. 이러한 현실성은 당대 엄청난 충격과 논란을 낳았다. 종교나 역사화에서 볼 수 있는 인물의 유형화를 전혀 하지 않았기 때문이다. 특히 장례를 주제로 한 작품이라면 예외 없이 종교적 색채, 즉 성경 내용이 포함되고 시각적으로도 영혼이 하늘로 올라가는 등의 표현이 있어야 하는데 여기에선 어떠한 서사가 보이지 않는다. 또한 이전의 회화에서는 주인공이 있으면 그 인물을 중심으로 크기나 복장을 달리 하여 인물들 간의 위계질서를 잡았는데 〈오르낭의 매장〉에서는 모든 사람들이 일반적인 비례로 그려졌다. 평등하게 그렸다는 것에서 작가의 민주적인 의식이 엿보이는데, 실제로 쿠르베는 리얼리즘이란 민주주의적 예술이라고 하면서 리얼리즘의 성격을 표명했다.

사실주의를 강조한 쿠르베는 자신의 그림을 통해 '우화'하기도 했다. 작품 〈화가의 작업실〉은 그가 예술가로서 현실을 대면하는 태도를 은유적으로 보여주고 있다.[20] 작품 화면은 세 부분으로 나뉜다. 중앙에 풍경화를 그리고 있는 작가 자신이 있고, 오른편에는 동료나 자신을 후원하는 사람들을 그려 넣었다. 비평가 프루동, 시인 보들레르 그리고 경제적인 지원을 꾸준히 해준 부뤼이야스 등 부

20 ——

구스타브 쿠르베, 화가의 작업실, 1855년, 오르세 미술관, 파리 이 그림의 부제는 '7년 간의 나의 예술적 도덕적 삶에 대한 진정한 알레고리'이다. 우측에는 부유한 예술 애호가, 지식인들이 여유롭게 화가의 그림을 감상하듯 보고 있고, 좌측에는 현실의 삶을 드러내주고 있다. 쿠르베는 당대 사회상과 예술 세계를 연결하는 매개자임을 은유한다.

유한 미술 애호가나 지식인들이다. 그리고 왼쪽에 있는 사람들은 당시 사회 현실을 반영하고 있다. 특정 인물이 아닌 신부, 가난한 여인, 노동자 등 파리의 사회상을 그리면서 자신이 살고 있는 또 다른 세계를 말하고 싶었던 것이다.

〈화가의 작업실〉과 〈오르낭의 매장〉은 나폴레옹 3세가 제1회 파리만국박람회를 열었던 1855년, 작품이 너무 크다는 이유로 전시를 거부당할 정도로 매우 큰 대작이다. 두 작품은 그가 유난히 심혈을 많이 기울인 작품이었기에 분노한 쿠르베는 박람회 근처에 사실주의 전시관(Pavillon du Réalisme)을 따로 만들어 작품을 발표했다고 한다. 이렇게 예술 양식으로 자리 잡은 사실주의는 쿠르베의 이름과 늘 같이 따라다니게 되었다. '천사를 보지 않았으니 천사는 그릴 수 없다'는 쿠르베의 유명한 말은 그의 신념을 잘 함축해준다.

그는 그림을 그리는 데에 있어 뚜렷했던 사상만큼이나 정치활동도 열심이었다. 쿠르베는 1871년 3월에 수립된 파리코뮌에 참가했다. 프랑스가 프로이센과의 전쟁에서 패하고 나폴레옹 3세는 체포되어 프랑스 임시정부의 행정장관으로 임명된 티에르가 프로이센과 굴욕적인 강화조약을 맺었던 때였다. 파리 소시민들이 이에 반발하여 봉기를 일으키고 수도 행정권을 장악하여 수립한 자치정부가 파리코뮌이다. 이 자치정부는 노동조건의 개선을 포함한 사회주의적 정책들을 발표했지만 결국 두 달 만에 정부군에 의해 무너졌다. 이때 쿠르베도 체포되어 나폴레옹 석주를 파괴했다는 죄로 징역에 처해졌고, 거액의 벌금형을 받고 모든 재산과 그림을 몰수당했다. 거액의 벌금을 낼 여력이 없던 그는 스위스로 망명해 그곳에

서 삶을 마친다. 쿠르베는 강한 면모와 성향 때문에 외롭게 죽었지만 후일 마네 등 인상주의에 영향을 주었다.

■ 19세기 최고의 풍자 화가, 오노레 도미에 ■

시민사회가 성립되면서 생겨난 이러한 사실주의 미술에 쿠르베만이 있었던 건 아니다. 시대를 기록하듯 그림을 그렸던 오노레 도미에(Honoré Daumier, 1808~1879년)도 동시대 중요한 화가이다. 그 역시 평범한 사람과 사회를 그린 사실주의 작가였다.[21] 프랑스 남부 마르세유의 가난한 가정에 태어난 그는 어릴 때부터 그림에 재능을 보였지만 빈곤한 가정환경 때문에 화가의 꿈을 포기하고 노동자로 살았다. 그러다 낙서처럼 그린 사회에 대한 만평이 지역신문에 실리게 되면서 큰 호응을 얻어냈고, 계속해서 신문에 삽화를 그리게 된다. 권력과 부조리를 비판한 그의 그림들은 대중들의 지지를 받았을 뿐만 아니

21 ──
오노레 도미에

라 동료 예술가들도 그의 작품에 감탄했다. 도미에의 석판화를 가장 많이 실은 매체는 1830년에 창간된 주간지 「라 카리카튀르 La Caricature」와 1832년에 창간된 일간지 「르 샤리바리 Le Charivari」였다.

　「라 카리카튀르 La Caricature」에 실린 〈가르강튀아〉라는 작품을 보면 흉측하게 생긴 거인이 앉아 있고, 노동계급으로 보이는 사람들이 일해서 올리는 재물을 계속해서 먹고 있는 모습이다.[22] 문학가

22 ——

오노레 도미에, 가르강튀아, 1831년, 로즈 아트 뮤지엄, 월담

프랑수아 라블레가 봉건주의를 풍자한 소설 「가르강튀아와 팡그리
웰」에 등장하는 거인 왕으로부터 작품의 제목을 가져왔다. 이는 서
민을 억압하고 쥐어짜며 왕 놀음을 했던 루이 필리프 1세를 풍자한
그림이다. 행색이 초라하고 고단해 보이는 무리는 서민들을 상징하
고, 거인의 배설물로 나오는 문서들은 부르주아에게 하사하는 훈장
을 의미하고 있다. 이 시기부터 도미에는 정치 풍자 화가로 명성을
쌓기 시작한다. 하지만 동시에 꽤 큰 파장을 일으켜 신문의 편집자
와 도미에는 재판을 받게 되어 주간지는 폐간되고 도미에는 교도

소에 수감된다.

　도미에 작품을 대표하는 표현 수단인 석판화는 신문사에서 일해야 했던 경제적 여건 때문에 시작되었지만, 도미에만의 작품스타일을 잘 만들어 주었다. 회화적 느낌을 제일 근접하게 찍어 내어주는 판화였기 때문이다. 석판화는 18세기 말에 개발된 기술로 목판이나 동판화와 달리 그림을 그리고 나서 새기는 과정이 따로 필요 없이 빨리 만들 수 있기 때문에 작가들에게 인기였다. 이는 서로 섞이지 않는 물과 기름의 원리를 이용한 기법인데, 다양한 채색이 가능하고 깊이 있는 표현을 살릴 수 있는 장점이 있었다. 도미에의 석판화 작품들은 이야기가 있는 풍자화지만 주제 전달이 명료하고 절제된 양식이 큰 특징이다.

　도미에는 1848년경부터 유화를 많이 그리기 시작했다. 석판화 제작도 했지만 페인팅에 열정을 두었고 생계는 삽화를 통해 번 돈으로 유지했다. 작품의 재료가 달라도 도미에는 격변기의 19세기 프랑스 시대상을 생생하게 담은 시대의 증언자 역할을 했다. 그의 작품 〈세탁부〉에서는 한 손엔 빨랫감을 들고 다른 한 손에는 아이의 손을 잡고 계단을 오르는 여인의 모습이 매우 지쳐 보인다.[23] 밝은 배경과 대비되는 어두운 인물 묘사는 노동 계급의 열악한 삶을 나타내고 있다. 한편 정치적 주제에 전념하던 시기의 대표적 작품인 〈반란〉은 루이 필리프 왕정을 해산시킨 1848년 2월 혁명에 영감을 받아 그린 것이다.[24] 여기서는 손을 위로 뻗은 비장한 모습의 인물을 중심으로 사람들이 길에서 시위하고 있는 풍경을 볼 수 있다. 이 작품은 산업혁명 시대 노동자들의 투지를 강렬하게 보여 주고

23 ———

오노레 도미에, 세탁부, 1863년, 오르세 미술관, 파리 도미에는 소시민들의 고단한 삶을 잘 알
았기에 그들의 일상을 진지하고 실감나게 묘사했다. 이 작품에서도 가난한 세탁부의 평범한 일
상을 연민을 담아 그렸다.

24 ——
오노레 도미에, 반란, 1848년, 필립스 컬렉션, 워싱턴 작품에 등장하는 여러 명의 시위하는 사
람들은 누구인지 얼굴을 알아보기 어렵다. 이렇게 완성하지 않은 듯한 인물 형상은 후대 모네나
마티스와 같은 작가들에게 영향을 주었다.

25 ——
오노레 도미에, 삼등 열차, 1862~1864년, 메트로폴리탄 미술관, 뉴욕

있다.

도미에는 정부의 통제와 압력을 받아왔음에도 불구하고 계속해서 정치적 풍자와 노동자들의 현실에 관심을 가지고 작업을 했다. 우리에게 가장 잘 알려진 〈삼등 열차〉는 도미에가 지속적으로 다뤄온 주제인 파리 노동자들의 삶을 압축해서 보여주고 있다.[25] 도미에는 1840년대부터 기차를 타고 다니며 그림을 그렸는데 그래서 이 작품은 그의 생활과도 매우 밀접하다. 젊은 여성은 아이에게 젖을 먹이고 있고 노파는 퀭한 눈으로 허공을 보고 있으며 그 옆 남자아

이는 쓰러져 잠을 자고 있다. 여유가 없어 좁은 열차 칸을 타고 다니는 빈민들을 도미에 특유의 어두운 분위기로 잘 그려낸 대표작이다.

생전 경제적 어려움에서 벗어나지 못하고 세상을 떠난 도미에이지만 그는 많은 후대 예술가에게 영감을 주었다. 특히 낭만주의 대가 외젠 들라크루아(Eugène Delacroix)는 그에게 무한한 존경을 표했는데, 1846년 도미에에게 보낸 글에서 "제가 당신보다 더 존경하고 감탄하는 사람은 없습니다."라고 할 정도였다.

▶ 뮤지엄 여행

필립스 컬렉션

필립스 컬렉션은 유럽 현대미술을 미국에 가장 먼저 소개한 워싱턴DC 소재의 미술관이다. 컬렉터이자 비평가인 던컨 필립스(Duncan Phillips)에 의해 세워졌으며 세잔느, 드가, 마티스, 모네, 피카소 등 유럽 대가와 미국 현대미술 작품들까지 삼천여 점을 소장하고 있다. 도미에의 〈반란〉은 던컨 필립스가 1925년 구매한 작품이다. 필립스는 주로 정치 삽화가로 알려진 도미에가 성공적인 화가였음을 알리고자 하는 바람으로 작품을 대중에 공개하였다. 도미에의 〈반란〉은 필립스 생전 가장 아끼는 컬렉션 중 하나로 전해진다.

19세기에는 규범적이었던 신고전주의를 벗어나 인간의 내면을 자유롭게 표현했던 낭만주의 미술과 현실을 그대로 담아낸 사실주의 미술이 등장했다. 낭만주의가 화가의 감수성을 추구했다면 사실주의는 눈에 보이고 만질 수 있는 일상의 것들을 미술의 소재로 삼았다.

낭만주의 미술

19세기 초반 ~ 19세기 중엽

낭만주의 미술은 여러 지역에서 동시다발적으로 일어나 다양한 모습을 보이지만 공통적으로 작가의 주관적 태도가 두드러진다는 특징을 갖는다. 프랑스 낭만주의 미술이 역동적이고 극단적인 모습을 담았다면, 영국 낭만주의 미술은 초자연적인 주제를 주로 다루었으며 풍경화가 발달했다.

들라크루아, 〈민중을 이끄는 자유의 여신〉(좌)
존 컨스터블, 〈건초마차〉(우)

사실주의 미술

19세기 중엽

눈에 보이지 않는 것은 그리지 않겠다고 선언한 프랑스 화가, 구스타브 쿠르베는 사실주의 시대를 열었다. 그의 대표작 〈화가의 작업실〉은 당대 사회상과 예술 세계를 그대로 드러낸다. 19세기 최고의 풍자 화가라고 불리는 오도레 도미에는 시대를 기록하듯 그림을 그렸다. 석판화는 도미에를 대표하는 표현 수단으로, 당대 표현 기술의 발전을 엿볼 수 있으며, 그가 남긴 유화들은 이후 모네나 마티스와 같은 후대 작가들에게 많은 영향을 주었다.

쿠르베, 〈화가의 작업실〉(좌)
도미에, 〈반란〉(우)

03

현대미술이
싹트다

인상주의 미술,
후기 인상주의 미술

빛의 움직임을 그대로 담다

인상주의 미술

●

지금은 세계 주요 도시에 아트 갤러리가 많이 있지만 19세기 프랑스에서는 살롱만이 유일하게 화가가 작품을 보여줄 수 있는 통로였다. 하지만 살롱의 심사위원들은 유행에 따른 그림만을 선호하였기에 개성있는 신진 작가들은 살롱에 그림을 전시하기 어려웠다. 오늘날 우리가 익숙하게 들어 본 모네, 르누아르, 드가, 시슬레 등은 모두 살롱 심사에서 떨어지거나 살롱의 제도에 불만을 가진 작가들이었다. 이 신진 화가들은 모임을 결성하고 자체적인 전시를 기획하게 된다. 이 모임의 화가들은 아카데미가 설정해 놓은 그림의 분류와 주제에도 동의하지 않았다. 역사화만이 좋은 회화라고 여기는 등 그림의 주제에 있어 상하 계급이 존재했던 당시, 인상주의 화가들은 풍경이나 현대의 삶을 그리는 것이 가치 있고 중요하다고 생각했다. 이 전시회에 대해 평론가 루이 르루아가 「르 샤리바리(Le Charivari)」지에 기고한 기사의 제목을 '인상주의자들의 전시'라고 쓴 것이 이 미술 운동의 이름이 되었다. 이렇게 탄생한 인상주의 미술은 순간의 인상을 남기기 위한 신속한 붓

질, 구체적인 표현은 과감히 생략하고 느낌을 가장 중요하게 전달하려는 특징을 지닌 양식이다.

■ 자유롭고 인상적인 표현의 등장 ■

모네, 르누아르, 드가, 시슬리 등의 화가들은 그들 스스로를 '무명화가, 조각가 그리고 판화가 연합(Société Anonyme Coopérative des Artistes Peintres, Sculpteurs, Graveurs)'이라 명명하고 살롱이 열리는 시기인 1874년 봄에 맞춰 첫 전시를 열었다. 그들 스스로 그룹의 이름에 무명(anonymous)이란 단어를 붙인 건 의도적이었는데 어떤 특정한 아젠다를 피하고자 했다. 또한 그룹 안에서도 각자 자신만의 스타일과 화법이 있기 때문에 하나로 묶기에 애매했던 연유도 있다. 인상주의 전시회는 1874년부터 1886년까지 총 여덟 차례 개최되었다.

첫 번째 전시는 혹평이 쏟아졌다. 이들 그림을 접한 대부분의 사람들은 아카데미의 전통 회화에 익숙했기 때문에 이들 그림이 무언가 완성이 덜 된 느낌을 받았다. 그래서 부정적인 뜻으로 '그저 인상만 주었다'라는 평을 하였다. 이전 시대인 신고전주의와 낭만주의 회화는 완성도 있게 느껴졌으나 인상주의 화가들의 작품은 스케치 또는 밑그림처럼 느껴졌던 것이다. 당시 비평가들은 아무렇게나 둘러댄 붓질로 이루어진 그림을 판매한다는 것은 말도 안 되는 것으로 여겼다.

인상주의 회화의 기법적 특징을 보면 대부분 밝은 톤으로 구성되어 있다. 그려진 대상의 면들 또한 고르지 않고 조각조각 덧칠해

진 느낌이다. 인상주의 화가들은 빛에 반사되어 반짝이는 물, 움직이는 구름 등 구체적인 기후나 대기의 상황에 따른 한 순간을 포착해 그리려 했는데, 자신들이 눈으로 본 장면을 그대로 옮겨 놓으려 노력하다 생긴 노하우가 곧 기법이 되었다. 순수 색을 작은 면적으로 조금씩 따로 캔버스에 칠했던 것이다. 팔레트에서 물감을 섞는 것보다 캔버스에서 이루어진 개별적인 순수 색 표현이 그림을 더 생동감 있게 만들었다. 일정 거리를 두고 그림을 바라보면 개개의 색들이 섞여 광학적으로 생생한 화면을 볼 수 있다. 특히 보색을 대범하게 사용하기도 했는데, 빨강색과 초록색, 보라색과 노란색 등 정반대의 색들을 조화롭게 같이 썼다. 형태의 표면에 빠르게 옮겨 가는 빛의 양상에 주목했던 인상주의 화가들은 그들이 작업하는 동안 움직이거나 희미해지는 빛을 포착하기 위해 주로 야외에서 작업했다. '실외에서 그림 그리는 것(En plein air)'은 많은 인상주의 화가들의 공통적 작업 방식이었다. 모네가 자신은 아예 작업실을 가지고 있지 않다고 말한 것은 상징적이고도 유명하다.

■ 인상주의 회화의 대표, 클로드 모네 ■

클로드 모네(Claude Monet, 1840~1926년)의 〈인상, 해돋이〉는 여러 면에서 인상주의 회화의 대표적인 예가 되고 있다.[1] 프랑스 북부의 항구 도시 르아브르(Le Havre)를 그린 이 풍경에서 배와 인물들은 납작하게 실루엣만 남긴 반면, 태양에 반사된 붉은 물결은 매우 선명한 붓 터치로 묘사했다. 모네는 그림에 등장하는 곳이 르아브르 지역이라는 것을 알아보도록 하는 데에 전혀 관심이 없었다. 오로지 빛

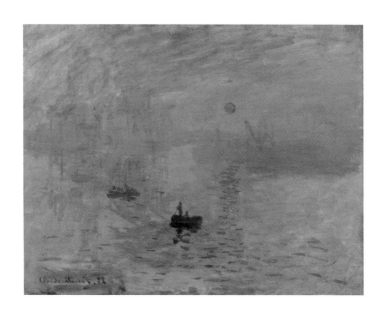

1 ——
클로드 모네, 인상, 해돋이, 1872년, 마르모탕 모네 미술관, 파리

과 분위기, 붓 자국 표현에만 집중한 이 그림은 첫 번째 인상주의 전
시 카탈로그에 표지 이미지로 쓰였다.

파리 태생인 모네는 유년 시절 르아브르에서 자라다가 파리로 다
시 옮겨와 화가로서 활동하며 르누아르, 시슬레를 만났다. 인상주
의 운동에 가장 유명한 화가인 모네는 나중에 화풍이 변하기도 했
던 다른 인상주의 동료 화가들과 달리, 말년의 작업까지 온전히 빛
과 색을 연구하며 인상주의 정신을 실천한 인물이다. 모네는 건초
더미, 포플러 나무, 루앙 성당 등 특정 주제에 천착한 시리즈 작품
을 통해 빛의 조건에 따라 변하는 색감을 포착했다. 특히 루앙 성당

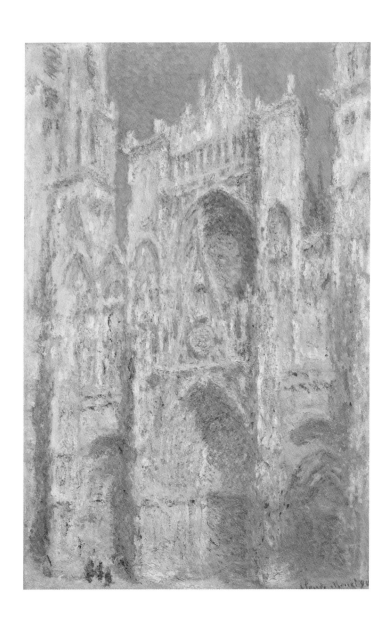

2 ——
클로드 모네, 루앙 성당(Full Sunlight), 1894년, 오르세 미술관, 파리　해가 완전히 비치는 루앙
성당의 모습이다.

3 ──────
클로드 모네, 루앙 성당(Facade I), 1894년, 폴라 미술관, 하코네 일본의 하코네 폴라 미술관에
있는 루앙 성당은 늦은 오후 해질녘에 그려진 것으로 붉은 색으로 물들어 있다.

은 모네가 시리즈 작품을 그렸던 중
요한 대상이다. 모네의 다른 작품 〈
건초더미〉나 〈포플러〉는 시리즈라도
조금은 다른 구도로 그려졌지만 〈루
앙 성당〉 시리즈는 모두 같은 각도에
서 그려져 오로지 빛에 따른 대상의

변화만을 다루었다. 모네는 1892년에서 1893년 사이 루앙 성당의
건너편에 자리를 잡고 빛의 다른 효과를 삼십여 점의 캔버스에 기
록하듯 남겼다.[2, 3] 그는 하루 중 태양이 움직이면서 짧게 머무르는
순간들을 색과 형태로 잡으려 했다. 안개가 있는 아침, 해가 떠오
를 때, 오후 시간 태양의 열기 등을 따로 묘사했다. 중세 고딕 양식
의 루앙 성당은 종교적, 역사적으로 함축적인 의미가 있고 물리적
으로도 견고한 형태를 취하고 있지만 모네의 〈루앙 성당〉 시리즈에
선 가볍고 푸근한 느낌이다. 돌로 이루어진 성당의 파사드 면이 빛
에 따라 어떤 부분은 돌출되고 어떤 부분은 뒤로 물러나 있다. 모네
는 그의 스튜디오가 있는 지베르니로 돌아와 〈루앙 성당〉 시리즈를
1894년 완성하였다. 그리고 다음 해 파리에 있는 폴 뒤랑 루엘(Paul
Durand-Ruel)이라는 그림 상인에게 이 연작들을 보여주었다.

　빛을 열정적으로 포착한 모네는 자연 환경을 아예 집으로 들여
오고자 한 갈망이 컸는데, 이를 이루기 위해 1883년 지베르니로 거
처를 옮기면서 이곳에 정원을 둔다. 연못을 만들어 수련을 심고, 주
변엔 버드나무, 사과나무를 비롯하여 수많은 종류의 꽃들을 심었
다. 직접 정원을 가꾸고 관리하다 보니 모네는 전문 정원사이자 식

물에 관한 지식과 경험이 풍부하여 당시 원예가들은 모네의 지베
르니 정원에 연구를 위해 방문할 정도였다. 그 시대 유럽은 일본 문
화에 대한 동경이 있었는데, 모네의 정원에 있는 대나무나 일본풍
다리도 이를 반영한다. 모네 말년의 대규모 연작 〈수련〉은 바로 이
정원에서 1897년부터 그려지기 시작하였다.[4]

 모네의 수련 그림은 화면에 물과 식물들로만 구성되어 있고 연
못의 모서리가 보이지 않는다. 수평선 없이 끝없는 수면 공간은 방
대한 사이즈의 캔버스로 인해 더욱 빠져들 것만 같은 착각을 불러
일으킨다. 모네는 말년으로 갈수록 현상을 순간적으로 포착하기 위
해 빨리 그리는 것보다 스튜디오로 돌아와 완성도를 높여 마무리
하는 것에 열중했다. 그의 작품, 〈수련〉만 하더라도 수많은 물감의
겹을 쌓아 올리고 마르기를 기다리다 또 덧칠하는 과정을 통해 풍
부한 색감과 깊이를 낼 수 있었다.

오랑주리 미술관(Musee de l'Orangerie)

파리 콩코르드 광장 옆에 위치한 오랑주리 미술관은 국립미술관으로 원래 루브르궁의 튈르리 정원에 있는 오렌지 나무를 위한 겨울 온실이었다. 모네는 1918년, 제1차 세계대전 휴전을 맞이하여 평화의 상징으로 프랑스 정부에 작품 〈수련〉을 기증했는데, 그가 사망한 다음 해인 1927년 모네의 작품을 전시하기 위한 공간으로 설계하며 지어진 것이 지금의 오랑주리 미술관으로 되었다. 수련 시리즈는 가로 길이가 백 미터에 달하는 거대한 사이즈로 타원형의 갤러리에 전시되어 있다. 모네의 작품들과 더불어 미술관에는 르누아르, 세잔, 루소, 피카소, 마티스, 모딜리아니 등의 그림이 전시되어 있다.

■ 일상 풍경에 빛을 담은 색감, 오귀스트 르누아르 ■

인상주의 화가들이 피부에 사용한 색들은 정말 다채롭다. 노란색에서 핑크, 보라색, 푸른 회색 등이 모두 쓰였다. 모네와 더불어 인상주의 운동의 핵심적인 인물인 피에르 오귀스트 르누아르(Pierre-Auguste Renoir, 1841~1919년)는 피부 표현에 탁월한 화가였다. 가난한 양복 재단사의 아들로 태어난 르누아르는 미술 교육을 제대로 받을 형편이 안 되어 어릴 때 도자기 공방에 들어가 그림을 그리기 시작했다. 그러나 도자 산업이 점차 기계화되면서 그는 더 이상 도자기 일을 할 수 없었고, 자잘한 장식 그림을 그려 모은 돈으로 프랑스 국립미술학교, 에콜 데 보자르에서 공부했다. 모네가 야외 공간을 그리는 것을 선호했다면, 르누아르는 같은 실외 공간이라도 좀

5 ——
피에르 오귀스트 르누아르, 습작, 햇빛 속의 여인 토르소, 1875~1876년, 오르세 미술관, 파리

6 ———

피에르 오귀스트 르누아르, 그네, 1876년, 오르세 미술관, 파리 나무로 인해 진동하듯 떨어지는 빛을 르누아르는 색으로 찍어내듯 표현했다. 1877년 인상주의 전시에 발표될 당시, 그림 속 여자의 옷이나 바닥면의 얼룩덜룩한 느낌 때문에 평론가들은 좋지 않은 반응을 보였다. 그네 앞에 두 남자는 르누아르의 남동생 에드몬드와 친구인 화가 노르베르 고뇌트이다.

더 일상에 가까운 풍경을 그림의 주제로 삼았다.

르누아르의 인상주의적 화풍이 고조되었을 때 그려진 〈습작, 햇빛 속의 여인 토르소〉는 나무를 통해 여인의 피부에 떨어지는 빛의 효과가 굉장히 섬세하다.[5] 여인의 신체는 파스텔 톤의 다양한 색으로 이루어져 있다. 이 그림 역시 당시에는 시체가 부패한 것 같다는

혹평을 받았다. 인상주의 시대 이전까지 당연하게 여겨졌던, 대상의 고유색을 써야한다는 고정관념 때문에 받은 비난이었다. 하지만 인상주의자들은 사물의 고유색과 우리가 실제로 인지하는 색의 차이를 진지하게 고민했다. 색은 빛의 양과 온도에 따라 달라지므로 같은 장소의 풍경이더라도 계절마다, 시간마다 다르며 빛의 각도에 따라서도 다르게 보였던 것이다.

　르누아르의 〈그네〉에서도 빛에 대한 고민이 잘 느껴진다.[6] 여인의 흰색 드레스에 푸른색이 비치고, 뒤쪽 길에는 햇빛이 관통한 것을 표현하느라 푸른색과 오렌지색 빛이 일렁이고 있다. 이런 빛의 색채 표현은 이전 화가들은 그림에 적용하기를 거부했지만 인상주의 화가들, 그 중에서도 모네와 르누아르는 특히 강조하였다.

　첫 번째 인상주의 전시가 열리고 수년이 지난 후 그려진 〈선상파티의 점심〉은 이전보다 인물들의 윤곽이 더 뚜렷하게 표현되었다.[7] 간략하게 색면으로 이루어진 붓 터치도 있지만 묘사를 더 구체적으로 한 느낌이다. 작품의 분위기는 몽마르트르 지역에서 춤추고 마시는 풍경을 그린 〈물랭 드 라 갈레트〉에서처럼 레저를 즐기고 있는 사람들을 생기 있게 그렸다. 〈물랭 드 라 갈레트〉에는 음식과 와인, 여름날의 물과 바람, 친구 등 아름다운 삶이 담겨있다.[8] 서로 어울리고 있는 인물들의 포즈와 시선은 다이내믹하게 구성되었다. 밝은 색의 줄무늬 재킷을 입은 오른쪽 남자는 아래 앉아 있는 여인을 바라보고, 여인은 자신의 옆에 앉은 남자를 쳐다보고 있으며, 이 남자는 또 테이블 건너편의 강아지와 놀고 있는 여인을 보고 있다. 이러한 재밌는 구성 가운데 '빛의 효과'는 모든 사물과 인물에 적용

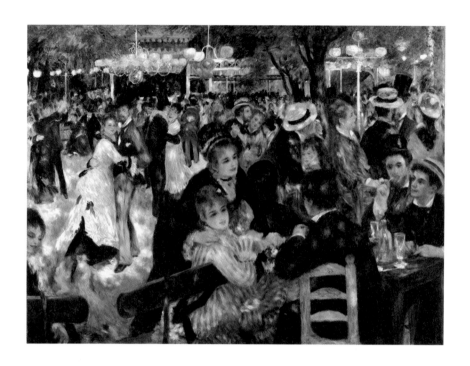

7 ——
피에르 오귀스트 르누아르, 물랭 드 라 갈레트, 1876년, 오르세 미술관, 파리 작품의 배경은 파
리지엥이 주말에 즐겨 찾는 카페가 있는 야외 사교장이다. 르누아르는 특히 카페에서 그림을 즐
겨 그렸는데 카페는 사람들로부터 초상화를 의뢰받을 수 있는 곳이었다. 빛과 색, 움직임 등을
최대한 실제 느낌과 가깝게 화폭에 옮기려 노력했던 르누아르는 사람들이 어울려 유쾌한 시간을
보내는 분위기를 이 그림에서 잘 전달하고 있다.

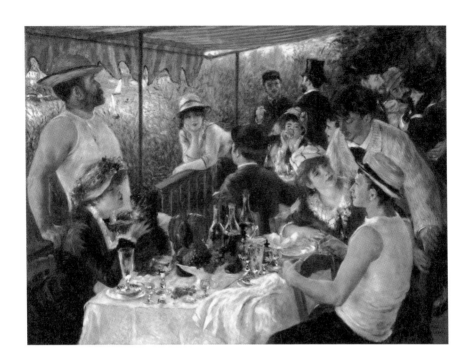

8 ——
피에르 오귀스트 르누아르, 선상파티의 점심, 1881년, 필립스 컬렉션, 워싱턴 여러 인물들의
먹고 마시는 즐거운 분위기를 생기 있게 담아낸 이 그림은 르누아르의 주변 인물을 모델로 삼
아 그려졌다. 왼편에 강아지와 놀고 있는 여인은 이십 대의 알린 샤리고(Aline Charigot)로 나중에
르누아르의 아내가 되는 인물이고, 테이블 맞은편에 모자를 쓰고 있는 남자는 동료 화가인 귀
스타브 카유보트(Gustave Caillebotte)이다.

되어 나타나 있다. 전체적으로 푸른색이 많이 쓰였고 테이블 천의 흰색은 낮 시간의 채광으로 인해 반짝이고 있다. 이전 그림들보다 형태가 선명해지고 단단해지기는 했어도 여전히 빛과 그림자를 다룰 때는 흰 물감 그리고 약간의 파란색과 보라색을 사용하고 있음을 알 수 있다.

■ 도시 공간을 포착한 인상주의 화가들 ■

철로가 확장되고 세계 박람회가 열렸던 19세기 중반 프랑스 파리는 그야말로 국제도시였다. 파리의 사람들은 모던한 삶과 레저를 즐겼다. 이 시기 인상주의 회화에서 보이는 공통적 특징은 야외 풍경 또는 현대 도시민의 삶을 주제로 다루었다는 점이다. 특히 에드가 드가나 귀스타브 카유보트(Gustave Caillebotte, 1848~1894년)는 도시화된 풍경과 여유로움이 묻어나는 사람들을 주로 그렸다.

에드가 드가(Edgar De Gas, 1834~1917년)는 파리의 부유한 은행가 아들로 태어나 에콜 데 보자르를 졸업하고 이탈리아를 여행하며 고전 미술을 연구한다. 그러다 1864년 인상주의의 정신적 리더, 마네를 만나 추구하는 미술 방향이 바뀌기도 한다. 드가의 작품 〈시골 경마장에서〉는 파리 외곽에 위치한 경마장에서 마차에 앉은 한 가족을 그린 그림이다.[9] 유모의 젖을 먹고 있는 마차 속 아기는 온 가족의 시선을 받고 있다. 마차 위에 앉아 있는 검은색 개도 아기를 보는 것 같다. 이 작품은 스냅 사진에 익숙한 현대인들이 볼 때엔 어색하지 않지만 19세기 사람들의 눈에는 꽤 화제가 되었다. 화면의 구도가 다소 특이했기 때문이다. 아카데미 회화에서는 그림 프

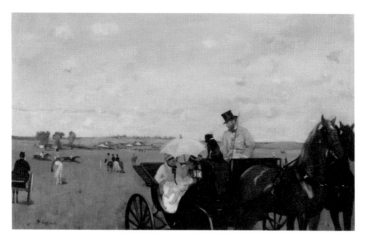

9 ———
에드가 드가, 시골 경마장에서, 1869년, 보스톤 파인아트 뮤지엄, 보스톤 미술평론가 에드몽 뒤
랑티(Edmond Duranty)는 전통적이고 관습적인 공간 구성을 따르지 않는 드가의 작품을 정당화하
는 글을 썼다. 우리의 시점은 항상 방 안에서 중앙에 위치하지 않고 대칭을 이루는 각도에 있지
도 않다는 것이다. 또 사물이 화면 끝에 있을 수 있고, 프레임 밖으로 잘려나갈 수 있다는 점을
강조하였다. 르네상스 이래 서구 미술은 체계적인 원근 기법이 지배적이었는데, 드가의 이러한
불균형적인 구도 표현 또한 하나의 회화적 기술임을 인정한 것이다.

레임 안에 모든 것이 들어가야 하고 이치에 맞아야 했다. 그런데 이
작품에서는 중앙을 가로지르는 수평선 아래 마차와 파라솔을 쓴
인물들이 있는데 완전히 불균형하다. 그림 전체적으로 오른쪽 하단
에 여러 형태와 무거운 색이 쏠려있고, 마차의 바퀴는 그림 안에 다
들어가지 않은 채 어색하게 끊어졌으며, 말들은 다리와 머리 끝이
잘려 있는 상태이다. 이런 구도의 혁신은 여인들을 많은 그렸던 드
가의 이후 작품들에도 지속적으로 나타난다.

드가는 〈시골 경마장에서〉처럼 야외에서의 상류층 사람들의 여
가 장면을 그리기도 했지만 실내를 배경으로 한 작품을 더 많이 그

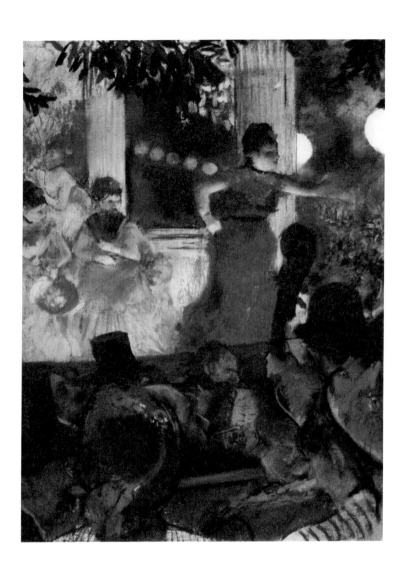

10 ———
에드가 드가, 카페-콩세르 "앙바사되르", 1877년, 뮤제 데 보자르 드 리옹, 리옹

렸다. 그는 야외에서 작업하는 것을 좋아하지 않았으며, 스케치들을 토대로 스튜디오에서 구도를 잡고 작업하기를 선호했다. 드가의 대표 작품들도 발레와 발레리나를 주제로 한 실내 공간을 표현한 것들이 많다. 대부분의 그림 소재가 오페라 극장과 발레 무용수들이다. 공연을 자주 관람할 수 있었던 작가의 개인적 환경도 공연 무대가 작품의 주요 주제가 된 데에 한 몫 하였다.

파스텔로 그려진 작품 〈카페-콩세르 "앙바사되르"〉는 당시로선 굉장히 파격적인 구도였다.[10] 1877년 인상주의 전시에 처음 선보였을 때 많은 사람들을 놀라게 한 작품이다. 무대와 어두운 톤의 오케스트라 섹션 그리고 관람객석까지 담고 있는 이 그림에는 무대 바닥의 조명을 강하게 받고 있는 붉은 드레스의 가수가 시선을 끌고 있고, 뒷모습의 청중들도 모자와 함께 다채롭게 묘사되었다. 드가는 모노타입(monotype)이라 불리는 판화기법을 종종 사용했는데 이 그림은 모노타입 위에 파스텔로 작업한 것이다.

드가는 무대에서 보이는 장면보다 커튼 뒤의 공연자들을 주로 포착했다. 그의 그림에는 연습중이거나 공연 전 준비하는 모습의 공연자가 등장한다. 그의 작품 〈신발끈을 묶는 무용수들〉은 한 명의 무용수를 네 가지의 다른 각도에서 그린 것이다.[11] 뚜렷하지 않은 곳을 배경으로, 한 무용수가 공연용 신발을 묶고 있다. 화면 앞쪽 아래에는 드가가 직접 엄지손가락으로 동그란 점을 찍어내는 등 빠르고 대범한 표현들이 돋보인다. 다른 시점으로 동일 대상을 여러 개 그려, 가로로 2미터가 넘는 넓은 캔버스에 늘어뜨린 구성은 발표 당시 매우 새로웠다.

11 ——
에드가 드가, 신발끈을 묶는 무용수들, 1895년, 클리블랜드 미술관, 오하이오주 클리블랜드 작품의 일반적이지 않은 구성은 사진가 에드워드 머이어브릿지의 연속 사진 이미지에서 영향을 받은 것으로 해석되기도 한다.

드가처럼 극장에 자주 가서 그림을 그렸던 화가로, 메리 카사트 (Mary Stevenson Cassatt, 1844~1926년)가 있다. 드가는 카사트의 작품에 감탄하여 인상주의 전시에 같이 참여하도록 그녀를 초대하였다. 미국 펜실베이니아 태생의 카사트는 프랑스로 옮겨와 작가 활동을 했는데, 그녀는 파리 여성들의 가정이나 사회생활 모습을 주로 그렸다. 인상주의 여류 화가로 중요한 자리를 차지한 그녀는, 파리의 큰길가나 도회지 야외에서 그림 그렸던 다른 남성 동료화가처럼 작업하기에 무리가 있었다. 그런 그녀에게 오페라 하우스라는 공간은 그림의 주제로 좋은 장소가 되어 주었다. 게다가 오페라 하우스는 파리에서 가장 핵심적인 사교 장소였다. 또 극장 내 화려한 모자이크와 거울들, 폭이 넓고 아름다운 계단과 발코니 등은 매력적인 공간이었다.

그동안 극장을 배경으로 잘 차려 입은 여인들을 그린 작품은 많

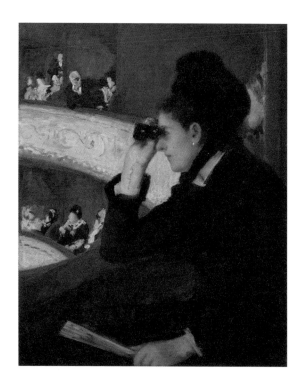

앉지만 다른 인물들과 함께 있거나 능동적이지는 않은 모습이 대
다수였다. 하지만 카사트의 〈오페라 관람석에서〉 작품 속 여인은
오페라글라스로 공연을 보고 있는 자세가 너무나 적극적이어서 머
리와 몸이 앞으로 기울어져 있다.[12] 공연과 공연 사이 인터미션으로
보이는 이 장면에서, 여자는 무대가 아니라 누군가를 열심히 보고
있는 중이다. 메리 카사트는 여성 화가로서 도시 여인들의 삶을 인
상주의 회화의 붓 터치를 통해 효과적으로 담아내었다.

인상주의 미술이 프랑스 파리를 중심으로 일어났다고 하더라도, 영국 런던 역시 이 운동과 매우 관계 깊은 도시이다. 인상주의의 대표 화가 모네도 초기에 런던에서 작업했고 그 이후에도 런던을 여러 번 오갔다. 특히 1870년에 일어난 프로이센-프랑스 전쟁은 파리의 화가들이 런던으로 옮겨가는 계기가 되었는데, 그곳에서 터너, 컨스터블의 작품을 접한 것이 인상주의 미술에 영향을 주었다. 모네와 같이 런던에 거주하며 터너를 만나기도 했던 카미유 피사로는 초기 인상주의 운동을 이끌었던 작가이다.

카미유 피사로(Camille Pissarro, 1830~1903년)는 카리브해의 서인도제도에 속해 있는 산토 토마스 섬 출생으로 파리에서 활동한 화가이다. 피사로는 1855년 에콜 데 보자르를 다녔고 코로와 쿠르베로부터 배웠다. 또, 19세기 초중반에 도시 바르비종을 중심으로 풍경화를 그렸던 그룹, 바르비종파의 대표적인 화가였던 장 프랑수아 밀레의 전원적인 그림에도 감명을 받았다. 피사로는 작품 초기 사실주의적인 그림을 그리다가 나중에 모네, 세잔과 교류하며 인상주의 전시회에 참여하게 된다. 살롱전을 거부한 것은 물론 1874년부터 1886년까지 여덟 번의 인상주의 전시회에 한 번도 빠짐없이 작품을 전시한 유일한 화가였다. 그럼에도 작품의 소재나 기법이 절정기 인상주의 화풍과 달라 다른 인상주의 화가에 비해 덜 알려져 있다. 더욱이 나중에는 쇠라나 시냑과 작업하며 신인상주의 양식을 보였으며, 세잔에게도 영향을 크게 미쳐 신인상주의 또는 후기 인상주의 작품으로 분류되기도 한다.

피사로 역시 자연의 빛과 색을 연구하였고 전원 풍경을 즐겨 그렸다. 전쟁으로 루브시엔느에 있는 그의 집이 거주할 수 없을 정도로 망가지자 그는 퐁투아즈로 이사해 1866년부터 1883년까지 그곳에 머무른다. 시골 풍경을 그리기 좋아하는 피사로에게 퐁투아즈 풍경은 더없이 좋은 소재가 되었다. 피사로는 인상주의 화가들 가운데 가장 나이가 많았으며, 여러 화가들이 존경하고 따랐던 그룹의 리더였다. 여기에 있는 동안 세잔과 고갱은 피사로에게 조언을 얻으러 찾아오곤 했다고 전해지며, 특히 세잔은 피사로를 조언을 주는 아버지 같은 존재라고 했을 정도로 피사로를 작업 활동의 멘토로 여겼다.

〈퐁투아즈의 외딴집〉은 그가 퐁투아즈로 옮긴 초기에 그린 작품으로, 언덕이 많은 퐁투아즈의 지형이 잘 나타나 있다.[13] 피사로는 다른 인상주의 화가들에 비해 공장이나 허름한 집, 일하고 있는 노동자들을 많이 그렸다. 당시엔 그림의 대상으로는 저속하다고 여겨졌음에도 불구하고 그는 이러한 소재를 선택하였다.

자연에 대한 그의 감성과 표현이 풍부해진 1890년대, 피사로는 도시 풍경도 다수 남겼다. 〈겨울 아침 몽마르트르의 거리〉은 피사로가 에라니 지방에서 6년 동안 전원생활을 하다가 파리로 돌아와서 그린 작품이다.[14] 그는 몽마르트르 거리를 주제로 여러 점을 그렸는데, 마차와 사람들을 내려다볼 수 있는 루시 호텔(Grand Hôtel de Russie)에 머무르면서 창문 너머로 2월부터 4월까지 열네 점의 같은 풍경을 다른 시간대에 그렸다.

알프레드 시슬레(Alfred Sisley, 1839~1899년)도 화가가 되기를 결심

13 ——
카미유 피사로, 퐁투아즈의 외딴집, 1867년경,
구겐하임 뮤지엄, 뉴욕

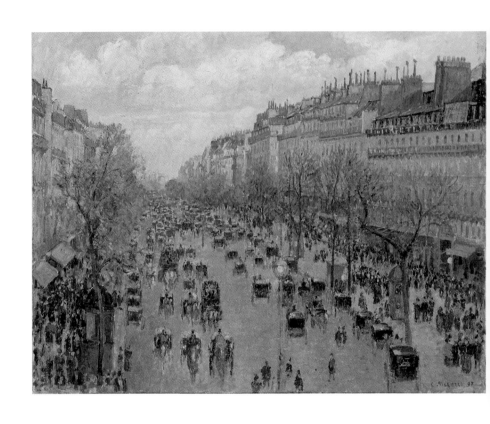

14 ———
카미유 피사로, 겨울 아침 몽마르트르의 거리, 1897년, 메트로폴리탄 뮤지엄, 뉴욕 피사로는 말
년에 눈병이 심해서 야외에서의 작업이 어려웠다. 더욱이 겨울에는 바람이 피해야 하는 상황이
어서 거리 풍경이 내려다보이는 호텔 창가에 자리를 잡게 되었다.

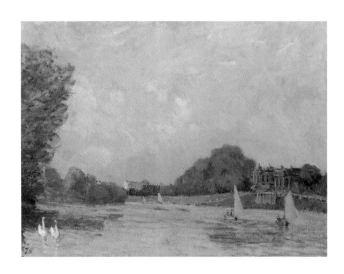

15 ──────

알프레드 시슬레, 햄프턴 궁전 옆의 템스 강, 1874년, 클락 아트 인스티튜트, 윌리엄스타운　첫 번째 인상주의 전시에 참가한 후 시슬레는 런던을 방문하여 템스 강가를 여러 번 그렸다. 모네처럼 같은 대상을 다른 시간대와 날씨의 조건에 따라 다르게 작업한 것이다. 돛단배들과 물 위의 백조들이 있는 이 작품에서는 고요한 날의 한 풍경을 작은 캔버스에 담았다.

하기 전, 런던에서 몇 년간 시간을 보냈다. 태어나고 자란 곳은 프랑스이지만 부모가 영국인이었던 시슬레는 젊을 때 학업을 위해 런던에 머물렀었다. 아버지의 뜻에 따라 사업 공부를 위해 향한 런던이었지만, 화가가 되고자 파리에 돌아와 에콜드 보자르를 다니고 작업 활동을 했다. 물론 그도 프로이센-프랑스 전쟁 때 다시 런던에 옮겨가 있었고, 당시 영국 작가들의 풍경 그림을 많이 접한다. 이때 시슬레는 기질과 감성의 유사점이 있는 존 컨스터블 작품에 깊은 영향을 받는다.

　그는 일찍이 살롱전에 전시를 하고 입상했던 화가였음에도 인상

주의 전시에 동참했다. 첫 번째 인상주의 전시가 열린 1874년, 시슬레는 다시 런던으로 돌아와 템스 강을 그렸다. 〈햄프턴 궁전 옆의 템스 강〉은 그의 초기 인상주의 형식의 작품으로 구름 낀 하늘과 강물의 표면에 집중하여 그린 그림이다.[15] 1880년대에 이르러서 인상주의 화가들은 비평가들이 붙여준 이름, 인상주의를 받아들였고, 점차 하나의 화풍으로 인기를 얻고 입지를 다져가고 있었다. 미국인들이나 프랑스인 외의 컬렉터들은 인상주의 회화를 구매하기 시작했다. 시슬레는 다른 화가들만큼 작품을 팔지 못해 어려운 생활을 했지만, 모네와 르누아르 등 동료들과 같이 작업 활동을 활발히 이어갔다.

■ 인상주의의 정신적 리더, 마네 ■

앞에서 살펴본 인상주의 화가들처럼 그림을 그리거나 전시에 참여하지 않았지만, 인상주의 미술에서 가장 먼저 언급되는 화가가 있다. 바로 에두아르 마네(Édouard Manet, 1832~1883년)이다. 인상주의 화가들은 마네를 영감의 대상이자 인상주의 운동의 정신적 리더로 여겼다. 인상주의 전시가 시작되기 전에 있었던 마네의 스캔들만 보더라도 그러기에 충분하다. 그는 1863년에 열린 낙선전(Salon des Refuses)에서의 〈풀밭 위의 점심〉과 1865년 살롱에 냈던 〈올랭피아〉로 이슈를 몰고 왔을 뿐더러, 그를 중심으로 화가들이 카페에서 토론 모임을 이루는 등 여러 움직임이 시작되었기 때문이다. 그런데 정작 마네는 살롱 외에 독립된 전시에 가담하고 싶어하지 않았다. 물론 그도 1867년 월드 페어에 자신의 전시장을 따로 만들기는 했지만 심사를

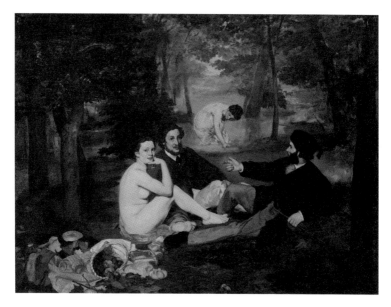

16 ──

파리 살롱전에서 거부되어 낙선전
시에서 발표되었던 작품이다. 낙선전은 살롱전에 들어가지 못한 수많은 그림들이 공개되지 못한
점이 문제시되면서 나폴레옹 3세가 따로 만든 전시이다. 여기에 마네가 출품한 〈풀밭 위의 점심
〉은 파격적인 주제로 많은 비난을 받았으며 대중들도 부도덕하다며 그림 보기를 불쾌해 했다. 옷
을 차려 입은 남자 두 명과 발가벗은 여인이 공원에 함께 있는 이 작품에서 특히 누드로 앉아있
는 여인이 관람자에게 고개를 돌려 쳐다보는 것이 충격적이었던 것이다.

통한 살롱 전시를 아예 포기하고 싶지는 않았던 면도 있다.

　마네의 파격적인 그림들은 사실 르네상스 시기 화가 티치아노,
조르조네의 작품으로부터 주제를 취한 것이 많다. 고전 예술을 깊
이 이해하고 있었던 마네는 연구와 습작을 통해 고전과 모던을 자
신의 회화에 기묘하게 섞어냈다. 〈풀밭 위의 점심〉의 경우,[16] 앞서
르네상스 회화에서 살펴본 조르조네의 작품 〈폭풍〉에서 나체로 젖
을 먹이면서 화면 밖을 정면으로 쳐다보는 포즈와 유사성을 발견

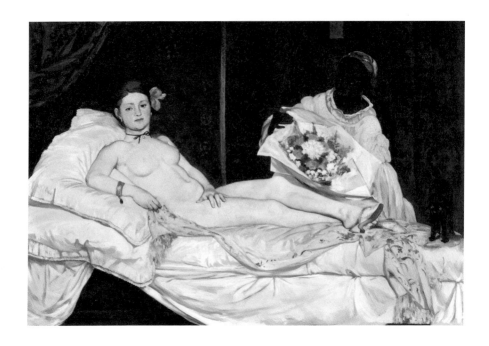

17 ————

에두아르 마네, 올랭피아, 1863년, 오르세 미술관, 파리 이 작품은 티치아노의 〈우르비노의 비너스〉에서 취한 포즈를 근간으로 구성하였고 또한 고야의 〈옷 벗은 마야〉도 참고한 듯 보인다. 신화 그림에서처럼 이상화되지 않은 이 누드를 더 논란으로 몰고 간 것은 여자가 착용한 여러 장신구 때문이다. 머리의 꽃과 목에 묶은 리본, 금팔찌와 슬리퍼 등은 누드와 성적인 요소를 더 부각시키고 있다.

할 수 있다. 또한 티치아노의 〈전원의 콘서트〉에서처럼 남자들은 옷을 입고 있고 두 여인은 나체로 있는 선례도 있었다. 그럼에도 그림에서 옷을 벗고 있는 여성이 여신이나 님프를 은유하는 것이 아니라 동시대 실제 모델을 그린 데다가 심지어 당시 파리에서 흔히 볼 수 있는 옷, 모자를 나체 여인 옆에 벗어 놓은 것까지 너무나 현실적이어서 많은 비난을 받았다.

마네가 파격적인 작품으로 온갖 비난을 받을 때, 인상주의 회화를 지지했던 프랑스 소설가 에밀 졸라는 마네의 작품 중에서 〈올랭피아〉를 높이 평가하였다.[17] 에밀 졸라는 '다른 화가들이 비너스를 그릴 때 여러 방면으로 수정하며 허구로 꾸몄다면, 마네만이 사실을 보고 사실을 그렸다'며 극찬했다.

이후 마네는 사실성에 가치를 두며 자신의 작품을 좋게 평가한 에밀 졸라에게 감사의 표시로 초상화를 선물한다.[18] 마네는 자신과 졸라의 우정 그리고 서로의 예술적 취향을 초상에 남겼다. 그림 속에도 졸라가 마네에 대한 옹호의 글을 게재했던 책자가 있다. 책상에는 동아시아에서 건너온 듯한 잉크통, 왼편에는 일본 판화가 있으며, 뒤 벽면 중앙에 걸린 일본인 레슬러는 우타가와 쿠니아키 2세가 목판화로 제작한 작품의 이미지이다. 일본 예술이 유럽에 상당히 전해져 있음을 보여준다. 졸라의 초상화지만 그의 얼굴에 집중하기보다 인물을 주변으로 여러 물건들을 묘사했다. 그가 중요시 여긴 것, 그리고 그에게 영향을 준 것들을 그려 넣음으로서 한편으로는 더 넓은 의미에서 파리의 문화 예술적 상황을 개념적으로 보여준 그림이다.

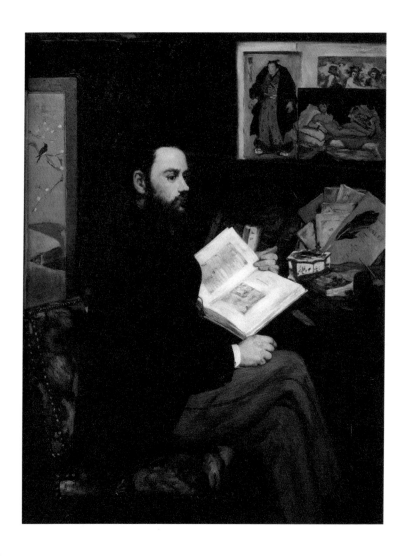

18 ———
에두아르 마네, 에밀 졸라, 1868년, 오르세 미술관, 파리 초상화는 보통 주인공의 외양에 대한
정보를 주는 목적이 큰데, 그림 속 에밀 졸라는 특이하게도 우리가 보는 화면으로부터 등 돌려
앉아 비스듬한 각도로 다른 곳을 응시하고 있다. 인물 자체에는 감정을 담지 않고 주변의 물건들
로 인물을 설명해주고 있다. 그림 뒤편에 보이는 벨라스케스의 판화 이미지 〈바쿠스의 승리〉는
마네와 졸라가 공통으로 나누었던 스페인 예술에 대한 취향을 보여주고 있다.

인상주의 시대, 서구 근대 조각의 한 획을 긋는 인물이 등장한다. 근대 조각의 아버지라고 불리는 프랑스의 오귀스트 로댕(Auguste Rodin, 1840~1917년)이다. 물론 로댕은 어떤 양식으로 구분되기에는 자신만의 작업세계가 뚜렷하다. 인상주의 회화가 관습화된 사실적 재현이 아닌 작가가 보고 느낀 인상을 캔버스에 옮기려 한 것처럼, 로댕의 조각도 신체를 관습적으로 모방하는 것이 아니라 예술가의 감정이 이입된 표현력에 주목하였다. 때문에 로댕의 작품을 보면 생명을 부여한 듯 사실적인 부분도 있지만, 돌의 표면을 거칠게 처리하는 등 일부러 다듬지 않은 부분을 남기기도 했다.

이 위대한 조각가의 출발은 그리 좋은 편이 아니었다. 에콜 데 보자르에 세 번이나 낙방했으며 살롱에 처음 작품을 내었을 때는 거절당했다. 처음에 그는 도자기 공장을 다니고 여기저기 장식용 조각 일을 하다가 남자 누드로 된 〈브론즈 시대〉라는 제목의 작품을 1877년 살롱에 전시하게 된다.[19] 젊은 벨기에 군인을 모델로 하여 만든 이 조각은 완성작이 너무나 강렬한 나머지, 살아있는 실제 사람을 캐스팅한 것 아니냐는 의심까지 받게 된다.

이런 일련의 소란으로 로댕은 크게 주목을 받았고, 1880년 프랑스 정부로부터 〈지옥의 문〉을 의뢰받는다. 그렇게 로댕이 말년까지 작업한 것이 바로 기념비적인 대규모 조각 프로젝트, 〈지옥의 문〉이다.[20] 단테의 「신곡」 지옥(Inferno)편을 근간으로 한 프로젝트였다. 로댕은 죽을 때까지 이 작업에 매달렸으나 세상을 뜰 때까지 완성하지는 못 했다. 〈지옥의 문〉은 생각하는 사람을 포함하여 이백여

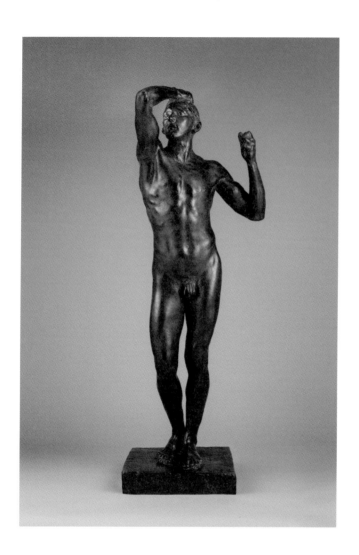

19 ———
오귀스트 로댕, 브론즈 시대, 1877년, 로댕 미술관, 파리　살아서 움직이는 듯한 로댕의 조각 표현 기술을 잘 보여주는 작품이다. 포즈는 미켈란젤로의 〈죽어가는 노예〉로부터 부분적으로 취했다.

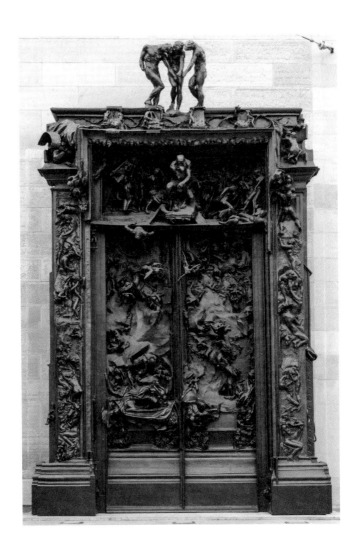

20 ————

오귀스트 로댕, 지옥의 문, 1880년~1890년, 로댕 미술관, 파리 프랑스 정부는 파리의 장식미술
뮤지엄에 문을 설치하기 위해 로댕에게 이 작품을 의뢰했으나 결국 뮤지엄은 지어지지 않게 되
었고, 로댕도 완성하지 못했다. 로댕은 수년간 아이디어를 구상하고 발전시켰던 작업이었기에 이
조각을 1889년 파리 세계박람회에서 발표하고자 했으나 그마저도 이루지 못하고 대략 1890년경
작업은 중단됐다.

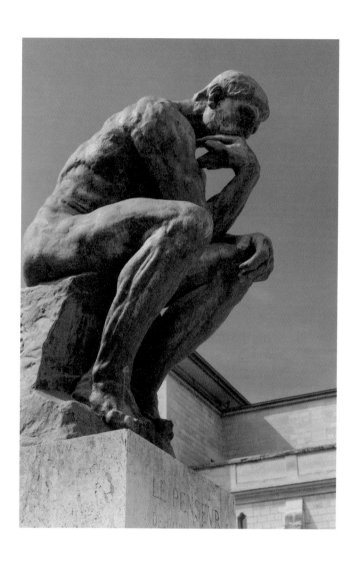

21 ——
오귀스트 로댕, 생각하는 사람, 1903년, 로댕 미술관, 파리

명의 인물들이 들어가 있는 거대한 문 조각이다. 높이가 6미터 이상이고 가로가 4미터인 단단하고 무거운 브론즈 소재로 된 문이지만 표면의 인물들은 파도가 울렁이듯 돌출되거나 후퇴되어 있다. 미켈란젤로 조각에서의 신체와 로댕의 유사성을 발견할 수 있는데 이는 고전으로부터 영향을 받은 로댕의 작업 세계를 알 수 있게 한다. 로댕은 고전을 토대로 근대화된 조각을 새로이 발명하였다.

〈지옥의 문〉은 단테의 지옥편 이야기를 담고 있지만 죄와 고통, 권력 등 인간이 처한 보편적인 상황들을 잘 담아냈다는 점에서 큰 의의가 있다. 로댕은 문의 가장 위 중앙에 단테를 배치했다. 건물의 문 위에 있는 반원형이나 삼각형의 부조 장식을 팀파눔(tympanum)이라 하는데 단테는 여기에 위치한다. 지옥으로 떨어진 사람들을 내려다보며 생각에 잠긴 인물을 단테로 만든 것이다. 이 조각은 후에 단독 조각물로 다시 제작되어 현재 전 세계 여러 곳에서 볼 수 있는 로댕의 가장 유명한 작품, 〈생각하는 사람〉이 되었다.[21] 〈지옥의 문〉과 별도로 〈생각하는 사람〉이 독립적 조각물로 보이기 시작한 것은 1888년부터이다. 로댕은 〈생각하는 사람〉의 포즈를 위해 장 밥티스트 카르포의 〈우골리노와 그의 아들들〉(1861년 작)과 미켈란젤로가 조각한 〈로렌조 메디치〉(1520~1534년 작)을 참고했다고 전해진다.

많은 예술가에 의해 묘사되었던 프란체스카(Francesca da Rimini)의 러브스토리를 표현한 부분도 있다. 로댕은 프란체스카의 러브스토리 소재에 자신의 연인 클로델에 대한 감정을 이입하며 〈키스〉를 만들었다. 키스하는 남녀의 러브스토리는 13세기 이탈리아에 실존

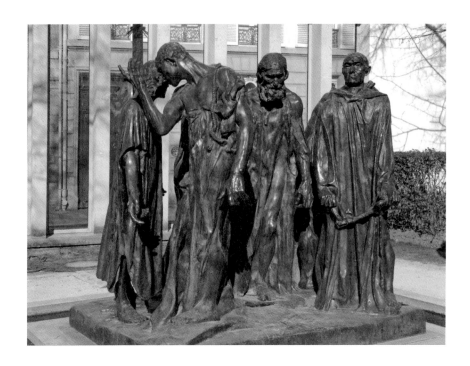

22 ——
오귀스트 로댕, 칼레의 시민, 1884~1889년, 칼레시 광장 군상 중 중앙에 고개를 내리고 수염
이 있는 사람이 외스타슈 드 생 피에르이다. 그의 왼쪽에 입을 굳게 다물고 열쇠들을 지니고 있
는 사람이 장 데르(Jean d'Aire)이고 그 외 위쌍 형제(Pierre and Jacques de Wissant)가 표현되었다. 조
각의 인물들은 모두 맨발이며 옷과 몸짓이 처절해 보인다. 백년전쟁 중 칼레 이야기는 역사가 장
프루아사르(Jean Froissart)에 의해 실제보다 드라마틱하게 기술된 면이 있는데, 로댕은 프루아사르
의 자료에 근거해 작품을 제작했다.

했던 파올로와 프란체스카의 애절한 사랑을 기반으로 만들어졌다. 단테는 자신의 작품 「신곡」 지옥편에 이 커플을 등장시켜 그들이 지은 죄로 인해 벌을 받고 지옥에 간다는 이야기를 썼다. 로댕도 이 이야기를 〈지옥의 문〉에 포함시키려 했으나 남녀의 이미지가 나머지 고통 받는 인물들하고 어울리지 않다는 판단으로 나중에는 이 부분을 빼게 되었다.

1885년 로댕은 칼레 시로부터 칼레의 명예로운 시민, 외스타슈 드 생 피에르(Eustache de Saint-Pierrre)를 기념하는 조각을 제작해달라는 의뢰를 받게 된다.[22] 영국과 프랑스 간의 백년 전쟁 중 영국은 칼레로 진격해 포위하였는데, 칼레 시민들이 항복했을 때 에드워드 3세는 시민들의 목숨을 살리는 데에 조건을 내걸었다. 이 도시에서 지체 높고 중요한 인물 여섯 명이 대신 죽으면 나머지 시민들을 살려주겠다는 조건이었는데, 그 때 가장 먼저 나선 사람이 외스타슈 드 생 피에르였다. 여섯 명의 용감한 시민들은 결국 죽지 않았지만, 로댕은 그들이 죽음을 앞둔 두려운 순간을 매우 실감나게 묘사했다.

문제는 의뢰하는 측과 조각가의 의도가 일치하지는 않았다는 점이다. 칼레 시는 외스타슈 드 생 피에르, 한 사람의 영웅적 인물을 묘사하기를 원했으나 로댕은 여섯 명의 용감한 시민을 모두 묘사한 군상을 만들었던 것이다. 게다가 영웅적 요소를 위해 조각대가 높아야 한다는 주문자와 달리 로댕은 받침대 없는 바닥에 놓이는 높이를 원했다. 그래야 관람자가 에둘러 걸으며 인물들의 표정이나 양감을 체험할 수 있다고 생각했던 것이다. 이렇게 기존의 정형화

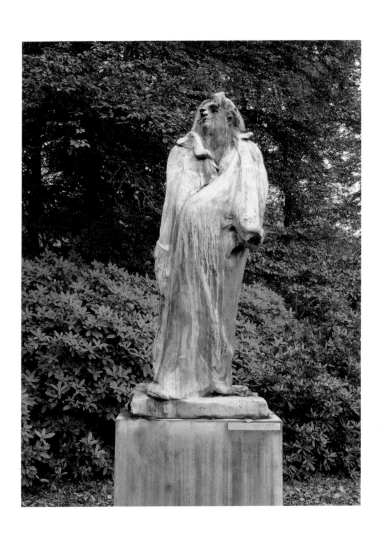

23 ——
오귀스트 로댕, 발자크, 1897년, 로댕 미술관, 파리 과감하게 단순화시킨 표현 기법은 근대 조각
의 시작으로서 로댕의 대표적인 작품 중 하나로 평가된다.

된 조각 개념에 도전했던 로댕의 여러 노력들은 근대 조각으로 넘어가는 시대에서 큰 역할을 하게 되었다.

로댕은 〈빅토르 위고〉나 〈발자크〉와 같이 단일 인물로 된 조각상들도 다수 제작했다. 파리 시민들에게는 자부심을 높여주는 문화적 영웅들이라 작품을 발표할 때마다 각기 의견이 너무 많고 논란도 많이 생겼다. 3미터 높이의 〈발자크〉 조각상을 보면 기존의 조각들에서 문학가를 표시할 때 흔히 묘사하는 책이나 펜은 보이지 않는다.[23] 대신 뒤로 비스듬히 몸을 기울인 채 먼 곳을 바라보고 있는 자세이다. 또 머리 부분만 구체적으로 묘사했을 뿐 몸 부분은 흘러내리는 듯한 가운으로 불분명하게 처리했다. 이 조각은 로댕이 6년간 작업하며 고심한 결과물로, 소설가의 통찰력을 강렬하게 담아내었다.

다채롭고 개성적인 미술

후기 인상주의 미술

●

인상주의 전시 여덟 번째, 1886년 마지막 전시는 참여 작가에 많은 변화가 있었다. 초기에 주축이 되었던 모네, 르누아르, 시슬레 등은 참가하지 않았고 피사로, 쇠라, 그리고 시냐크 등의 작품이 전시되었다. 야외에서 빛을 최대한 옮겨 담으려 했던 인상주의 회화에서 좀 더 나아가 새로운 시도를 하는 화가들이 출현하기 시작했다. 고흐는 개인의 내적 심리를 표현하면서 새로운 스타일을 만들었고, 세잔과 쇠라는 색으로 형태를 만드는 분석적인 접근을 했다. 이들의 작업을 후기 인상주의 회화라 일컫는다. 보통 후기 인상주의 작가들은 인상주의 이후에 나온 작가 그룹을 묶어 일컫지만 사실 공통점이 많지는 않다. 게다가 세잔의 경우 인상주의자들과 같은 시기에 같이 작업한 화가이다. 하지만 후기 인상주의 작가들 모두 인상주의 화가들이 했던 실험을 더 발전시키려 노력하였고, 시각적인 경험을 옮기기보다는 그들의 생각과 감정을 실으려 했던 공통점이 있다. 한편 후기 인상주의라는 표현은 1910년에 와서야 생겼다. 이는 로저 프라이(Roger Fry)가 1910년 런던

그래프톤 갤러리에서 세잔, 고갱, 마티스 등의 작품으로 열린 전시에 사용한 단어이다.

■ 인상주의에 과학을 더한 조르주 쇠라 ■

'누군가는 내 그림에서 시를 보지만, 나는 단지 과학을 본다.' 인상주의 양식에 과학을 불러온 야심만만한 조르주 쇠라(Georges-Pierre Seurat, 1859~1891년)의 말이다. 그가 생각한 '과학'이란 그림을 더 빛나고 밝아지게 하는 방식이었다. 쇠라는 인상주의의 전통을 따르면서, 색의 표현에 있어 과학을 부가시켰다. 특히 화학자 미셸 외젠 슈브뢰이(Michel Eugène Chevreul)와 물리학자 오그던 루드(Ogden Rood)가 발전시킨 색의 과학은 쇠라를 포함한 후기 인상주의 작가들에게 많은 영향을 주었다. 이들의 색채학은 다양한 색의 작은 점을 이용하여 색을 표현하는 점묘법 그림에 과학적 근거를 마련해 주었고, 화가들은 색의 분리라는 개념을 캔버스에 적용하게 된 것이다.

분할주의(Divisionism) 그리고 점묘주의(Pointillism) 기법에서 교본처럼 언급이 되는 작품으로 쇠라의 〈그랑드 자트 섬의 일요일 오후〉가 있다.[24] 전에도 팔레트에 색을 섞지 않고 순수 색을 캔버스에 곧장 칠하는 시도는 있었지만 그들은 자유로운 붓 터치였다면, 쇠라는 아주 작은 면 또는 점으로 오랜 시간을 들여 색을 입혔다. 보라색을 표현하려면 빨간색을 칠하고 바로 옆에 파란색을 찍고 하는 식이었다. 우리의 눈은 빛과 함께 스스로 그것들을 섞어서 인지한

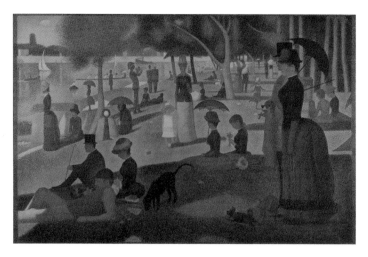

24 ———

조르주 쇠라, 그랑드 자트 섬의 일요일 오후, 1886년, 시카코 아트 인스티튜트, 시카고 파리의
북서쪽에 위치한 뇌이쉬르센(Neuilly-sur-Seine) 지역에 있는 섬을 배경으로 한 작품이다. 중산층
사람들이 레저를 즐기러 오는 이곳에서 쇠라는 19세기의 사회적 계층을 표현하고 있다. 이 시
기에는 프랑스처럼 계급이 분명했던 사회도 계급 구분이 점차 모호해지고 있을 때였다. 쇠라는
의상이나 모습으로 구분할 수 있는 다양한 신분의 사람들도 불명확하게 묘사하였다.

다. 이는 사물의 고유색을 찾고자 했던 아카데미 회화 기술로부터
큰 변화였다. 작업의 과정은 야외에서 그렸던 이전 인상주의자들과
달랐다. 쇠라도 현장에서 드로잉을 수차례하고 유화 스케치를 했지
만 진짜 작업은 스튜디오에 들어와서 아주 계획적으로 했다. 그래
서 공간 안에서 인물들과 자연 풍경은 구조적이다. 이전 인상주의
회화와 비슷하게 인물들이 납작하고 입체감이 없기는 하지만, 배경
과 대상이 선적으로 구분되어 있고 윤곽이 뚜렷한 것이 큰 차이이
다. 또한 공간적인 측면에서 다른 점이 있다면 르네상스식 원근법
이 보인다는 점이다. 이렇게 전통적인 요소를 적용하면서 꼼꼼하게

작업했다.

한편 쇠라는 말년에 서커스와 공연에 관심을 가져 파리의 공연 풍경을 많이 그렸다. 당시 프랑스 파리에서 주된 공연은 라이브 공연이 주를 이루었는데, 동물 쇼, 여가수 공연 등 예술가들은 영감을 찾고자 그런 라이브 공연에 가곤 했다. 쇠라의 〈캉캉(Le Chahut)〉은 저녁 시간에 열리는 카바레 공연 모습이다.[25] 샤위(Chahut)란 문자 그대로의 의미는 '소란, 소음'인데 캉캉 춤 'can-can'을 다른 단어로 그렇게 부른다. 캉캉 춤은 1830년대에 파리 무도회에서 유행했던 춤으로 빠른 템포에 맞춰 다리를 아주 높게 들어 올리는 춤이다. 그림에서는 캉캉 춤을 추는 남녀가 오른쪽에 있고 지휘자와 베이스 연주자가 보이는 오케스트라, 그리고 관람객들로 구성되었다. 쇠라가 잡은 이 구도는 파리지엥의 밤 문화를 특징적으로 압축한 느낌이다. 춤을 추는 사람들의 동작은 완벽하게 맞춰져 있고 공연자들의 다리는 베이스 악기와 같은 각도로 평행하게 위치한다. 또한 여자 댄서의 내려 보는 눈매와 바로 옆 남자 댄서의 콧수염도 같은 형태로 그리는 등 그림 전체에 반복적인 효과를 주고 있다. 여기서도 쇠라의 점묘법으로 빛과 그림자가 모두 조절되며 그려진 것이 한눈에 띈다.

쇠라는 동료 작가들과 함께 1864년 살롱 데 앙데팡당(Salon des Indépendants)을 설립한다. 살롱 데 앙데팡당은 심사가 없고 참여가 자유로운 전시 형태의 독립화가전이다. 쇠라가 큰 반향을 가져온 〈그랑드 자트 섬의 일요일 오후〉도 마지막 인상주의 전시에서 발표된 후 살롱 데 앙데팡당에도 전시된 바 있다. 독립화가전에 함께

25 ────

조르주 쇠라, 캉캉, 1890년, 크뢸로 뮐러 미술관, 오테를로 살롱 데 앙데팡당 전시에서 1890
년에 선보인 그림으로, 물랑 루즈 같은 파리의 카바레에서 자주 공연했던 캉캉 춤을 소재로 그
렸다. 화면은 전체적으로 붉은 색으로 이루어져 있고 브라운과 푸른색 등 일곱 가지 색으로만
아주 작은 면을 두드리며 칠했다. 쇠라는 인상주의의 빛과 색을 좋아하기는 했지만 너무 감성
적이라 생각했다. 그래서 그가 발전시킨 회화기법은 화가의 성격이 잘 드러나지는 않는다.

26 ———
폴 시냐크, 펠릭스 페네옹의 초상, 1890년, 모마, 뉴욕 염소수염, 지팡이, 높은 모자 등은 페
네옹의 특징적인 스타일이었는데, 시냐크는 페네옹의 개성 있는 용모를 점묘법으로 표현해주었
다. 인물은 꽃을 들고 서 있지만 배경은 색깔들이 합주를 하듯 매우 동적이다. 이 작품의 원래
제목은 〈오푸스 217, 비트, 각도, 색감이 있는 리드미컬한 배경, 1890년의 펠릭스 페네옹 초상
화〉이다. 제목의 첫 단어가 음악 작품을 뜻하는 오푸스(Opus)로 시작하는 것이 특징적이다.

한 작가 중, 쇠라의 색채 이론을 지지하며 신인상주의를 함께 이끌

었던 폴 시냐크(Paul Signac, 1863~1935년)가 있다. 시냐크는 점묘법으

로 그림을 그렸을 뿐만 아니라 「들라크루아부터 신인상주의까지」

라는 책을 1899년 펴내면서 신인상주의의 이론적 근거를 마련해

주었다. 시냐크도 초기에는 자연광에 반응하는 인상주의 화법을

구사했지만, 쇠라를 만나면서 큰 감명을 받고 점묘법을 발전시킨

다. 쇠라와 시냐크를 비롯한 그들 그룹은 나중에 신인상주의(Neo-

Impressionism)라 불렸다. 1880년대 쇠라와 시냐크의 작품을 묘사하면서 신인상주의라는 이름을 고안한 사람은 평론가, 큐레이터이자 아트딜러인 펠릭스 페네옹(Félix Fénéon)이다. 시냐크가 그린 그의 초상을 보면, 여러 가지 소용돌이치는 추상 형태를 배경으로 왼쪽 옆모습만 보이게 서 있다.[26] 페네옹이나 그림을 그린 시냐크나 모두 색채학에 심취해 있었기 때문에 색상환이 연상이 되는 형상으로 화면을 채웠다. 시냐크는 1908년, 살롱 데 앵데팡당의 회장이 되었는데 자신의 포지션을 활용하여 야수파나 입체파 등 새로운 양식과 움직임이 나오면 전폭 지지하였다. 그는 마티스 그림을 구매한 첫 번째 후원자이기도 하다.

■ 인상주의와 입체주의 사이의 다리를 놓아 준 폴 세잔 ■

이전 양식에서 개념이나 기법을 취하면서 새로운 시도를 통해 다른 형태의 예술을 만드는 것이 미술사에 남은 대부분의 화가들이 행해 온 일이지만, 폴 세잔(Paul Cézanne, 1839~1906년)은 양식의 큰 전환을 가져왔다. 세잔의 작업은 19세기 예술 개념으로부터 완전히 다른 형식이 나오기 시작한 20세기로 전환되던 때, 그 토대를 만들어준 작가이다. 흔히 세잔은 인상주의와 새로운 예술적 탐구인 입체주의 사이의 다리를 놓았다고 평가된다. 그는 원근법이나 단축법 대신 반복적인 붓질로 공간과 형태를 차곡차곡 쌓았고, 자신이 다루는 대상에 있어서 끈질기게 관찰했다. 특히 그는 많은 후대 작가들로부터 존경 받았는데, 색채의 마술사라 불리는 앙리 마티스는 세잔을 "우리 모두의 아버지"라 했고, 천재 화가 피카소는 "세잔은

나에게 유일한 회화의 거장이다."라고 표현했다.

세잔은 은행가 아버지 아래 넉넉하게 자라면서 법 공부를 했지만 이내 화가의 길로 들어서면서 파리로 향한다. 다만 빛과 반사된 색의 효과에 중점을 두고 작업하는 인상주의 작가들과는 결이 약간 달랐다. 세잔은 형태에 집중했기 때문이다. 세잔도 최초 인상주의 전시에는 참여했으나, 인상주의의 회화 양식이 구조적이지 못하다는 판단 하에 이후에는 참여를 거부하였다. 세잔에게 '색'이란 인상주의자들이 집중했던 색 자체라기보다 형태와 공간을 구성하는 선과 같은 도구였다. 그는 '미술관에 있는 작품들처럼 나는 어떤 단단하고 오래가는 것을 그리고 싶다'고 표현했다. 파리와 맞지 않는다고 느꼈던 그는, 결국 고향 엑상프로방스(Aix-en-Provence)로 돌아갔고, 그곳에서 그의 삶 대부분을 보내며 작업했다. 세잔의 고향 엑상프로방스는 프로이센-프랑스 전쟁 때 파리의 화가들이 많이 피난 갔던 곳이기도 하기에, 인상주의 시대 회화에 많이 등장한다. 말년에는 파리의 젊은 작가들이 새로운 예술 형식을 선도하는 세잔을 만나기 위해 먼 거리에 있는 엑상프로방스에 순례하듯 찾아오기도 했다.

세잔이 그림을 그렸던 초반에는 어두운 톤의 인물화가 많았으나 퐁투아즈에서 2년간 지내며 카미유 피사로와 작업을 하는 동안에는 색감이 밝아졌다.[27] 너그러운 성품의 피사로로부터 작업에 있어 격려를 받은 점, 아름다운 퐁투아즈의 풍경을 맘껏 그릴 수 있었다는 점 덕분이다. 무엇보다 세잔에게 퐁투아즈에 머문 기간은 회화에 대한 자신의 생각을 정리한 때였다. 그는 회화란 자연 앞에서 아

28 ──

폴 세잔, 생 빅투아르 산, 1904년, 필라델피아 미술관, 필라델피아 세잔은 원근법을 사용하는 대신 색을 조절하면서 거리감을 주었다. 회색톤이 앞쪽에 있고, 노랑과 초록색이 중간에 있으며 가장 거리가 먼 윗부분은 푸른색으로 처리했다. 이 화면은 일시적인 빛의 효과를 포착한 것이 아니라 좀 더 영구적인 느낌이다.

주 솔직하고 정직해야 한다고 여겼다. 그래서 종교적 소재, 낭만적 주제는 세잔의 그림에서 나타나지 않는다.

세잔의 작품은 크게 두 종류, 사과가 있는 정물과 산이 있는 풍경으로 구분된다. 세잔은 특히 산 풍경을 많이 그렸다. 세잔이 수십 번을 그린 생 빅투아르 산(Mont Sainte-Victoire)은 생애 대부분을 보낸 엑상프로방스에 있는 산이다. 우선 이곳에서 세잔의 작업 방식은 매우 반복적이었다. 인상주의자 화가라면 야외에서 빨리 그렸겠지만 세잔의 방식은 달랐는데, 같은 산을 계속해서 그리고 또한 그림마다 아주 긴 작업시간이 들어갔다.

독특한 능선을 가졌으며 석회암으로 이루어진 생 빅투아르 산은 세잔으로 하여금 다양한 색감과 붓 터치로 그려졌다. 세잔은 1882년부터 이 산을 매일 같이 바라보고 죽기 전까지 계속해서 그렸다. 〈생 빅투아르 산〉 시리즈가 미술사에서 중요한 것은 근대회화로 넘어가는 테크닉을 명확하게 남겼기 때문이다.[28] 역사적으로 풍경화는 17세기의 푸생이나 클로드 그림에서처럼 원근법과 사실적 묘사로 자연 풍경이라는 것을 믿게끔 하는 관습적 마무리가 있었다. 하지만 세잔의 그림은 당시의 눈으로 보았을 때 어딘가 완성되지 않은 느낌의 그림이었다. 세잔 이전에는 붓 자국이 보이지 않도록 마무리하는 게 관습적이었지만 세잔은 의도적으로 거친 붓 터치를 남긴 것이다. 그는 작품 속 자연 풍경을 삼차원으로 보이게 노력하지 않고, 이차원의 평면성을 그대로 보여주면서 단지 색면으로 깊이를 주었다. 바로 이 부분이 이후 큐비즘의 탄생에 있어 세잔이 영향을 준 부분이다. 피카소나 브라크가 사용한 기하학적 모양이 세

27 ———
폴 세잔, 퐁투아즈의 작은 집들, 1874년, 하버드 미술관, 켐브리지 세잔은 카미유 피사로와 나란히 앉아 이 풍경을 그렸다. 중앙에 있는 집은 피사로의 작품 중에도 똑같이 찾아 볼 수 있다. 이 시기 세잔과 피사로는 같은 대상을 두고 그린 작품들이 많다. 피사로는 "세잔은 나에게 영향을 받고 있고 나 또한 그러하다. 우리는 늘 함께 하지만 각자만의 다른 감각을 지니고 있다"라고 기록한 바 있다.

29 ———
폴 세잔, 사과가 있는 정물화, 1895~1898년, 모마, 뉴욕

잔의 그림에서도 느껴지는 건, 세잔이 형태에 대한 탐구를 하면서
어떤 대상이든 윤곽을 없앴기 때문이다. 시각적 환영을 부정하고
캔버스의 평면성을 인정하는 것이 서구 근대회화의 시작이었다.

　형태에 대한 탐구는 정물화에서도 잘 나타난다. 작품 〈사과가 있
는 정물화〉의 제작 기간이 1895년에서 1898년이라고 기록된 것은
그만큼 여러 해 동안 작업이 진행되었음을 알려준다.[29] 그럼에도 작
품 전체적으로 스케치 같은 느낌을 준다. 그림 앞부분의 식탁보는
칠해지지 않은 캔버스 면이 드러나 보이고, 오른편에 있는 주전자,
그 외 페인트가 칠해진 다른 면들도 초벌 작업만 한 것 같은 느낌이
다. 색채만이 아니라 형태면에서도 테이블 위의 과일들은 밖으로
떨어질 것만 같다. 세잔은 얼마든지 아름답게 그릴 수 있었지만 모

방 또는 재현이라는 유럽회화와 전통을 무너뜨리는 회화를 의도적으로 그린 것이다. 자연주의가 고조되었던 17세기 정물화는 매우 사실적이었기 때문에 19세기의 눈으로 보았을 때는 매우 당황스러웠다. 세잔의 그림은 새로운 경험, 새로운 시각을 열어주면서 이후 모든 아방가르드 운동에 영향을 미쳤는데 그러한 변화의 중심에는 '주관성'이라는 개념이 매우 중요하다.

■ 내면 세계를 효과적으로 표현한 두 화가, 고갱과 고흐 ■

하나의 회화 스타일이 형성되는 데에 있어 '주관성'이 중심이 되는 작가로는 고갱과 고흐가 있다. 폴 고갱(Eugène Henri Paul Gauguin, 1848~1903년)은 인상주의 운동이 화단에 무성했을 동시대에 문명을 피해 원시적 환경에서 내면의 세계를 표현했던 화가이다. 어린 시절 페루에서 자란 고갱은 비서구적인 곳에서의 삶을 어색해하지 않았다. 고갱의 가족은 페루의 리마로 정착하고자 떠나는데 가는 길에 그의 아버지가 사망한다. 어머니와 고갱은 페루에서 몇 년간 지내다 다시 파리로 이주했다. 젊은 시절부터 고갱의 정착하지 않고 떠돌아다니는 성향은 상선 해병으로 복무하며 인도나 흑해까지 다니게 하였다. 파리에 정착해서는 증권중개인으로 일하며 수입이 높았던 고갱은 그림에 관심을 가지고 취미로 그리기 시작한다. 그러다 지인 컬렉터의 소개로 피사로를 만났고 그로부터 직접 그림을 배웠다. 또 세잔의 영향을 받기도 한 고갱은 1882년 파리 증권시장이 무너지면서 아예 전업 작가가 되었다.

그는 프랑스 남부에서 고흐와 함께 다채롭고 강렬한 색으로 그리

30 ──
폴 고갱, 설교 뒤의 환상, 천사와 씨름하는 야곱, 1888년, 스코틀랜드 내셔널갤러리, 에딘버러
고갱이 당시 고흐에게 쓴 편지를 보면 고갱은 이 그림을 추상적으로 접근하고 그린 것임을 알
수 있다. 그림 자체로는 알아볼 수 있는 형상이 많지만, 공간을 평면적으로 그리고 빛과 그림자
의 조절을 거부하는 등 추상성이 엿보인다.

기도 했고, 남태평양을 정기적으로 여행 다니면서 작품에 상징성을 담았기도 했다. 작업을 하며 계속해서 떠났던 곳은 브르타뉴, 파나마, 마르티니크 등이 있다. 그의 작품은 아프리카, 아시아 그리고 프랑스령 폴리네시아에서 기인한 '원시미술'에 영향을 받았다. 고갱은 자연의 시각적 반응을 묘사한 인상주의 기법을 습득하고 프랑스 화단에서 가장 최신 이론이었던 색채학도 공부하면서, 브르타뉴 지역 또는 카리브해에 있는 다양한 풍경들을 찾아보기 시작했다. 이러한 과정들은 고갱만의 스타일을 발전시켜 단순히 현실에 반응하는 그림이 아닌 정신적이고 상징적인 회화양식을 만들어냈다.

상징주의 미술을 촉발시킨 〈설교 뒤의 환상, 천사와 씨름하는 야곱〉은 고갱이 프랑스 북서부 지역인 브르타뉴 반도에 있던 시기에 제작되었다.[30] 도시의 삶과 현대화된 파리 문화로부터 스스로를 분리하려고 했던 그는 좀 더 비문명화되고 진실되며 인간의 본연에 가까운 무언가를 찾으려 했다. 이 작품을 보면, 고갱은 현실에서 보이는 색이 아니라 매우 강렬하고 표현적인 색을 썼다. 배경에 있는 빨강의 선명함뿐만 아니라 레슬링하고 있는 형상의 노란색 날개도 도드라진다. 현실적인 표현보다 환상적이고 영적인 느낌을 표현하고 싶어 했음을 알 수 있다. 작품에서 17, 18세기 머리 의상을 쓰고 있는 화면 앞쪽의 여인들은 눈을 감고 있다. 그리고 붉은 바탕에는 천사에게 머리를 잡힌 야곱의 모습이 있다. 성경 창세기에서 야곱이 형 에서를 만나기 전 강가에서 천사와 밤새도록 씨름하는 내용이 있는데 이를 형상화한 장면이다. 종교적 내용과 현실 세계와 섞여 있는 특이한 설정이다. 중앙에 있는 나무는 현실세계에서의 사

람들과 영적 영역에서의 야곱과 천사를 분리하듯
가로질러 있다. 고갱은 종교적 이미지를 빌려 인간
의 정신적 측면을 이야기하고자 했던 것이다. 그는
산업화된 근대가 도래하기 전 사람들이 가지고 있
던 정신성에 대한 갈망이 있었다.

　고갱은 두 차례 브르타뉴 반도를 방문한 이후
1888년 아를로 향한다. 빈센트 반 고흐를 만나 같
이 작업하며 지내게 된 것이다. 고갱은 고흐에게
자연에서 소재를 찾기보다 기억과 상상에 의한 그
림을 그리도록 격려한다. 그러다 파리로 돌아와 전
시를 가졌지만 작품을 팔지는 못했던 고갱은 다시
도시를 떠나 타히티로 가게 된다. 타히티를 배경으
로 그리기 시작한 그림들이 오늘날 유명한 그의 후
기 작품들이다. 그곳에서 강렬한 색과 함께 신비롭
고, 기록적이며 야만적인 이미지를 그려내었다. 고갱은 1895년부
터는 완전히 타히티에 정착한다.

　그때 그린 작품 〈네버모어〉는 타히티 여인을 누드로 그린 그림이
다.[31] 작품 제목은 에드거 앨런 포(Edgar Allan Poe)의 시 '큰 까마귀(The
Raven)'에 반복되어 나오는 단어로, 그림의 왼편에도 써 있고 까마
귀도 그려져 있다. 옆으로 누운 채 머리부터 발끝까지 화면을 채운
구도는 아카데미 누드화와 큰 차이를 보이지는 않는다. 하지만 누
드의 대상이 비너스도 아닐 뿐더러 여러 면에서 모호한 부분이 있
다. 전통적으로 아카데미 회화에서의 누드는 관람자의 즐거움을 위

31 ——
폴 고갱, 네버모어, 1897년, 코톨드 갤러리, 런던　타히티에 정착하기로 결심한 두 번째 방문 이후에 그려진 작품이다. 고갱은 문명이 닿지 않고 자연에 가까운 삶을 찾으러 타히티에 왔지만 도착해서 발견한 풍경은 그가 생각한 것과 사실 많이 달랐다. 그래서 그는 타히티 안에서도 개발이 덜 된 곳으로 더 들어가 생활하였다고 한다.

해 준비되어 차려진 느낌이다. 이 그림에서의 여인은 노출이 꽤 있으면서 한편으로는 가슴을 팔로 가린다든지 매우 소극적인 포즈를 하고 있다. 얼굴은 뒤에 있는 사람들을 살펴보듯 곁눈질을 하고 있다. 인물의 존재감과 독립성이 유희의 목적이 가미된 전형적인 누드와 구분되는 점이다.

타히티에서 말년 동안 그린 〈우리는 어디에서 왔는가, 우리는 무

32 ——
폴 고갱, 우리는 어디에서 왔는가, 우리는 무엇인가, 우리는 어디로 가는가, 1897년, 보스톤 파인아트 뮤지엄, 보스톤 그림은 오른쪽에서 왼쪽으로 읽도록 그려졌다. 오른쪽의 자고 있는 아기의 모습에서 '우리는 어디서 왔는가'를 읽을 수 있고, 중앙에 서 있는 인물에서는 '우리는 무엇인가'를 읽을 수 있다. 마지막으로 가장 왼편에 웅크리고 앉은 노인은 '우리는 어디로 가는가'를 형상화한 것이다. 고갱 특유의 인물 형상과 신비롭고 초자연적인 주제는 그의 작품에 철학적인 측면을 부각시켜 주고 있다.

엇인가, 우리는 어디로 가는가〉는 고갱이 자신의 그림 중 가장 우수하게 여겼던 작품이다.[32] 가로가 4미터 가량 되는 넓은 화면에는 많은 수의 사람과 동물 그리고 상징적 형상이 타히티의 화산을 배경으로 배치되어 있다. 고갱은 파리에서 자신의 커리어를 관리해준 친구 다니엘 드 몽프레(George-Daniel de Monfreid)에게 작품 설명을 편지로 남겼다. 밝은 노란색으로 칠해진 윗부분 양쪽 모서리는 오래되어 닳은 프레스코처럼 만들어 그 안에 글자를 썼다. 오른쪽 아래는 자고 있는 아기와 세 명의 여인이 구부려 앉아있고, 중앙의 인물은 과일을 따고 있다. 또한 신비롭게 양손을 들어 올린 푸른색의 우상 조각이 있고 맨 왼쪽에 늙은 여인은 죽음을 앞두고 모든 것을 받아들이고 있는 모습이다. 고갱은 맨 왼쪽의 이 노파가 그림의 이야기를 마무리 짓고 있다고 직접 설명했다. 이 작품은 독특한 도상들로 이루어져 있어 상징적 의미를 읽어줘야 했기 때문이다. 작품의 제목 〈우리는 어디에서 왔는가, 우리는 무엇인가, 우리는 어디로 가는가〉가 곧 작품에 대한 해석을 가능케 한다.

개인의 삶과 주관적 표현이 작품에 잘 드러난 고갱처럼 빈센트 반 고흐(Vincent Willem van Gogh, 1853~1890년)도 시기별 생애 흐름이 작품에 잘 남아있다. 반 고흐는 화가로 작품을 남기기 전 화랑 직원, 광산촌에서 설교하는 성직자 등 여러 다른 일을 했다. 1880년 그림을 그리기 시작하면서 1890년까지의 약 십 년 동안, 900여 점의 페인팅과 1100점이 넘는 종이 위에 그린 작품들을 남겼다. 네덜란드 태생의 반 고흐는 삼십대 초반, 그림을 배우고자 벨기에 안트베르펜 아카데미에 등록했지만 교육을 제대로 받지 못했고 스스로

대가의 작품을 모사하고 연구해 지식을 넓힌 경우에 속한다.

고흐는 1886년 파리로 거처를 옮겨 아트딜러였던 그의 동생 테오(Theo)와 1888년까지 같이 지냈다. 파리에서 인상주의 작품을 직접 보고, 쇠라와 시냐크로 대표되는 신인상주의의 최근기법까지 목격하게 되면서 그의 드로잉 스타일도 큰 변화를 맞이하였다. 이후 그는 1888년 2월, 파리를 떠나 아티스트 커뮤니티를 만들고자 하는 바람을 가지고 프랑스 남부의 아를(Arles)로 갔다. 빛과 색의 청명함을 가진 프로방스의 봄에 매료된 고흐는 한 달도 채 되지 않는 기간 동안 열네 점의 과수원 풍경을 그렸다. 고흐는 고갱을 아를로 초청했고, 1888년 10월 고갱은 아를에 방문하기도 하지만 당시 고흐가 정신 질환을 앓자 고갱은 12월 말 아를을 떠난다. 고흐가 면도칼로 자신의 왼쪽 귀를 잘라버리는 사건이 이 기간에 있었던 일이다.

브리타니에서 같이 작업했던 에밀 베르나르와 폴 고갱으로부터 자화상을 받은 이후, 반 고흐도 고갱에게 '나의 친구 폴 고갱'이라고 써서 자신의 초상을 보냈다.[33] 이 초상화의 작업 과정은 동생 테오에게 수차례 보낸 편지에 잘 설명되어 있다. 편지에는 일본 판화로부터 어떻게 영향을 받았고, 그림 속 자신의 옷 테두리를 위해 색감을 어떻게 바꿨는지 등이 쓰여 있다. 고흐는 동아시아 회화에 대한 관심이 커서 자신의 초상을 그릴 때에도 참고를 많이 하였는데, 마치 일본인의 눈으로 인물화 작업을 접근했다고 스스로 말하기도 했다. 고갱도 유사한 관심을 가지고 있어, 그에게 주려했던 이 초상화를 통해 우애를 표현하려 했던 것이다. 배경에는 그림자 하나 없이 창백한 초록색으로 칠해져 있는데 이런 민트그린 같은 색감은

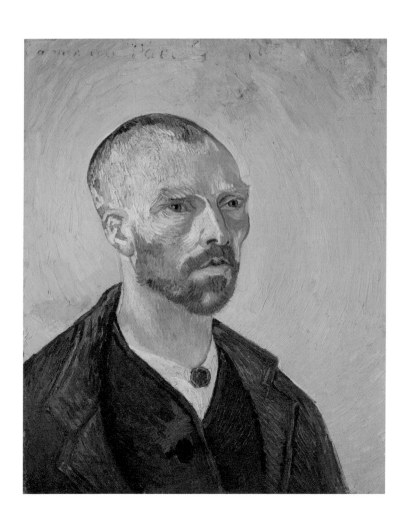

33 ——
빈센트 반 고흐, 폴 고갱에게 바치는 자화상, 1888년, 하버드 미술관, 케임브리지

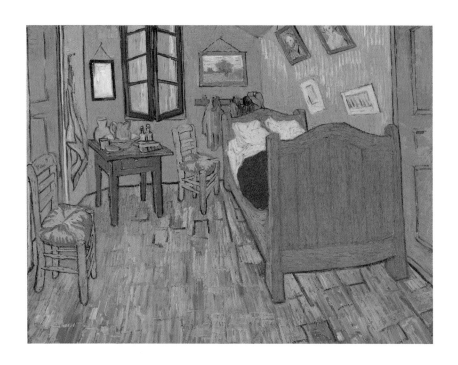

34 ——
빈센트 반 고흐, 침대가 있는 방, 1889년, 시카고 아트 인스티튜트, 시카고 반 고흐는 자신이 그린 세 가지 버전의 침실 그림에 애착을 가졌다. 현재 첫 번째 작품은 암스테르담 반 고흐 뮤지엄에, 다른 한 점은 시카고 아트 인스티튜트에, 그리고 엄마와 여동생에게 주려고 그린 작은 사이즈의 그림은 파리 오르세 뮤지엄에 있다.

35 ———

빈센트 반 고흐, 까마귀가 나는 밀밭, 1890년, 반 고흐 뮤지엄, 암스테르담 스스로 목숨을 끊고
생을 마감한 1890년도에 완성한 작품으로, 황금빛의 밀밭과 하늘 풍경이 반 고흐 특유의 표현적
인 붓질로 그려져 있다. 불길하고 어두운 느낌의 하늘은 반 고흐 스스로의 우울한 삶과 죽음을
보여준다.

이전에 사용된 적이 없던 색이었다. 그리고 얼굴에 보이는 붓질은 마치 건물을 짓듯 구조물을 구성하는 색으로 보인다. 이러한 접근은 세잔과도 비슷하다.

반 고흐하면 흔히 독특한 화법이나 드라마틱한 그의 생애를 떠올리지만 사실 그는 색의 구조적 성질과 감정적 특성에 상당히 집중했다. 그러한 특성이 잘 나타나 있는 작품으로는 고흐가 아를에서 그린 자신의 방, 〈침대가 있는 방〉이 있다.[34] 아를에 있는 노란 집에 이사 간 지 한 달 후인 1888년 10월에 반 고흐는 〈침대가 있는 방〉을 구상하기 시작했다. 처음으로 자신의 집을 소유하게 된 고흐는 열정적으로 방을 꾸미고 벽에도 그림들로 채워 걸었다. 테오에게 쓴 편지를 보면, 인테리어에 힘쓰는 것이 큰 기쁨이라며 배게는 옅고 창백한 레몬색, 침대보는 짙은 붉은색, 테이블 위의 세숫대야는 파랑색, 창문은 연두색으로 칠했다는 기록이 있다. 고흐는 휴식과 평안을 생각하며 이 그림을 그렸겠지만 뒤쪽으로 밀려나는 극적인 원근 때문에 얼핏 보기엔 불안정함이 느껴진다.

반 고흐의 작품들은 그가 죽을 때 즈음인 1890년에 이르러서야 주목받기 시작했다. 그의 작품들은 앙데팡당 전시에 1888년과 1890년 사이 전시되었고, 1890년 브뤼셀의 LES XX전에 전시되어 팔렸다. 평론가 알베르 오리에(Albert Aurier)는 반 고흐 작품에 대한 긴 분량의 평론을 최초로 출간하기도 했다. 1차 세계 대전이 발발하고 나서, 야수파 화가들과 독일 표현주의 화가들에 의해 그의 천재성은 재발견되었고 반 고흐는 그렇게 근대 회화 역사의 선두주자로 역사에 남게 되었다.[35]

앞에서도 이야기 했듯이 후기 인상주의 시기의 프랑스 화가들은 서로가 부분적으로 영향은 받았지만 각기 회화적 스타일이 뚜렷했다. 앙리 드 툴루즈 로트렉(Henri de Toulouse-Lautrec, 1864~1901년)은 처음으로 순수미술을 광고의 영역과 연결시킨 화가이다. 그는 미술사에서 회화나 조각이 포스터나 로고 등 다른 시각물보다 더 높은 차원으로 여겨졌던 계층 구분을 없앴다. 실제로 그의 작품 중 명작으로 알려진 몇몇은 나이트클럽을 위한 포스터였다.

프랑스 남부의 귀족 가문에서 태어난 툴루즈 로트렉은 집에서 소유한 말들을 타면서 유복하게 자랐다. 하지만 선천적으로 몸이 약했고 어릴 때 일어난 두 차례의 사고로 다리를 다치면서 불행히 그의 다리는 성장이 멈추었다. 이런 육체적 장애는 그를 예술에 집중하도록 만들었다. 그는 어디를 가든 군중으로부터 자신을 고립시키고 주변을 들여다보게 되었다. 스스로를 아웃사이더라 여긴 툴루즈 로트렉은 사회 소외계층 사람들과 가까이 지내며 친분을 쌓았다. 그는 함께 어울렸던 무희, 곡예사, 매춘부 등을 자신과 동일시하였다.

그의 첫 그림은 말을 타고 있는 사람들을 그린 것이었다. 툴루즈 로트렉이 다리를 다치면서 말을 못 타게 되었을 때, 그의 에너지를 승마에서 그림으로 옮기게 해 주었던 것은 어린 시절의 교사 덕분이었다. 그렇게 집에서 그림을 그리기 시작한 그는, 초기에 드가로부터 영향을 받기도 하였다. 드가도 말을 아주 좋아 했고, 도시라는 주제와 동작의 순간을 포착했던 작가였기 때문에 툴루즈 로트렉의

36 ———
툴루즈 로트렉, 골든 헬멧의 매춘부, 1890년, 메트로폴리탄 미술관, 뉴욕 얼굴까지 타이트하게 올라온 옷깃, 그 위로 여인의 눈가와 입가에는 살짝 미소가 보인다. 당시 노동자나 매춘부가 그림에 등장하긴 했지만 개인 초상으로 그려진 것은 매우 혁신적이었다. 정원이라는 실외 세팅에서 일반적으로 그려지는 인물화의 포즈가 아닐 뿐더러 모델의 얼굴은 각도가 직접적이며 화면에 매우 가깝다.

눈을 끌었다.

툴루즈 로트렉은 십대가 되어 파리에서 그림을 그리면서 화려한 밤 문화를 접하게 되었고, 이는 곧 그의 삶과 작업의 중심이 되었다. 그의 작은 몸집은 그를 눈에 잘 띄지 않게 해주었기 때문에 사람들을 더욱 자세히 관찰할 수 있었다. 사람들이 색안경을 끼고 보는 매춘부나 공연하는 사람들도 툴루즈 로트렉을 두려워하지 않았다. 그러한 인물들을 그린 작품 중 유명한 〈골든 헬멧의 매춘부〉는 아주 솔직한 접근으로 대상을 그린 그림이다.[36] 작가에 대한 모델의 신뢰가 화면에 잘 반영되어 있다. 그림에서의 인물은 프레임에 몸이 꽉 찰 정도로 가깝게 포즈를 취하고 있다. 무엇보다 파격적인 것은 매춘부라는 주제 선택과 그 매춘부를 품위 있고 당당한 포즈로 그렸다는 점이다.

툴루즈 로트렉이 파리에 있었던 시대에는 몽마르트 지역에서 유흥 문화가 폭발적으로 성장할 때였다. 파리 외곽에 있는 사람들도 서커스나 술집, 카페 등에 일자리를 찾으러 파리로 왔고, 엔터테인먼트 사업가들은 광고를 통해 치열하게 손님몰이를 하였다. 이에 많은 사람들을 불러 모을 강렬한 포스터가 필요했다. 툴루즈 로트렉의 포스터는 역동적인 형태와 다채로운 색상 등 시선을 사로잡는 요소들을 모두 갖추었기에 젊은 나이에 포스터로 상업적인 성공을 거두었다. 그가 그린 물랑 루즈를 위한 첫 포스터 삼천여 장이 도시 곳곳에 붙었는데, 포스터 이미지를 보고 카바레에 몰려든 인파로 난리가 나기도 했다. 툴루즈 로트렉의 명성을 올려준 물랑 루즈 포스터가 바로 〈물랑 주르: 라 굴뤼〉라는 작품이다.[37] 몽마르트

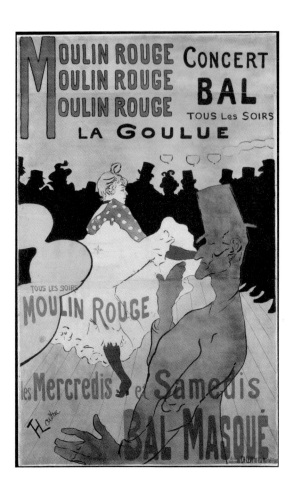

37 ——

툴루즈 로트렉, 물랑 루즈: 라 굴뤼, 1891년, 메트로폴리탄 미술관, 뉴욕 툴루즈 로트렉의 가장 성공적인 포스터 〈물랑 루즈: 라 굴뤼〉는 광고 형태를 예술 작품으로 끌어올린 대표작이다. 강하게 대비되는 구성과 굵은 아웃라인이 특징인 이 그림은 세로가 190센티미터나 되는 큰 화면이다. 이 포스터를 인쇄하기 위해 오렌지색, 노란색, 검은색 등 네 가지 석판 돌을 사용했다.

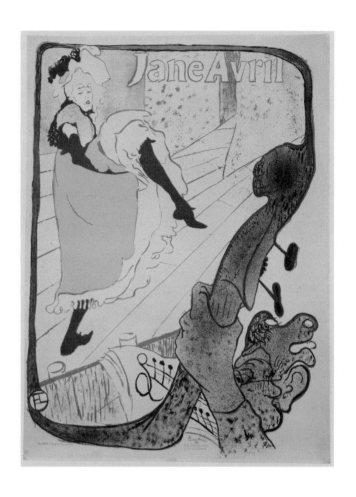

38 ──────
툴루즈 로트렉, 잔 아브릴, 1893년, 메트로폴리탄 미술관, 뉴욕 잔 아브릴은 1880년대 파리의
공연에서 떠오르는 여배우였다. 그녀는 높이 들어 올린 다리를 한 손으로 받치고 있고, 오른편
에는 더블베이스를 쥔 남자의 손이 그림의 프레임을 만들어 주고 있다. 외설적인 유머와 구도
를 의도한 툴루즈 로트렉의 디자인이 엿보인다.

의 랜드마크인 물랑 루즈는 파리의 대표적 카바레였다. 이곳에는 라 굴뤼라는 유명한 댄서가 있었는데 툴루즈 로트렉은 라 굴뤼가 춤추는 모습과 함께 댄서의 이름을 포스터 전면에 내세웠다. 네 가지 색의 석판화로 제작된 이 포스터는 주인공 댄서가 캉캉 춤을 추고 있고 관람객들은 실루엣으로 표현되어 있다. 세 번 반복해서 쓴 클럽 이름 아래에는 주인공인 댄서가 있고, 댄서의 속치마는 흰 종이 위에 그대로 선만 그어서 완성했다.

댄서를 그림의 주인공으로 앞세운 또 다른 작품으로는 〈잔 아브릴〉이 있다.[38] 툴루즈 로트렉의 평생 친구이기도 했던 잔 아브릴이 그려진 이 그림은 그녀가 1893년 자르댕 드 파리에서 공연을 할 때의 포스터이다. 대범한 구성과 평면화된 형태 그리고 왜곡된 원근법 등이 특징적이다. 이 포스터에서도 캉캉 춤의 다리를 차서 올리는 동작을 표현했다. 툴루즈 로트렉은 파리라는 근대 도시의 역사적 증거물을 시각적으로 기술한 예술가이자 광고인이었다. 오늘날 '물랑 루즈'와 같은 영화가 나올 수 있었던 것도 그의 포스터와 판화, 그림들이 있었기에 가능하였다.

• 뉴욕 쌤의 핵심 노트 •

미술사에서 가장 인기 있는 인상주의 미술은 19세기 후반 프랑스를 중심으로 등장했다. 인상주의 작가들은 모든 전통적 회화 기법을 거부하고 색채와 질감 자체에 주목했다. 보통 인상주의 미술부터를 현대미술의 시작으로 보는 경우가 많다.

인상주의 미술

19세기 후반

살롱에서 그림을 전시하기 어려웠던 프랑스 신진 작가들이 모여 만든 무명 작가 그룹은 인상파가 되었다. 기존 회화의 틀을 벗어난 과감한 붓터치와 느낌을 살린 표현은 굉장히 파격적이었다. 그들은 특히 야외에서 빛의 색감 변화에 주목했는데, 〈수련〉 연작을 그린 모네, 〈선상파티의 점심〉을 그린 르누아르 등이 대표적이다.

르누아르, 〈선상파티의 점심〉(좌)
모네, 〈해돋이〉(우)

후기 인상주의 미술

20세기 초반

인상주의는 20세기 들어서며 더욱 고도화된다. 조르주 쇠라는 색 표현에 있어 점묘법이라는 독특한 기법을 발전시켰으며, 폴 세잔은 캔버스의 평면성을 그대로 인정하는 새로운 시도를 감행했다. 세잔은 이후 앙리 마티스, 피카소의 귀감이 되었다.
같은 시기, 주관적 내면 세계를 효과적으로 표현한 두 화가 고갱과 고흐도 빠뜨릴 수 없다. 그들은 강렬한 색 표현을 통해 감정을 효과적으로 표현했다.

세잔, 〈사과가 있는 정물화〉(좌)
고흐, 〈침대가 있는 방〉(우)

 現代미술이 싹트다 • 167

04

내면 세계를
포착하다

표현주의 미술,
다리파와 청기사파,
빈 분리파

개성적 화가의 등장

표현주의 미술

20세기 전후 회화에서 볼 수 있는 가장 큰 양상은 표현주의 형식이 시작되었다는 것이다. 표현주의 미술은 유럽의 많은 예술가들에 의해 동시다발적으로 발전되었는데 대범한 색감과 인간 형태의 왜곡이 공통적이다. 고갱과 반 고흐가 등장한 이후 예술은 자연을 묘사한다는 전통적인 목표를 던져버릴 수 있게 되었다. 이후 자유로운 색감과 추상적 형태, 주관적이고 감성적 주제가 마구 쏟아져 나오게 된 것은 당연한 수순이었다.

독일을 중심으로 발전한 표현주의는 여러 그룹을 탄생시켰다. 독일 드레스덴에서는 다리파가 생겼으며, 얼마 지나지 않아 청기사라는 이름의 예술 집단도 나왔다. 평론가들은 독일의 다리파와 청기사파, 프랑스의 포비즘, 큐비즘 그리고 다른 모더니스트 작품들을 보고 표현주의라는 단어를 붙였다. 하지만 표현주의는 체계화된 운동이 아니며 인상주의처럼 중심이 되는 그룹이나 전시가 있는 것도 아니었다. 표현주의는 개인성을 나타내는 포괄적인 의미로 오늘날 예술작품에도 쓰이고 있다.

■ 인간의 내면을 강렬하게 비추었던 에드워드 뭉크 ■

표현주의라고 불리는 초기 작가로는 노르웨이
의 화가, 에드워드 뭉크[1](Edvard Munch, 1863~1944
년)가 있다. 뭉크는 죽음, 고통과 같은 주제를 그
림에서 충분히 느껴지게끔 표현했다. 그의 작품
제목들을 보기만 해도 불안, 우울, 절망, 질투 등
인간의 감정에 관한 것이다. 뭉크의 배경을 보

1 ——
에드워드 뭉크

면 그의 작품 성격이 이해가 될 법한데, 정신적으로 험난한 유년 시
절을 보냈기 때문이다. 다섯 살 때 어머니가 죽고, 십대 때 누나가
폐렴으로 죽었으며, 여동생 또한 병을 앓았고, 아버지는 의사여서
아픈 사람들에게 늘 둘러싸여 있었다. 가족의 죽음은 그에게 큰 충
격이었기에 이후 죽음과 병, 인간의 고통과 히스테리가 그의 작품
에 줄곧 등장한다. 파리로 이주해 왔다가 말년에 노르웨이로 돌아
가기까지 뭉크는 주로 독일과 프랑스에서 활동하면서 1890년대 상
징주의를 발전시켰다. 하지만 다른 상징주의자들처럼 모호하고 베
일에 싸인 신비로움을 강조하기보다 인간의 내면세계를 강렬하게
비추었다.

해골 형태의 머리, 늘어난 손, 넓은 콧구멍으로 우리에게 익숙한
뭉크의 〈절규〉는 사랑, 고뇌, 죽음 등을 주제로 현대의 삶을 탐구
한 그의 자서전적 시리즈인 "삶의 프리즈"의 한 부분으로 고안되었
다.[2,3] 그가 그린 〈절규〉 작품은 1893년부터 1910년까지 네 가지 버
전이 있다. 카드보드지에 템페라와 오일 페인팅으로 그린 첫 번째
그림은 노르웨이 국립미술관에 있고, 파스텔로 그린 두 번째 그림

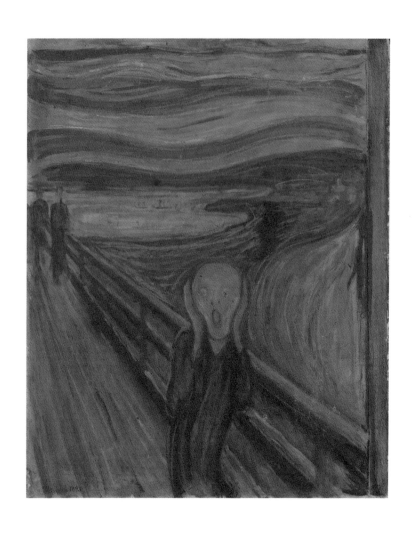

2 ——

에드워드 뭉크, 절규, 1893년, 노르웨이 국립미술관, 오슬로

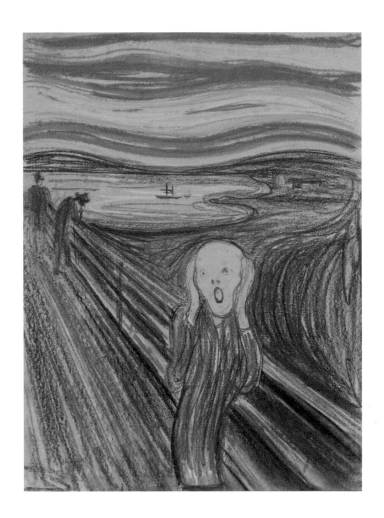

3 ——

에드워드 뭉크, 절규, 1895년, 개인소장 뭉크는 이 작품을 두고 그림의 상황을 짧은 글로 남겼
다. "나는 두 명의 내 친구와 길을 따라 걸어가고 있었다. 해가 지고 있는 하늘은 핏빛, 붉은색으
로 변하였고 갑자기 우울함이 밀려왔다. 나는 그대로 서 있었고 죽은 듯이 힘이 없었다. 검푸른
피오르드를 넘어서 피와 불길이 도시에 걸쳐졌다. 친구들은 걸어가고 나는 그 뒤에서 두려움에
떨고 있었다. 그 때 나는 자연으로부터 거대한 비명을 느꼈다." 이 문장들은 작품 프레임의 아래
부분에 새겨져 있다.

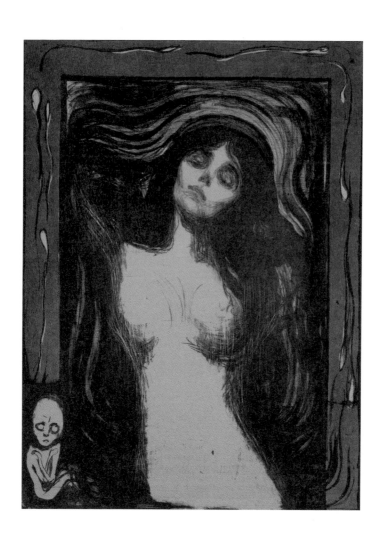

에드워드 뭉크, 마돈나, 1895~1902년, 모마, 뉴욕 뭉크의 성(性)에 대한 병적인 태도는 이 작품
에 잘 드러난다.

은 뭉크 미술관에 전시되어 있다. 또 다른 파스텔 작품은 1895년에 그린 것으로 현재 개인 소장이다. 이 버전은 2012년 뉴욕 소더비 경매에서 근년 사상 최고가, 약 1,400억원으로 낙찰되어 화제가 되기도 하였다. 이 파스텔 버전은 뉴욕 모마에서 개인 소장가로부터 빌려 전시되면서 많은 사람들이 관람할 기회가 있었다. 마지막으로 그린 1910년 버전은 다른 두 점처럼 오슬로에 있다.

〈절규〉에서 배경은 세 부분으로 구성되어 있는데, 왼편에서부터 가파른 각도로 앞쪽까지 뻗어 있는 다리 부분, 호수와 언덕으로 보이는 풍경, 그리고 오렌지 톤의 하늘 부분이다. 굴곡진 선들은 언덕과 하늘을 이어주는 느낌이고, 전경과 후경은 하나로 섞여 있다.

뭉크 특유의 구불거리는 곡선이 있는 판화들 역시 고갱의 판화 작업과 더불어 19세기에 제작된 판화 가운데 중요한 업적으로 평가 받고 있다. 그의 〈마돈나〉는 석판화와 목판화 기법으로 제작된 작품이다.[4] 그림의 여인은 에로틱한 눈길로 관람자 쪽을 바라보고 있고 붉은 테두리에는 정자 형태로 장식되어 있다. 왼쪽 아래 태아가 있는데 통통한 아기가 아니라 해골 같은 모습으로 겁에 질려있다. 인간의 소외와 두려움을 주로 다뤄온 뭉크는 여자에 관해서도 일반적인 눈으로 보지 않았다. 어머니와 여동생을 잃은 불행한 가정사도 그렇지만 성인이 되어 연인관계에서의 여자와도 어려움이 있었다. 그래서인지 많은 작품에서 여인의 이미지는 창조자이자 파괴자, 성녀이자 악녀로 보았고 이러한 뭉크의 개인적인 여성관은 많은 수의 작품에 표현되어 있다.

뭉크는 1900년을 전후로 괄목할 만한 많은 작품들을 발표했는데

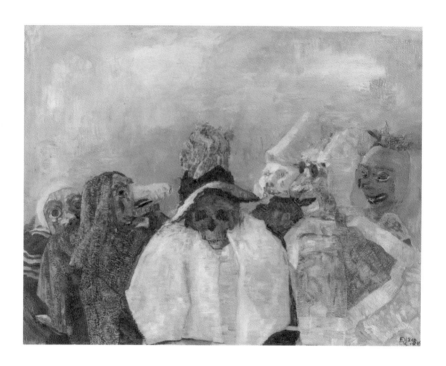

5 ——

제임스 앙소르, 죽음에 직면한 마스크들, 1888년, 모마, 뉴욕 사회의 이면을 드러내기 위해 마스크를 사용한 앙소르 작품의 한 예이다. 모자와 흰색 의상을 덮어 입은 죽음의 형상은 중앙에 있고 무서운 모습의 마스크들이 주변을 채우고 있다. 이 그림을 그릴 당시 앙소르는 아버지의 죽음으로 힘든 시기를 보냈는데 그 스스로의 운명도 성찰해 보는 의미가 담겨있다. 작품 중앙에 죽음을 형상화한 이미지는 관람객을 정면으로 바라보는데 이는 작가의 응시이기도 하다.

이후 정신적인 스트레스로 병원에 입원하고 노르웨이로 돌아가면서 작품 활동이 줄었다. 하지만 반론의 여지없이 그는 표현주의의 선구자였으며 특히 독일 표현주의에 미친 영향은 지대하다.

같은 시기, 벨기에에서도 제임스 앙소르(James Ensor, 1860~1949년)라는 표현주의의 선구자가 있었다. 앙소르의 〈죽음에 직면한 마스크들〉은 어두운 분위기가 잘 전달된다.[5] 앙소르는 인간을 하나의 기이한 동물로 보고 여러 명의 카니발 마스크를 쓴 사람들을 그리면서 소름끼치는 분위기를 만들어냈다. 그는 벨기에에서 매해 열리는 마르디 그라(Mardi Gras) 축제 동안 벌어지는 카니발 문화에 매료되어 있었다. 게다가 그의 부모님은 오스텐 도시에서 카니발에 필요한 용품들을 판매하는 가게를 운영했다고 한다. 그 덕분에 자연스레 다양한 종류의 마스크가 익숙했고, 그가 카니발을 주제로 취했던 것은 사회의 기벽을 드러내기 아주 좋은 수단이었다. 앙소르가 인물에 씌운 마스크들은 오히려 내면을 표현하는 도구이며, 보이는 대상의 이면을 통해 사회의 진실된 얼굴을 드러내고자 하는 의도였다.

대범한 색감과
형태의 왜곡

독일 표현주의 –
다리파와 청기사파

표현주의 시대, 뭉크나 앙소르처럼 홀로 작업했던 작가들도 있었으나 독일에서는 그룹으로 활동한 화가들이 표현주의 형식에 정신적 근거를 더해 주었다. 원시적인 스타일과 목판화를 사용하는 다리파라는 그룹이 1905년 형성이 되었고, 같은 해에 프란츠 마르크와 바실리 칸딘스키를 주축으로 청기사파(Der Blaue Reiter)도 설립되었다. 청기사파에서 같이 활동했던 작가들은 예술에 있어 주관적 관점과 동시에 영적인 진실을 표현하려고 했다.

■ 과거와 현재를 잇는 다리, 다리파 ■

드레스덴에서 활동하는 작가들이 모여 세워진 '다리(The Bridge)'라는 뜻의 다이 브뤼케(Die Brücke), 다리파는 동시대적 삶을 반영하는 미술 양식을 추구했던 그룹이다. 여기에서 '다리'는 과거로부터 미래를 잇는 것을 의미한다. 독일 철학자 니체의 「차라투스트라는 이

렇게 말했다」에서 "인간이 위대한 점은 인간이 하나의 다리이지 목표가 아니라는 것이다."라는 문장에서 따온 것이다. 다리파는 드레스덴 공과대학에서 건축을 공부하면서 예술가를 꿈꾸었던 에른스트 루드비히 키르히너와 그와 같이 건축을 전공하는 친구들 프리츠 블라일, 에리히 헤켈 등 네 명이 만들었다. 그들은 젊음 그리고 도시로 표상할 수 있는 현대의 예술 관람자들과 소통하기 위해 혁신적인 예술을 하고 싶어 했다. 다리파 미술의 특징은 아프리카와 유럽 중세 미술에 영감을 받은 자의적인 색의 사용과 원시적 미학이라 할 수 있다. 그리고 내용적인 측면에서는 모던화된 도시를 주제로 인간의 불안과 고립에 대해 이야기했다. 그들의 첫 전시는 드레스덴에 있는 램프공장에서 1906년에 열렸는데 목판화 작품이 많이 전시되었다. 전시의 포스터도 프리츠 블라일의 목판화로 제작한 여성 누드였다.

다리파를 이끌었던 에른스트 루드비히 키르히너(Ernst Ludwig Kirchner, 1880~1938년)는 거친 색감과 험한 형태로 도시에서의 삶을 현실적으로 표현하려 했던 작가이다. 독일 남동부에 있는 도시 드레스덴에서 활동하며 그린 작품 〈드레스덴 거리〉는 사람들로 붐비는 시내의 한 풍경이다.[6] 색감은 네온 느낌이 날 정도로 형광에 가까운 초록색, 오렌지색 등이 사용되었고 길바닥은 핑크색이다. 빌딩이나 차량은 보이지 않고 사람들로 공간이 메워져 있다. 작가는 도시를 경험하는 직접성과 사람들의 움직임에 초점을 맞추고 싶었던 것이다. 그리고 가면과 같은 얼굴과 비어있는 눈은 현대화된 사회에서의 고립된 인간을 묘사하고 있다.

6 ——
에른스트 루드비히 키르히너, 드레스덴 거리, 1908년, 모마, 뉴욕

7 ─────
에른스트 루드비히 키르히너, 군인 복장의 자화상, 1915년, 알렌 메모리얼 아트 뮤지엄, 오벌린 대학교, 오벌린 군인 모습의 자화상은 두려움을 기반으로 하는 심리학적인 그림이다. 그림 속 인물은 군복을 입었지만 배경은 전쟁터가 아니며, 누드 모델이 뒤에서 포즈를 취하고 있는 스튜 디오 안이다. 이 그림은 국가사회주의 독일 노동자당, 즉 나치당에 의해 기획된 '퇴폐미술' 전시 에 선보여졌다. 이 자화상 외에도 그의 작품 32점이 부패한 미술이라고 소개되면서 키르히너는 고통 받고 더 심한 정신병을 앓게 되었다.

키르히너는 1차 세계대전 동안 전쟁을 직접 목격하면서 정신적 어려움을 겪었다. 그는 스위스 다보스(Davos)로 옮겨가 안정을 취하였는데, 나치에 의해 독일이 잠식되면서 당시 많은 작가들처럼 그의 작품은 퇴폐미술로 낙인찍히게 되었다. 그의 작품 중 〈군인 복장의 자화상〉은 전쟁으로 인해 생긴 신경쇠약에 시달린 키르히너 삶의 한 부분을 볼 수 있다.[7] 이후 많은 상처를 안고 1938년 자살을 선택하였지만 그의 솔직하고 가공되지 않은 작업들은 20세기 초반 현대화되고 있는 독일의 감성을 보여주는 중요한 증거물이 되고 있다.

■ 자유롭게 내달리는 푸른 말, 청기사 ■

한편 같은 시기에 뮌헨을 중심으로 독일 남동부에서 활동하던 바실리 칸딘스키와 프란츠 마르크, 파울 클레 등이 모여 청기사라는 뜻의 블라우에 라이더, 청기사파가 결성되었다. 청기사파의 시작은 1909년 1월 칸딘스키가 전통적인 전시에 반기를 들고 마음이 맞는 예술가들에게 뮌헨 뉴 아티스트 조합(Neue Künstlervereinigung München)을 제안하면서였다. 이러한 움직임에서 함께 했던 작가들 중 이후 청기사 그룹의 멤버들이 나오게 되었다. 이들은 첫 전시를 1911년 말에 하인리히 탠하우저가 운영하는 갤러리에서 가졌으며, 그룹의 활동은 전쟁이 발발하게 된 1914년에 마감하게 되었다. 그룹 내 다른 작가들로는 아우구스트 마케(August Macke), 가브리엘 뮌터(Gabriele Münter), 마리안느 본 베레프킨(Marianne von Werefkin) 등이 있다.

8 ——

바실리 칸딘스키, 청기사 연감 커버, 1911년, 베를린 구 국립미술관, 베를린

그룹 이름, 청기사는 칸딘스키와 마르크 모두 말을 좋아하고 푸른색을 자주 사용했기에 이를 모티브로 나오게 된 것이다. 1912년 출판된 「청기사 연감」의 표지에도 말 타는 사람이 등장한다.[8] 커버 이미지의 굵은 선과 평면성은 청기사 그룹의 직접적 재현과 원시성에 대한 관심을 보여준다. 반추상의 이 작품은 파란색으로 그려졌는데 청색은 정신성을 상징하고 말을 타는 사람은 초월적인 이동성을 상징한다. 이 두 가지 개념 모두 칸딘스키가 선언하고자 하는 것을 시각화한 것이다. 칸딘스키는 청기사파에서 이론가의 역할로 중심이 되었는데, 이 책 안에도 에세이를 두 개 썼고, 실험적인

연극 작품 한 점을 수록하였다.

「청기사 연감」에는 참여 화가들의 글도 있었지만 다른 영역의 독일과 러시아 예술가들의 작품도 포함되어 있었다. 예를 들면 표현주의 작곡가 아놀드 쇤베르크의 곡도 실려져 있다. 이렇게 넓은 범위의 내용들은 청기사파가 단순히 시각예술 분야만이 아닌, 문화전반에 걸친 좀 더 넓은 철학적 접근을 위해 노력했다는 것을 보여준다.

앞에서 살펴본 다리파의 주제가 직접적이고 물리적이었다면, 청기사파는 예술에 있어 정신적인 측면을 탐구했다. 그들은 선과 색이라는 요소를 통해 이러한 개념을 나눌 수 있다고 생각했으며 음악이 사람들의 감정적 반응을 이끌어 내듯 그것들을 조형적 요소로 표현이 가능하고 그 과정을 통해 감동을 줄 수 있다고 믿었다.

청기사파에서 칸딘스키와 함께 주축이 되는 작가로는 프란츠 마르크(Franz Marc, 1880~1916년)가 있다. 자연으로 돌아가자는 움직임이 20세기 초 독일을 휩쓸 때, 목회자가 되려 했던 프란츠 마르크는 예술가가 되면서 자연에 대한 물음을 통해 영적인 영감을 찾았다. 마르크는 뮌헨에 있는 쿤스트 아카데미에서 공부하고 졸업한 후에 파리로 가서 인상주의와 일본판화에 대해 알게 되었다. 이후에도 파리 방문을 통해 고갱과 반 고흐 그리고 큐비즘 작품들에 영향을 받았다. 1910년 뮌헨에서는 마티스 전시가 열렸는데 마르크는 이 시기 동안 동물 해부학을 배웠다. 그의 작품에서는 말과 소 등 동물이 많이 등장한다. 그에게 자연과 동물은 그가 관심을 가지고 그리

는 단순한 대상이 아니라 현대 시대에 잃어버린 것을 재배치해주는 영적인 수단으로 여겨졌다. 또한 마르크에게 색은 매우 중요했는데 화면의 효과를 위한 것만이 아니라 색채의 상징성을 구체적으로 발전시키며 작업했다. 그에 따르면 푸른색은 지적이며 영성을 나타내고, 노란색은 부드러움과 여성성 그리고 행복을 상징하며, 빨강색은 열정 또는 물질 문명과 연계되었다.

자연에 대한 그의 관점은 범신론적이었는데 그는 동물들이 인간이 잃어버린 어떠한 경건함을 지니고 있다고 믿었다. 마르크는 동물들이 인간보다 더 순수하고 아름답다고 여겼으며 영성을 표현하기에 좋은 대상이라 생각했다.[9] 〈커다란 파란색 말들〉은 동물과 자연을 그리며 색의 상징성으로 유명한 마르크의 대표적인 작품이다.[10] 선명한 파란색의 세 마리 말이 그려져 있고 붉은색 언덕이 배경으로 있는, 원색이 많이 사용된 그림이다. 파란색 말들은 흰색의 띠로 싸여져 있고 말 외에도 소나 돼지 같은 다른 동물들도 등장한다. 세 마리의 말들은 평화로운 조화를 묘사한 것이고, 붉은 색의 산은 폭력과 공격을 은유하며 강하게 대비시키고 있다.

청기사파에서 이론적 주축이 되었던 바실리 칸딘스키(Wassily Kandinsky, 1866~1944년)는 예술의 정신성을 강조하며 회화가 완전 추상으로 옮겨가는 근대미술의 역사에 공헌한 작가이다. 칸딘스키는 모스크바에서 태어나 모스크바 대학에서 법과 경제학을 공부하고 가르쳤는데, 미술을 공부하고자 일을 그만두고 뮌헨 쿤스트 아카데미를 다녔다. 독일 모더니즘 운동 중 하나인 베를린 세션을 통해 1902년 처음으로 전시를 하고 1904년까지는 이탈리아, 네덜란

9 ——
프란츠 마르크, 노란 소, 1911년, 구겐하임 뮤지엄, 뉴욕 마리아 프랑크와 결혼한 1911년 이
후에 그린 그림이다. 두 번째 결혼에서 마르크가 느낀 안정과 편안함을 소를 통해 표현했다. 이
구성은 색의 상징성을 사용한 그의 초기 작품으로 반 고흐가 취한 방식이기도 하다. 반 고흐는
감정을 대변해 주는 도구로서 색을 썼는데, 마르크는 여기에 더해 자연세계를 드러낸 것이 특징
이다.

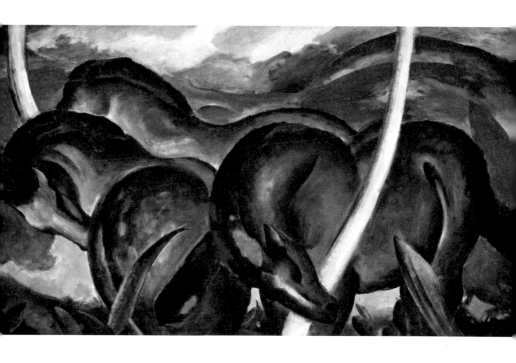

10 ――――
프란츠 마르크, 커다란 파란색 말들, 1911년, 워커 아트 센터, 미네아폴리스 말들의 곡선은 배경에 있는 언덕으로 계속해서 반복되고 있다. 그리고 화면 전체를 차지하는 말들은 추상의 느낌이다. 이 시기에 작가는 특히 말을 많이 그렸는데 이 작품은 뮌헨에서 열린 청기사파의 첫 번째 전시에서 보여졌다. 그림이 취리히에 있는 독일 컬렉터에 의해 구매되면서 작품은 유럽에 남아 있었으나 나치가 독일을 점령하면서 마르크는 금지 예술가 명단에 올라가게 되었다. 이후 작품은 미국으로 옮겨 갔고 워커 재단에서 작품을 사면서 현재 워커 아트센터에 전시되어 있다.

11 ——
바실리 칸딘스키, 푸른 산, 1909년, 솔로몬 구겐하임 뮤지엄, 뉴욕 말과 말 타는 사람 형상은
대상의 재현이 아니라 작가가 수행해야 하는 미션을 그린 것이다. 화면에는 산과 나무가 있고 말
타는 사람은 앞으로 나아가고 있지만, 색은 일반적으로 풍경에 기대하는 방식으로 쓰지 않았다.
자연을 묘사하는 것이 아닌 내적 지향점, 정신성 등 다른 것을 표현했기 때문이다.

드 등 여러 곳을 여행하면서 파리에서 매해 열리는 살롱 도톤느에
도 1904년 참여했다. 프란츠 마르크와 청기사파를 만들며 전시는
물론이고,「예술에 있어 정신적인 것에 대하여」와 같은 저술 활동
도 활발히 하였다. 청기사파의 전시와는 별도로 칸딘스키의 첫 개
인전은, 베를린에 있는 스투럼 갤러리(Galerie Der Sturm)에서 가졌고
다음 해인 1913년에는 뉴욕 아모리 쇼에서 작품을 발표하였다.
 칸딘스키가 청기사파를 설립한 시기에 그린 〈푸른 산〉은 말과 말

을 타는 사람을 소재로 한 그림이다.[11] 전통적인 미적 가치를 개혁하고 정신적인 것을 추구하는 전도사 같은 이미지를 담았다. 말 타는 형상은 그의 초기 작품에서 목판화, 템페라, 오일 페인팅 등의 형식으로 많이 등장한다. 그의 저서 「예술에 있어 정신적인 것에 대하여」 표지도 말을 타는 사람이다. 〈푸른 산〉을 그린 1909년도를 기점으로 칸딘스키의 그림은 아주 추상적이고 표현적으로 변한다. 그리고 주제도 자연의 묘사에서 세기말적인 내러티브로 옮겨 갔다.

칸딘스키의 〈즉흥 28〉은 더 추상적으로 진전된 작품이다.[12] 처음 보았을 때는 온전히 추상으로 보이지만 그래도 자연 세계의 몇몇 요소들을 알아 볼 수 있는 구상이 약간 남아 있다. 오른쪽 윗부분에는 산이 있고 그 위에 교회 같은 빌딩들이 보이며 왼쪽 아래에는 홍수가 밀려오는 느낌이다. 칸딘스키는 성경에 깊이 영향 받았던 작가여서 아주 모던한 페인팅에도 기독교적 내용이 표현되었다. 그래서 미술사학자들은 이 그림을 세상의 죄를 다 쓸어버린 종말의 모습을 표현한 것이라고 해석한다. 구약 성경에서 하나님이 노아와 그의 식구들을 빼고 세상을 홍수로 씻어버린 것처럼 그림의 아래 부분은 아포칼립스의 느낌이다.

칸딘스키가 전쟁 때문에 자신의 고향 모스크바에 돌아왔을 때, 그의 스타일은 변했는데 유토피아적인 러시아 아방가르드가 작품에 반영된 것으로 볼 수 있다. 기하학 형태를 강조하는 카지미르 말레비치, 알렉산더 로드첸코, 류보프 포포바 등의 작업들은 칸딘스키가 자기만의 추상 형식을 발전시키는 데에 자극이 되어 주었다. 작품 〈검은 사각형 안에서〉는 말레비치의 절대주의 회화를 연상시

바실리 칸딘스키, 즉흥 28(두 번째 버전), 1912년, 솔로몬 구겐하임 뮤지엄, 뉴욕 여태까지 회화
사에서 작품 제목은 성경이나 신화에서 비롯되거나 풍경화라면 장소의 명칭으로 지어졌는데, 이
작품의 제목 〈즉흥 28〉은 마치 곡 이름 같다. 실제로 칸딘스키는 형태를 가지고 작곡하듯 작업
을 했다. 구체적인 것이 재현되지 않은 이 그림에서 보는 사람들이 색과 형태를 느끼고 들어주

길 원했던 것이다. 그는 무조성의 음악으로 서양음악사에 한 획을 그은 작곡가 아르놀트 쇤베르크의 영향도 많이 받았는데, 그래서인지 그의 그림도 불협화음 같은 혼돈이 느껴진다. 음악과 연계하여 그림을 그렸던 칸딘스키는 특히 감각들이 교차하는 '공감각'이라는 개념에 매우 관심이 많았다.

키는 사다리꼴의 흰색 면 안에, 산과 구름 그리고 태양과 무지개를 도형화한 듯 하는 요소들로 채워져 있다. 절대주의와 구성주의의 기하학적 트렌드를 어느 정도 취하기는 했지만 칸딘스키는 표현적인 요소를 추상 형태에서 고집했다. 때문에 대다수의 러시아 동료들과 예술적 불일치를 겪었던 칸딘스키는 러시아를 떠나 1921년에 다시 독일로 돌아간다.

독일에서 사는 동안 칸딘스키는 바우하우스에서의 교수 생활을 한다. 바우하우스가 데사우로 옮겨가고 하는 일련의 학교 역사와 함께 교직 생활을 한 칸딘스키는 결국 1928년 독일 시민이 되었다. 그런데 얼마지 않아 1933년 나치 정부가 바우하우스를 닫게 하면서 칸딘스키는 거처를 프랑스 뇌이쉬르센(Neuilly-sur-Seine)으로 옮기고 프랑스 국적을 얻게 된다.

칸딘스키가 바우하우스에 있을 당시, 바우하우스 미학은 1920년대 중반에 널리 퍼진 구성주의의 스타일을 반영했는데, 칸딘스키는 거기서 더 나아가 색과 형태 사이의 반응들을 연구하면서 심리학적인 측면과 효과에 집중했다. 〈구성 8〉은 다양한 기하학적 형태, 직선과 곡선들이 율동적으로 구성된 그림이다.[13] 형태와 색이 감성에 영향을 줄 수 있다는 칸딘스키의 믿음으로 인해 그의 작품에서는 원, 삼각형, 사각형 등 추상적 형태들이 계속해서 등장한다.

구성은 앞서 본 즉흥과 반대되는 작업 개념이다. 순간의 감정 상태로 그려낸 그림이 아닌, 구체적인 계획을 가지고 만들었다. 구성된 페인팅과 즉흥적 페인팅은 작가가 인지하기에 마치 클래식 음악과 자유로운 재즈와 같은 차이였다. 그림 왼쪽에는 검은색 원 안

13 ——
바실리 칸딘스키, 구성 8, 1923년, 솔로몬 구겐하임 뮤지엄, 뉴욕 바이마르에 있을 때 그린 〈구성 8〉은 마르크스–레닌주의 정부 하에 있던 곳에서 유럽에서 제일 민주적이고 자유로운 지역으로 옮겨온 전환기에 그려진 그림이다. 앞서 러시아에서의 생활과 영향이 칸딘스키의 추상방식으로 변환되어 나온 결과물이라 할 수 있다.

에 보라색 원, 그리고 그 둘레로 색들이 후광처럼 겹쳐 있어 마치 일식태양 같은 모양이다. 후광은 여러 시대와 문화를 걸쳐 그림에 나타나 왔는데 주로 영적인 것과 관계되었기에, 러시아 정교와 이콘화가 익숙한 칸딘스키에겐 후광 형상은 자연스러운 소재였다.

예술과 기술의 새로운 통합, 바우하우스

바우하우스는 1919년에서 1933년까지 운영된 독일 예술학교로 20세기 모더니즘 예술에서 가장 영향력 있는 교육기관이다. 예술, 사회 그리고 기술 간의 관계들을 교육을 통해 접근하면서 유럽과 미국에 걸쳐 막대한 영향을 끼쳤다. 바우하우스의 시작은 19세기 말, 산업화로 인한 인간성 부재와 예술이 더 이상 사회와 연관성을 갖지 못하지는 않을까 하는 두려움에서 시작되었다. 그래서 순수미술과 기능적인 디자인의 결합을 목표로, 예술성이 있는 사용가능한 오브제를 만들려 했다.

조각, 페인팅과 더불어 실용공예, 인테리어 디자인, 건축 등에 관한 다양한 방식의 교육이 적용되었는데, 전통적인 예술 교육방식과 달리 이론적인 접근이 상당히 강했다. 그리고 예술공예운동, 아르누보(Art Nouveau) 그리고 그것의 독일식 형태인 유겐스틸(Jugendstil)과 비엔나 세션 같은 당대의 운동과 양식들도 모두 아울렀다. 바우하우스의 활동은 순수미술과 응용미술의 사이를 모색하고, 창작과 제조를 합치고자 하는 것이었다. 예술과 산업디자인을 통합하고자 했던 노력은 바우하우스의 가장 독보적인 방향이자 중요한 업적이다.

바우하우스는 역사에 이름을 남긴 화가, 디자이너, 건축가들로 구성된 화려한 교수진으로도 유명하다. 베를린 출신의 모더니즘 건축가 발터 그로피우스(Walter Gropius)가 설립하여 학교를 이끌었고, 이후 그로피우스와 함께 근대 건축을 대표하는 루트비히 미스 판 데어 로에(Ludwig Mies van der Rohe)가 교장을 맡았다. 기초 수업은 폴 클레, 바실리 칸딘스키, 조셉 알버스 등이 가르쳤다. 그리고 바우하우스의 가구제작소가 정말 유명했는데 이곳을 책임진 사람은 헝가리 출신의 가구 디자이너이

▲ 발터 그로피우스 설계로 지어진 데사우 바우하우스 건물

자 건축가 마르셀 브로이어(Marcel Breuer)였다. 그 외에도 라이오넬 파이닝거, 라즐로 모홀리-나기, 엘 리시츠키 등 시대를 대표하는 예술가들이 바우하우스에서 가르쳤다.

바우하우스의 대표적인 성취는 디자인, 건축에서 나왔는데 마르셀 브로이어, 마리안느 브란트의 가구와 식기 디자인은 1950년대에서 1960년대의 미니멀리즘이 발전하는 데에 길을 넓혀 주었다. 또한 발터 그로피우스나 루드비그 미스 반 데 로에는 근대 디자인에서 중요한 인터내셔널 스타일의 선구자 역할을 하였다.

나치에 의해 학교가 폐쇄되고 나서 미스 반 데 로우가 베를린에 바우하우스를 다시 열었지만 여기도 결국 나치당에 의해 1933년 강제 폐쇄되었다. 그러면서 교수들이 미국으로 거처를 옮기며 바우하우스 정신은 미국으로 확산되었다. 그로피우스는 하버드에서 건축을 가르치고 미스는 일리노이 공과대학에서 가르쳤다.

▲ 마르셀 브로이어, 바실리 의자(모델 B3 의자), 1925년, 메트로폴리탄 뮤지엄, 뉴욕 모더니즘 디자인의 대표적인 아이콘이 된 바실리 의자는 매끄럽게 구부러진 스테인레스 스틸 튜브와 공간에 떠 있는 듯한 사각형의 천으로 만들었다. 기능적 디자인을 한창 발전시켰던 바우하우스 기간인 1920년대 중반에 만들어졌다. 가볍고 쉽게 옮길 수 있으며 대량생산이 가능한, 학교의 철학에 모두 부합하는, 편안하면서 기능적인 디자인 작품이다. 의자 이름이 바실리로 불리게 된 것은 브로이어 작업실에서 작품을 처음 본 바실리 칸딘스키가 너무나 감탄해서 그의 이름을 기리며 붙여지게 되었다.

▲ 라즐로 모홀리-나기, 전기 무대를 위한 빛의 받침대, 1930년, 하버드 뮤지엄, 케임브릿지
모홀리 나기 스스로가 설명하기를 이 작품은 빛과 움직임의 특별한 효과를 주기 위해 디자인되
었다고 한다. 빛에 관심이 많았던 그는 엔지니어, 기술자, 무대조명 전문가 등과 협력하여 움직이
는 작품을 만들었다. 기계적 미학과 대량 생산을 강조했던 바우하우스의 방향이 〈전기 무대를 위
한 빛의 받침대〉에 압축적으로 잘 나타나 있다. 나중에 키네틱 아트 운동이 일어난 1960년대에
작품은 많은 주목을 받으면서 미술관 전시에도 여러 차례 포함되었다.

솔로몬 구겐하임 뮤지엄(Solomon R. Guggenheim Museum)

비구상 페인팅 뮤지엄으로 1939년에 시작한 솔로몬 구겐하임 뮤지엄은 지금의 이름으로 1959년에 오픈했다. 19세기 중반 사실주의에서 포스트 모던 작품까지 모더니즘 예술의 종합적인 컬렉션을 자랑하며 오늘날에는 베니스, 빌바오, 그리고 아부 다비에 뮤지엄들을 두고 있다. 광산업으로 부를 쌓은 독일계 유대인 기업가 마이어 구겐하임의 아들인 솔로몬 로버트 구겐하임(Solomon Robert Guggenheim, 1861~1949년)은 그의 가업인 광산업에서 은퇴하면서 1937년, 구겐하임 재단을 설립했다. 그때 솔로몬 구겐하임이 재단을 위해 직접 구입한 작품들 가운데에는 칸딘스키의 그림 150여 점이 있었다.

재단의 컬렉션을 기반으로 솔로몬 구겐하임은 뮤지엄을 구상하였고 추상화 화가이자 컬렉터인 힐라 르베이(Hilla Rebay)를 만나게 된다. 그리고 그녀의 모던 아트에 대한 취향을 매우 신뢰한 구겐하임은 르베이에게 초대 관장을 맡겼다. 힐라 본 르베이는 뮤지엄 컬렉션을 전적으로 '추상'에 맞춰 구성하고 전시하였고, 때문에 유럽 추상회화가 구겐하임 컬렉션의 기틀이 되었다.

구겐하임 재단은 이후 폴 클레, 마르크 샤갈, 호안 미로 등을 포함하여 독일 사실주의와 표현주의 작품 730여 점을 1948년에 구입하였고, 새로운 관장 제임스 존슨 스위니가 폴 세잔의 그림과 알렉산더 칼더, 알베르토 자코메티 등의 조각을 사면서 현재 구겐하임의 영구 컬렉션을 이루게 되었다.

제약으로부터의
탈피

오스트리아 표현주의
빈 분리파

표현주의가 물오른 20세기 초반 오스트리아 빈(Wien)도 빼놓을 수 없다. 오랜 기간 유럽을 지배했던 합스부르크 제국의 수도였던 빈은 세기말이 되면서 쾌락적이고 탐미적인 것을 추구하는 풍토가 만연했다. 또한 빈은 지그문트 프로이트가 살았던 도시로 같은 시대에 신경증과 무의식을 연구하며 글을 쓰고 지냈던 곳이다. 즉 배경으로 말하면 문명화된 사회에 부과된 제약들로부터 벗어나 예술적인 자유를 추구한 환경이었다. 이러한 분위기 가운데 분리, 탈퇴라는 뜻의 빈 제세시온(Wiener Secession), 빈 분리파가 탄생했다. 예술가들은 "시대마다 그 나름의 예술을, 그 예술에는 자유를"이라는 표어를 내세워 오스트리아 미술가협회를 탈퇴하고 권위적인 아카데미 미술에 도전했다. 구스타브 클림트, 건축가 요제프 호프만 등이 바로 1897년에 세워진 빈 분리파의 초대 멤버이다.

■ 금빛 조각에 눌러 담은 격정, 구스타프 클림트 ■

빈 분리파의 리더였던 구스타프 클림트(Gustav Klimt, 1862~1918년)는
흔히 상징주의 작가로 기록되곤 하지만 오스트리아 표현주의가 자
리를 잡을 수 있게 일찍이 주요한 역할을 했던 작가이다. 빈 외곽인
바움가르텐에서 출생한 클림트는 남동생 에른스트와 함께 빈 응용
미술학교를 다녔다. 졸업 후 구스타브와 에른스트 클림트는 동료
화가인 프란츠 마츄(Franz Matsch)와 함께 아티스트 컴퍼니를 차렸
다. 이들은 작품 스타일에 있어 차이가 없게 작업할 것을 상호 동의
하였고, 작업을 끝나지 못했을 때에는 서로 맡아주는 체계의 작품
제작소였다. 이들은 오스트리아뿐만 아니라 독일, 스위스, 발칸 지
역까지 작품 의뢰를 받았다. 특히 빈 대학에 있는 그레이트 홀의 천
정화를 주문받았는데 그때는 동생 에른스트가 죽고 난 뒤라 프란
츠 마츄와 둘이 진행했다. 클림트는 철학, 의학 그리고 법학을 주제
로, 마츄는 신학과 중앙의 그림을 맡았다. 이후 빈 분리파를 설립한
1897년, 클림트는 첫 번째 회장으로 활동하였고 전시 프로그램을
1905년까지 책임지게 된다. 일곱 번째 전시가 열린 1900년에 완성
하지 않은 작품 〈철학〉을 발표했는데, 엄청난 수의 관객이 보러왔
고 동시에 스캔들도 만들어 내었다. 여든일곱 명의 교수들이 이 그
림은 대학 건물에 설치되어서는 안 된다는 서명을 한 것이다. 클림
트의 상징주의는 모호한데다가 주제가 지적인 범위를 벗어났다는
이유였다. 쉽게 말해 교육기관인데 나체가 너무 많아서 거부당하
였다.

　클림트는 더 이상 공공 작품을 하지 않고, 분리파도 떠나면서 자

신만의 작업 스타일을 구축하였다. 그는 베니스와 라벤나를 여행하면서 산비탈레 성당의 초기 비잔틴 모자이크를 감상하게 된다. 그곳에서의 인상은 오래 남아서 클림트에게 있어 흔히 '골든 스타일'이라 불리는 작업형식을 만들어 주게 되었다. 이러한 작업을 통한 작품들은 전체적인 화면이 기하학이나 꽃무늬로 장식되어 있고 금박을 사용했다. 그래서 그림의 느낌이 마치 현대화된 이콘화 같다. 가장 잘 알려진 그의 작품 〈키스〉는 팔과 얼굴의 사실적 묘사와 추상적인 모자이크 패턴을 혼합한 그림이다.[14] 빛나는 색감은 비잔틴과 동방의 예술적 전통에서 가져왔다. 남자는 직선으로 된 무늬에 싸여져 있는 반면, 여자는 곡선과 원형으로 된 옷을 입고 있다. 신체를 그렸지만 몸이 드러나 있기보다는 장식적인 패턴으로 인해 평면적인 느낌이다. 그리고 좀 더 진한 금색의 바탕부분은 무늬가 많은 인물과 대조적으로 넓고 고요해서 마치 키스의 영원성을 뜻하는 듯하다.

같은 시기에 그린 〈아델레 블로흐-바우어의 초상 I〉은 클림트의 골든 스타일의 절정을 보여주는 작품이다.[15] 그림의 여인은 금색의 드레스를 입고 배경도 온통 금색이다. 모델은 부유한 유대인 기업가 페르디난트 블로흐-바우어의 부인인 아델레(Adele Bloch-Bauer)인데 이 부부는 클림트 작품을 다수 구매했던 컬렉터였다. 아델레 블로흐-바우어의 초상은 클림트의 그림 가운데 가장 공이 많이 들어간 작품이다. 클림트는 이 그림을 의뢰받았을 때 백 장 넘는 스케치를 했고, 제작과정도 금박과 은박을 정교하게 적용하였다. 그림의 프레임은 건축가 요제프 호프만이 해주었다. 아델레의 초상은 몇

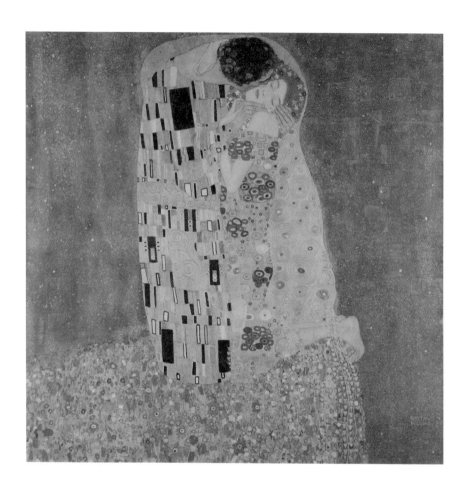

14 ———
구스타프 클림트, 키스, 1907~1908년, 벨베데레 갤러리, 빈 이 작품은 포스터 등 상업적으로
복제가 많이 되어 직사각의 형태로 알지만 원작은 완전한 정사각형이다. 눈을 감은 채 키스를
받아들이는 여인의 얼굴이라든지 목을 잡은 남자 손의 강도는 감정 묘사의 섬세함을 보여준다.

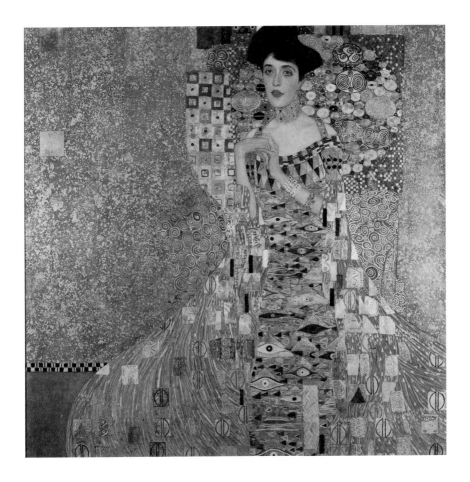

15 ――――
구스타프 클림트, 아델레 블로흐-바우어의 초상 I, 1907년, 노이에 갤러리, 뉴욕 작품의 유명세
만큼 소유권과 소장위치를 둘러싼 이야기들도 매우 유명하다. 이 작품은 1941년 나치에 의해 몰
수당했다가 되찾아 빈에 있는 벨베데레 갤러리에서 전시되었다. 하지만 이후 그림의 원래 상속
자인 미국에 살고 있던 블로흐-바우어의 조카에게 2006년에 반환되었고, 로널드 로더에게 팔려
현재 뉴욕 노이에 갤러리에 전시되어 있다. 작품이 오스트리아에서 미국으로 넘어오는 그 과정
이 미국 연방대법원을 동원한 대단한 법정 싸움이라 8년이 걸렸고 언론에도 주목을 많이 받았으
며 영화로까지 만들어진 바 있다.

년 뒤에 오일 페인팅으로 또 그려졌는데 같은 대상으로 몸 전체가 화면에 들어가게 두 번 그린 유일한 작품이다. 클림트 작품의 많은 수가 빈의 벨베데레 갤러리에 있지만 공교롭게도 두 점의 아델레 블로흐-바우어 초상은 모두 뉴욕에 있다. 먼저 그린 작품은 노이에 갤러리에, 1912년에 그린 두 번째 초상은 모마에서 전시되어 있다.

■ 강렬했던 삶의 흔적, 에곤 실레 ■

클림트의 후원과 멘토링을 받았던 젊은 작가, 에곤 실레(Egon Schiele, 1890~1918년)도 오스트리아 표현주의 화가이다. 실레는 클림트를 1907년에 만나 초기에는 그의 영향을 받았다. 그래서 실레의 초기 그림은 약간 호화스러운 가운데 추상도 곁들여 있었다. 하지만 1910년부터는 장식적인 형식을 버리고 자신만의 구분되는 스타일로 그림을 그리기 시작하였다. 그가 그린 신체들은 드라마틱하고 노골적인 포즈가 특징이다. 자신을 그린 〈앉아 있는 남자누드〉를 보면 왜곡된 신체상이 묘사되어 있다.[16] 손과 발은 잘려나간 듯 보이지 않고 하얀색을 바탕으로 신체가 대각선으로 떠있듯이 그려져 있다. 혁신적일 정도로 표현적이다. 신체를 가지고 감정을 풍부하게 표현했던 이전 예술작품은 보통 남성적이고 영웅적이었다. 하지만 실레의 신체는 야위고 쇠약해 보이며 섬세하다. 눈과 유두, 음부는 붉은 색이고 신체 부위 간의 긴장감이 돈다. 진정으로, 회화의 주제가 종교도 아니고 역사적 인물도 아닌 매우 주관적 입장에서의 자기 자신이 되었음을 볼 수 있다.

실레는 그의 어머니 고향인 크루마우(Krumau)로 이사해서 그의

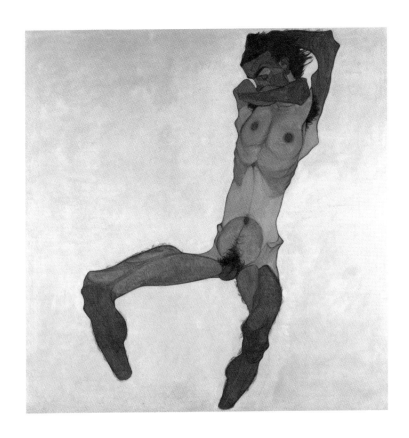

16 ——
에곤 실레, 앉아 있는 남자누드, 1910년, 레오폴드 뮤지엄, 빈 이 작품은 실레가 클림트나 빈 분리파의 영향을 벗어나기 시작했을 무렵의 그림이다. 알몸 그대로 고문을 받은 듯한 신체만이 화면에 남겨져 있다. 그의 일그러진 몸은 모더니티의 고통스런 진실을 드러내주고 있다. 실레는 내적인 감정과 진실된 얼굴을 보여주기 위해서는 있는 그대로의 표면을 보여줘야 한다고 믿었던 것이다.

17 ——
에곤 실레, 꽈리가 있는 자화상, 1912년, 레오폴드 뮤지엄, 빈

모델, 발레리 노이질과 함께 지내며 왕성하게 작품을 만들어 냈다. 작은 마을이었던 크루마우는 그에게 몇 년간 중요한 주제가 되어 주었다. 인물 작품이 대부분인 실레의 작업 세계에서 풍경도 가끔 있는데, 집들이 빼곡히 붙어있는 그의 풍경화들은 바로 이곳 크루마우를 그린 것이다. 물론 인물 드로잉도 많이 그려서 작품 활동은 생산적이었지만, 그림을 위해 모델들을 쓰는 방식 때문에 마을 사람들의 비난으로 이곳을 떠나게 된다. 동네 주민들은 실레의 라이프 스타일, 그리고 실레의 스튜디오에 어린 여자아이들이 드나들며 누드로 포즈를 취했던 사실을 문제 삼았다. 그렇게 옮겨간 노이렝바흐(Neulengbach)에서도 실레는 비슷한 이유로 체포되고 수감되었다. 이후 작품에서는 에로틱한 요소가 많이 줄어든다. 전쟁이 났을 때도 로마, 브뤼셀, 파리 등 유럽 여러 지역에 걸쳐 작품을 보내며 전시를 가졌다.

실레의 수많은 자화상 가운데 〈꽈리가 있는 자화상〉은 가장 많이 언급되는 작품이다.[17] 전시를 활발하게 할 시기에 그려진 작품으로 그림 속에서의 작가는 정면을 응시하고 있다. 인물의 느낌이나 그림의 표현 모두 자신감 있게 묘사되어 있다. 실레는 인물을 이상화하지 않고 흉터가 있는 듯 선들을 많이 쓰는 것이 특징인데, 이 자화상에서는 그래도 다른 초상에 비해 왜곡이 적은 편이다.

그가 스물다섯이 된 1915년, 에디트 하름스와 결혼하고 며칠 후 군대에 징집되었지만 전쟁 중에도 전시에 계속 참여하였다. 하지만 당시 돌던 스페인 독감을 이겨내지 못하고 부인이 죽고 난 삼일 뒤에 실레도 스물여덟 나이에 세상을 떠난다. 짧은 생애 동안 삼천여

점의 드로잉을 남길 만큼 왕성했던 그는 데생력 또한, 누구와 견주기 어려운 독보적인 오스트리아의 표현주의자였다.

■ 초상에 고통과 불안을 담았던 오스카 코코슈카 ■

에곤 실레와 같은 시기에 태어나 활동한 오스트리아 표현주의 작가로 오스카 코코슈카(Oska Kokoschka, 1886~1980년)가 있다. 코코슈카도 실레처럼 초상화에 고통과 불안을 드러내는 드라마틱한 그림을 그렸다. 그는 화가일 뿐만 아니라 포스터와 책 등 그래픽 디자인 일도 했으며 활발한 시인이자 극작가였다. 이십 대에는 주로 연극 극본을 쓰고 책을 출간하다가 1909년, 빈에서 열린 인터내셔널 아트쇼에 참여하였는데 그의 그림은 상당한 호평을 받았다. 그때 코코슈카의 작품을 관심 있게 본 건축가 아돌프 루스(Adolf Loos)는 그에게 디자인 일은 그만하고 그림에 집중할 것을 설득하였다. 그렇게 해서 그리게 된 1909년에서 1914년 사이 그의 초기 초상화는 오스트리아 표현주의의 절정을 보여준다. 폴 클레와 프란츠 마크 같은 작가들이 전시했던 스투럼 갤러리에서 코코슈카도 작품을 계속해서 발표했다.

폭풍 같은 배경을 두고 인물이 처참한 모습으로 누워있는 〈죄를 범한 기사〉는 코코슈카 자신을 그린 작품이다.[18] 중세 갑옷을 입고 괴로워하는 기사는 뜨거운 사랑을 했지만 변질된 연인과의 관계, 그리고 그 사이에서 태어나지도 못하고 죽은 아기로 인해 고통 받는 모습이다. 코코슈카가 사랑했던 여인은 오스트리아의 유명한 작곡가 구스타프 말러의 부인이었던 알마 말러이다. 빈에서 온갖 예

18 ———
오스카 코코슈카, 죄를 범한 기사, 1914~1915년, 구겐하임 뮤지엄, 뉴욕 그림 윗부분의 사람 얼굴의 새는 또 다른 그의 자화상으로 해석될 수 있고, 스핑크스 여자는 알마 말러의 대역물이다. 불길한 기운이 감도는 하늘에는 "E S"가 쓰여 있다. 이는 '나의 하나님, 나의 하나님 어찌하여 나를 버리셨나이까'라는 뜻이다. 코코슈카는 자신을 기사 또는 순례자로 묘사하면서 자신의 내적 상황을 표현했다.

술가, 음악가, 문인들이 드나들었던 살롱에서 인기가 많았던 그녀는 후에 바우하우스를 설립한 건축가 발터 그로피우스의 부인이 되기도 한다. 두 결혼 사이에 그녀를 만났던 코코슈카는 사랑이 결실을 맺지 못하는 것에 대해 좌절이 컸고, 일방적인 감정은 집착으로 변했다. 그래서 희생자 같이 묘사한 인물 형상이나 몰아치는 붓질은 코코슈카의 정신적 불안정함을 그대로 보여준다.

코코슈카는 여러 지역으로 망명하며 작업 생애를 오래 이어갔다. 빈을 떠나 체코 프라하로 옮기고, 프라하에서 런던, 런던에서 스위스 몽트뢰(Montreux)까지 정말 많은 도시들로 옮겨 다녔다. 세계 2차 대전 동안 런던에서의 코코슈카는 재정적으로 너무나 어려워

19 ———
오스카 코코슈카, 프로메테우스, 1950년, 코톨드갤러리, 런던 오스트리아인 미술사학자이자 컬
렉터인 안톤 세일런(Count Antoine Seilern) 백작의 주문으로 그려진 세 패널로 이루어진 작품이다.
〈프로메테우스〉 작품의 중앙 패널은 네 명의 말을 탄 기사가 새하얗게 밝은 비어 있는 공간으로
가고 있는 아포칼립스 장면을 그렸고, 왼쪽 패널에는 하데스로부터 탈출하는 페르세포네, 그리고
이를 보고 있는 풍요의 여신 데메테르를 그렸다. 코코슈카는 하데스에 자신의 모습을 그려 넣었
다. 오른쪽 패널은 체인에 묶여서 독수리로부터 쪼임을 당하는 프로메테우스의 징벌을 묘사했다.
코코슈카는 신화나 전설을 조합해서 과학과 기술에 집착하는 현대사회에 경고하고자 했다.

오일 페인팅 대신 수채화로 작업을 할 수밖에 없었다. 이 시기에는 전쟁을 반대하는 정서가 작품 전반에 깔려 있다. 전쟁이 끝나갈 무렵, 그는 시대를 이끄는 아티스트로서의 포지션을 회복하고 유럽과 미국에서 중요한 전시들을 개최했다. 경제적으로도 안정이 되었던 1950년에는 대규모 프로젝트를 의뢰받게 되었다. 그것은 신화를 주제로 한 〈프로메테우스〉인데 코코슈카는 이 삼면화를 자신이 그린 그림 중 가장 중요한 작품으로 여겼다.[19] 실제로 표현주의적 종교화로 느껴지는 대작이다. 그는 스스로를 예술적 양식에 대항하는 아티스트로 여겼지만, 여기서는 유럽회화의 전통을 따르듯 루벤스나 티에폴로와 같은 바로크 대가들과 견주는 방식으로 작업을 했다. 글을 쓰는 것과 그림 그리는 것 모두 왕성했던 코코슈카는 아흔 살이 넘도록 표현주의의 전형이자 이후 신표현주의에서 표현하는 요소들을 제공해주는 작가가 되었다.

20세기 전후 표현주의 양식이 시작되었다. 표현주의는 작가의 자유로운 표현과 개인성을 나타내는 포괄적인 미술 사조를 의미한다.

표현주의의 등장

20세기 전후

유럽에서 동시다발적으로 발전한 표현주의 미술의 초기 작가로는 노르웨이의 뭉크, 벨기에의 앙소르가 있다. 그들은 대범한 색감과 형태의 왜곡을 특징적으로 표현했다.

뭉크, 〈절규〉(좌), 〈마돈나〉(우)

다리파와 청기사파

20세기 초반

독일에서는 표현주의를 주도한 그룹이 있었다. 바로 다리파와 청기사파이다. 다리파는 거친 색감과 형태로 독일의 감성을 표현했으며, 푸른색과 말을 좋아했던 청기사파는 선과 색이라는 요소 표현을 통해 사람들의 감정을 이끌어 냈다.

키르히너, 〈군인 복장의 자화상〉(좌)
칸딘스키, 〈즉흥 28〉(우)

오스트리아 표현주의

20세기 초반

오스트리아에서는 권위적인 아카데미 미술에 도전한 빈 분리파가 20세기 초반에 생겨났다. 이 시기 대표적인 오스트리아 작가로는 구스타프 클림트, 에곤 실레, 오스카 코코슈카가 있다.

05

대범한 예술이
나타나다

포비즘, 큐비즘

즉흥적이고
대범한 묘사

포비즘

20세기 초반

20세기로 막 넘어갈 때, 독일에는 다리파와 청기사파 등 표현주의 그룹이 등장했다면 프랑스 파리에서는 인상주의, 그리고 보이는 그대로 그린다는 개념이나 양식들을 모두 깨고자 했던 화가들의 움직임이 있었다. 이때 발생한 이러한 아방가르드 운동의 중심에는 포비즘이 있다. 그들은 즉흥적이고 대상에 대한 반응이 매우 대범했는데, 묘사와 재현으로부터 색을 분리했다는 점은 모던 아트의 역사에서 포비즘이 가장 크게 공헌한 부분이라 할 수 있다. 포비즘은 캔버스에서 색이라는 독립된 요소로 분위기와 구조를 만들 수 있다는 것을 보여주었으며, 무엇보다도 '개인의 표현'이기 때문에 이론이나 주제보다 작가가 대상으로부터 느끼는 경험과 직관이 더 중요하게 작용함을 보여주었다.

포비즘은 1905년 파리의 살롱 도톤느에 앙리 마티스와 앙드레 드랭, 모리스 드 블라맹크 등의 작품이 전시되었을 때 이를 본 평론가 루이 복셀(Louis Vauxcelles)이 전시 리뷰에 '야수들(Les Fauves)'이라는 표현을 쓰면서 이들 작가들과 화풍을 부르는 용어가 되었다. 이 화가들은

그림에 부자연스러운 느낌을 주거나 현실적이지 않은 강렬한 색을 주로 썼다. 이들 야수그룹은 자연에 대한 접근이 비슷한 화가들끼리 모인 그룹으로, 뚜렷한 프로그램이 있는 것은 아니었다. 그들의 리더인 마티스도 포비즘 형식으로 자리 잡기 전에는 고흐, 고갱과 같은 스타일을 수없이 실험하였다. 그의 실험과 반복은 전통적인 3차원의 공간을 부정하고 대신 색과 면의 움직임에 의해 규정되는 공간을 추구하게 되었다.

■ 한 지붕 아래 두 사람, 드랭과 블라맹크 ■

앙드레 드랭(André Derain, 1880~1954년)과 모리스 드 블라맹크(Maurice de Vlaminck, 1876~1958년)는 그 당시 파리 외곽의 샤토(Chatou) 지역에서 스튜디오를 같이 쓰면서 작업했는데, 진한 색채를 사용하는 그림 스타일도 공통적으로 나누었다. 1905년 마티스가 그들의 스튜디오를 방문했을 때 그는 블라맹크 작품의 순수하고 강렬한 색에 큰 인상을 받게 된다. 블라맹크는 타고난 야수 작가라고 불릴 정도로 원색의 물감을 튜브에서 짜내 그대로 두텁게 바르는 것으로 유명했다. 블라맹크의 작품 〈샤토의 센 강〉은 포비즘의 대표작이다.[1] 섬의 한 지점에서 건너편 오렌지색 지붕의 집들이 보이는 샤토마을을 바라본 전경을 그려낸 작품이다.

한편 앙드레 드랭도 강가를 그려냈다. 런던을 배경으로 한 〈차링 크로스 브리지〉는 산업화로 인한 번잡함과 맑지 않은 대기를 강렬한 색과 거친 붓질로 그려낸 작품이다.[2] 드랭의 작업은 충동적인 블

1 ——
모리스 드 블라맹크, 샤토의 센 강, 1906년, 메트로폴리탄 뮤지엄, 뉴욕 샤토에서 드랭과 같이
그림 그리고 전시도 마티스와 함께 할 시기에 그린 작품이다. 블라맹크는 반 고흐의 생기가 있는
색에 많은 감동을 받아 그도 유사한 방식으로 붓질을 시도했고, 세잔으로부터도 영향을 받았다.

2 ———
앙드레 드랭, 차링 크로스 브리지, 1906년, 내셔널 갤러리, 워싱턴 D.C 드랭은 런던에 방문하여 모네가 바로 몇 년 전에 그렸던 주제로 그렸다. 국회의사당과 빅벤을 배경으로 차링 크로스 다리의 붉은색 X자가 도드라진다.

라맹크와 통제하며 그리는 마티스의 중간 스타일로 여겨지곤 한다.

■ 포비즘의 선구자 앙리 마티스 ■

앙리 마티스(Henri Matisse, 1869~1954년)는 변호사가 되기 위해 공부를 하다가 스무한 살에 미술에 관심을 가지고 그림을 그리기 시작한다. 그는 파리로 옮겨 전통적인 아카데미 미술의 길을 걸으며 에콜 데 보자르에서 구스타브 모로에게 배웠다. 마티스의 초기 작품은 1895년에 전시되었는데 그때는 신고전주의, 사실주의부터 인상주의 미술을 답습하고 실험할 시기였기 때문에 마티스의 그림은 전통적인 방식으로 그려졌다. 그보다 앞선 세대의 화가들 중에는 특히 점묘법을 썼던 작가들에게 많은 영향을 받아, 마티스의 초기 작품에는 쇠라나 시냐크 방식과 유사한 〈럭셔리, 평온 그리고 관능미〉 작품도 있다.[3]

마티스의 그림은, 이후 앙드레 드랭과 지중해안의 콜리우르에서 휴가를 보내며 그린 그림부터 포비즘의 특성이 나타나기 시작한다. 밝은 색의 붓 터치가 형태를 이루고, 얇고 두터운 물감 층이 다양하게 적용되었다. 포비즘 양식의 기간은 짧았지만 마티스는 〈초록색 줄(마티스 부인의 초상)〉, 〈삶의 행복〉 등 포비즘을 대표하는 중요한 작품을 남겼다. 마티스의 포비즘 작품으로 가장 널리 알려진 〈삶의 행복〉은 대상을 바라보는 작가의 주관적 감각에 충실한 대표적인 예이다.[4] 전원을 배경으로 한 이전 시대의 회화처럼 풍경을 즐기는 모습이지만, 대상의 고유색을 탈피하고 뚜렷한 곡선을 사용하면서 마티스가 느끼는 대로 인물과 자연을 묘사하였다. 여기서 누드

3 ——
앙리 마티스, 럭셔리, 평온 그리고 관능미, 1904년, 오르세 미술관, 파리 점묘법을 사용한 신인
상주의 회화 형식으로 판타지와 레저를 주제로 그린 그림이다. 마티스만의 포비즘 스타일이 나
오기 전, 그가 받은 미술교육에 근거한 첫 번째 작품이다. 샤를 보들레르의 시 「여행으로의 초대」
에서 마지막 구절을 작품의 제목으로 취했다. 폴 시냐크, 앙리 에드몽드 크로스와 함께 남동부
프랑스 지중해 해안에 있는 생 트로페에서 그린 것으로 1905년 앙데팡당 전시에서 전시되었다.

인물들은 춤추거나 음악을 연주하거나 껴안고 있는 등 행위가 관
능적이다. 전통적 의미에서의 명암은 없고 보색을 사용하여 시각적
대비를 주고 있다. 중앙에 손을 둘러 잡고 있는 무리의 모습에서 우
리는 마티스가 〈삶의 행복〉에서 보이는 이 구도를 이후 자신의 작
품 〈댄스〉의 모티프로 썼다는 것을 알 수 있다.

마티스는 1909년, 부유한 러시아 사업가 세르게이 슈추킨으로부
터 작품을 의뢰받는데, 모스크바에 있는 그의 맨션을 위해 그린 세

4 ──────
앙리 마티스, 삶의 행복, 1906년, 반스 파운데이션, 필라델피아 독립된 각기의 형태들을 모아
한 화면에 배치하여 완성한 이 작품은 가로가 2미터가 넘는 큰 사이즈이다. 포즈들은 장 앙투안
바토, 니콜라 푸생 등 여러 작품에서 참조된 것으로 얘기되지만 세잔의 〈목욕하는 사람들〉이 가
장 많이 언급되고 있다.

앙리 마티스, 댄스, 1909년, 모마, 뉴욕 다섯 명의 인물은 초록색과 파란색으로 나누어진 바탕
에 떠있듯 손을 잡고 있다. 앞에 두 사람은 손을 놓쳤는데 뒤에 있는 사람 다리에 살 색깔이 겹
치면서 둥근 원을 방해하지 않는 느낌을 준다.

점 중 하나가 바로 〈댄스〉이다.[5] 포비즘 초기 작품들의 한 부분처럼 이 그림의 인물 현상도 밝고 즐겁게 묘사되어 있다. 두 버전이 존재하는 〈댄스〉는 마티스의 절정기 작품으로 여겨지는데, 넬슨 록펠러가 이 작품을 모마에 기부하면서 먼저 그려진 작품이 뉴욕에 있고, 인물이 더 붉게 그려진 두 번째 그림은 상트페테르부르크의 에르미따쥬 미술관에 있다.

마티스가 그린 자신의 작업실 〈붉은 스튜디오〉도 물리적으로 재현된 방의 모습은 아니지만 작품들과 소지품 등으로 마티스의 공간임을 알려준다.[6] 화면은 완전히 진한 붉은색으로 뒤덮여 있고 공간감은 무시되었다. 그래도 선들을 통해 방이라는 공간과 가구들을 표현하고 있다. 방의 모서리나 테이블로 공간을 알려주는 힌트를 남겨서 오른편의 의자도 직각의 모양을 띠고 있다. 하지만 이렇게 수평과 수직의 선들이 있더라도 형태들이 모두 시각적 법칙에는 벗어나 있다. 사실 공간을 완전히 무너뜨리고 해체하는 것 자체가 마티스의 의도는 아니었는데, 그는 자신이 만든 공간을 관람자가 의식적으로 알아볼 수 있을 정도로만 분리하는 것에 관심이 있었던 것이다.

마티스는 이젤에서 그리는 페인팅 외에도 에칭, 브론즈 조각, 일러스트 책까지 제작하였다. 그 가운데 그가 진행한 큰 프로젝트로는 1951년 프랑스 남부 방스(Vence)에 있는 로사리 채플(Chapelle du Rosaire)의 장식이었다. 여기서 마티스는 스테인드글라스 창문부터 가구와 벽장식에 이르기까지 모든 것을 총괄하였다. 병으로 인해 신체적으로 여의치 못했던 말년에도 색칠된 종이를 가위로 잘라

6 ——
앙리 마티스, 붉은 스튜디오, 1911년, 모마, 뉴욕 그림에서의 방은 색과 선으로만 구조가 만들어
졌다. 지극히 개인적이고 상념적인 공간이다. 붉은색에 흰 선들이 그어진 듯 보이지만 사실 빨간
물감 아래에 있다. 즉 캔버스 표면을 남겨두고 붉은색을 칠했고 선을 남겨두면서 그 선이 형태의
윤곽이 되도록 만든 것이다.

만든 컷-아웃(Cut-outs) 작품들을 활용해 끊임없이 소재와 표현 방식을 연구하였다.

1908년에 이르러 자연을 구조적으로 바라본 화가 폴 세잔의 관점이 다시 주목받으면서 포비즘에 대한 거부감이 생겼고 큐비즘의 논리를 선호하는 분위기가 형성되었다. 포비즘 화가들은 뿔뿔이 흩어져 브라크는 큐비즘 화가가 되었고, 블라밍크는 농장으로 가서 전통적 방식으로 풍경을 그렸다. 짧은 기간 존재했던 양식이지만 포비즘은 독일의 표현주의 화가들에게 영향을 주었으며 그로 인해 오늘날 포비즘과 독일 표현주의는 여러 방면에서 비교되고 있다. 두 양식 모두 즉흥적인 붓질과 밝고 강렬한 색이 특징인 데다가 19세기 후반이라는 시대적 원천을 같이 나누고 있기 때문이다. 차이가 있다면 프랑스 화가들은 그림의 형식에 중점을 두었고, 독일 표현주의 작가들은 그림의 대상에 감정적인 개입이 더 많았다.

세상을 평면으로 변환하다

큐비즘

●

프랑스에서는 포비즘 이후 큐비즘이 시작된다. 세잔이 죽은 뒤 일 년 후인 1907년, 파블로 피카소와 조르주 브라크는 살롱 도톤느에서 열린 이 대가의 회고전에 방문하게 된다. 세잔의 간결하면서 힘 있는 형태들은 피카소와 브라크에게 강한 인상을 가져다주었고, 그 시점부터 삼 년 동안 그들은 작업을 통해 다양한 실험들을 밀어붙이기 시작하였다. 피카소는 〈아비뇽의 여인들〉로 세상을 놀라게 했고 브라크는 피라미드와 큐브로 된 풍경들을 그렸다. 브라크의 에스타크(L'Estaque) 풍경 그림을 본 평론가 루이 복셀은 세상이 기하학적 선들과 큐브로 간결해졌다는 표현을 썼는데, 그것이 브라크와 피카소가 공식적으로 큐비스트라고 불리는 시작이 되었다. 그들은 처음에는 구상적인 이미지를 가지고 탐구했다. 즉, 기하학적으로 형태를 만들어도 사람이든 사물이든 여전히 알아볼 수 있는 그림을 그렸다. 큐비즘적 스타일로 그림을 그리는 화가들이 같은 시기 여럿 존재했지만, 피카소와 브라크가 개념적으로는 가장 치열하게 접근했다.

■ 혁명적 표현의 시작, 조르주 브라크 ■

큐비즘 양식의 태생을 제대로 알려면 조르주 브라크(Georges Braque,
1882~1963년)를 봐야 한다. 브라크는 1908년 여름 동안 포비즘적 색
깔을 한껏 사용했던 작가였는데, 색감과 더불어 세잔이 천착했던
구조적인 이슈들을 탐구하고 있었다. 브라크는 기록하기를, "세잔
의 작업은 단순한 영향을 넘어 일종의 초대와 같은 것이었다. 세잔
은 이론적이고 기계화된 관점을 깨어버린 최초의 화가이다."라고
했다. 마치 과학자처럼 큐비즘을 연구했던 브라크는 세잔이 말년에
계속해서 그렸던 생 빅토르를 본으로 삼아, 프랑스 남부에 있는 마
을인 에스타크를 그렸다. 그의 작품 〈에스타크의 집〉들을 보면 대
상이 얼마나 단순화되었는지 알 수 있다.[7, 8] 브라크의 풍경도 세잔
의 그림처럼 형태들이 납작하지만, 큐브모양의 집이 화면에 가득해
서 추상에 더 가깝다.

 브라크가 파리에 돌아왔을 때, 피카소는 브라크 작품을 거의 조
사하듯 열정적으로 관찰했다. 1908년에서 세계대전이 시작된 1914
년 사이 브라크와 피카소는 몽마르트르 지역에 살면서 작업을 가
깝게 했는데, 그 둘의 그림은 너무나 비슷해서 누구의 작품인지 구
분이 안 될 정도였다. 서로의 스튜디오를 방문하며 매일 같이 아이
디어를 나누고 상대방에게 자극이 되어주던 시기, 그 둘의 교류 패
턴은 대략 피카소에게 이로운 경향이었다. 혁신적이고 새로운 아이
디어가 소개되면 늘 브라크가 그 가치를 알아보았다. 그런데 아이
디어의 가능성을 확대하여 완전히 활용했던 이는 피카소였다.

 1910년경에 이르러 원숙해진 큐비즘은 구체적인 시스템도 화면

7 ————
조르주 브라크, 에스타크의 집, 1908년, 릴 메트로폴 뮤지엄, 빌뇌브다스크

8 ——
조르주 브라크, 에스타크의 집, 1908년, 쿤스트뮤지엄 베른, 베른 에스타크는 프랑스 남부 마르
세유 지역에 있는 작은 어촌이다. 브라크는 자연과 건물을 한데 조합하고 디테일은 없애면서 추
상에 가깝게 그렸다. 갈색과 초록색 그리고 회색의 제한된 색감 역시 세잔으로부터 온 영향이다.

9 ———
조르주 브라크, 포르투갈 사람, 1911년, 쿤스트뮤지엄 바젤, 바젤 왼쪽 상단에 스텐실로 찍힌 문자와 숫자는 내용을 위한 것이 아니라 다분히 구성적인 요소로 넣었다. 화면과는 맥락이 없는 요소를 첨가함으로 캔버스는 단순히 물질의 표현이라는 것을 보여준 것이다. 이는 20세기 모더니즘 회화에 걸쳐 계속해서 다뤄지는 논점이다.

에 갖추었다. 갈색과 회색톤, 기하학적 형태로 이루어진 이 시기의 그림을 분석적 큐비즘(Analytical Cubism)이라 한다. 시각적으로 분석하고 표현한 큐비즘 회화는 일반 관람객들에게는 심오하고 어려웠다. 아름답다고 여겨지거나 이해되도록 만든 미학적 장치를 모두 없애버린 회화였기 때문이다.

분석적 큐비즘을 이해하기 위해선 르네상스 시대에 그렸던 방식과 세잔이 정물화를 그렸던 방식의 차이를 알아야 한다. 이전에는 한 대상을 그리기 위해 주변 공간을 고려하여 단일 원근법으로 그렸다면, 19세기에 와서는 그 원근법이라는 것도 인식하는 대로 자유롭게 적용하였다. 가령 의자를 그린다고 치면, 여러 각도에서 본 형상대로 그릴 수 있는데 꼭 그리는 사람이 위아래 옆으로 움직이지 않더라도 자기가 아는 정보와 기억을 동원해서도 그렸던 것이다. 이는 브라크의 1911년 작품 〈포르투갈 사람〉에 잘 나타나 있다.[9] 여기서 모든 것들은 파편화되어 있다. 브라크는 기타를 연주하는 사람과 주변 배경을 잘게 조각내었다. 대상들을 작은 요소로 쪼개면서 단일한 형상을 다른 여러 시점에서 보았을 때의 형상으로 변형시킨 것이다.

■ 큐비즘의 천재 화가, 파블로 피카소 ■

큐비즘 양식이 진전되는 과정을 더 보기 전에 파블로 피카소(Pablo Picasso, 1881~1973년)의 1907년 작품 〈아비뇽의 여인들〉을 살펴보면,[10] 이 그림은 큐비즘의 태동을 알리는 그림으로 평해지나 그때까지 서구 회화 역사에서 이렇게 대범하고 관람객을 향해 공격적

10 ————

파블로 피카소, 아비뇽의 여인들, 1907년, 모마, 뉴욕 바르셀로나에 있는 매춘으로 유명한 거리 아비뇽의 여자들을 전통적 여성스러움이 아닌 야만적으로 묘사한 그림이다. 완성했을 당시 부정적인 반응이 커서 피카소는 스튜디오에 작품을 두었다가 1916년 살롱 당탱(Salon d'Antin)에서 첫 선을 보였다. 가장 왼쪽에 있는 인물은 측면으로 포즈를 취하고 있는데, 눈은 옆으로 긴 아몬드형이고 다리는 한 걸음 앞으로 디딘 것이 마치 이집트 미술 양식처럼 보인다. 실제로 피카소가 이베리아 반도에서 나온 아르카익 스타일의 조각상을 본지 얼마 되지 않았을 때라 당시의 영향이 있던 것으로 추측된다.

인 이미지는 없었다. 이 그림은 평면적이고 뾰족한 형상의 여인 다섯 명이 핑크빛 누드로 있는 작품이다. 높이가 2.5미터나 되는 캔버스 화면을 꽉 채우는 인물들은 갈색과 푸른색의 장막을 뒤로 앉거나 서 있는데 이들 중 세 명은 정면으로 응시하고 있다. 오른편 두 인물은 아프리카의 얼굴을 갖고 있다. 피카소는 같은 해에 파리의 민속박물관인 팔레 뒤 트로카데로를 방문하여 아프리칸 컬렉션을 감상하며 매우 특별한 오브제로 여겼고, 평상시에는 아프리칸 토속 장식품을 수집하기도 했다. 이러한 그의 관심과 탐구가 〈아비뇽의 여인들〉에 반영되었던 것이다.

자신이 받은 영감과 영향을 체화시켜 새로운 창작물을 만드는 것에 뛰어났던 그는, 〈아비뇽의 여인들〉도 여러 페인팅들을 참조하여 그렸다. 세잔의 〈목욕하는 사람들〉부터 엘 그레코의 〈성 요한의 계시〉까지 분석하였다고 전해진다. 게다가 천성적으로 경쟁심이 대단했던 피카소에게 이 작품은 마티스를 능가하고자 노력한 그의 결과물이라 할 수 있다. 앞서 살펴 본 마티스의 〈생의 기쁨〉은 컬렉터 남매인 레오 스타인과 거트루드 스타인이 완성되자마자 구매하여 자신의 살롱에 걸어놓았는데, 당시 아방가르드 문인과 예술가들이 자주 드나들었던 이 살롱에서 피카소 역시 마티스의 작품을 보게 되었던 것이다. 〈생의 기쁨〉은 스타인도 자랑스러워하는 자신의 컬렉션인데다가 그곳을 방문하여 보는 모든 사람들이 감탄하는 작품이었는데, 이십대의 젊은 피카소는 여기서 도전의식이 생겼다. 스페인에서 이민을 왔지만 파리에서 가장 혁신적인 아티스트라는 자리를 차지하고 싶어 했던 그는 이내 수백 장의 드로잉과 스케치

11 ——
파블로 피카소, 마 졸리, 1911~1912년, 모마, 뉴욕 음악과 악기에 대한 그림이다. 악기는 큐비
스트들에게 주전자나 유리병보다 더 복잡하면서 흥미로운 형태라 자주 쓰인 소재였다. 브라크는
아마추어 뮤지션이었으며, 그와 피카소 모두 작업실에 여러 종류의 악기가 있었다.

로 반년 간 준비하여 〈아비뇽의 여인들〉을 발표하게 되었다. 그래서 형식면에서 의도적으로 차별화한 부분이 있다. 마티스의 〈삶의 행복〉에서 보이는 우아한 곡선들은 뾰족하고 조각난 형태들의 인체들로 대체해서 그렸다.

〈마 졸리〉는 피카소의 분석적 큐비즘 작품의 잘 알려진 예로, 앞서 본 브라크의 〈포르투갈 사람〉과 매우 유사하다.[11] 두 사람은 같은 시기, 함께 작업했기에 구사하는 회화적 언어도 같았다. 남자가 기타를 연주하는 브라크의 그림처럼 피카소의 〈마 졸리〉도 연주자를 그리고 있다. 여자가 기타 또는 지터를 잡고 있고, 그림 맨 아래에는 문자로 작품 제목 Ma Jolie가 쓰여 있다. 이는 피카소가 그 당시 자기의 연인을 부르는 애칭이자(프랑스어로 '나의 예쁜 사람') 유명한 노래 제목이기도 했다. 중앙에는 주제가 되는 형상과 배경이 어느 정도 구분되고 작가도 그림에서 시각적 힌트를 제공한 것을 볼 수 있지만, 브라크 작품과 비교했을 때는 조금 더 추상적이다. 가운데 6개의 세로 선은 기타 줄을 그린 것이고 아래 높은음자리표도 보인다. 음악은 큐비즘을 위한 중요한 시금석 같은 역할을 했는데, 음악이 뚜렷한 정보를 주기보다 단지 어떠한 것을 연상시켜주는 추상적 언어인 것처럼, 비구상 미술도 구체적인 제시 없이 내적인 구조만으로 형성되기 때문이다. 분석적 큐비즘 회화에서 후기로 갈수록 보이는 모호한 공간과 불특정한 오브제들은 음악과 비슷한 점이 많다.

아프리카에 대한 연구와 분석적 큐비즘의 실험을 지나, 피카소의 화면은 조금 다른 양식을 보이기 시작했다. 알아볼 수 있는 형태

와 선명한 색감이 다시 살아났으며, 재료의 질감도 도드라지게 되었다. 신문을 잘라낸 조각, 담배 포장지, 티켓 등 일상 물건에서 스크랩한 재료들을 캔버스에 붙이면서 그린 작품들을 종합적 큐비즘(Synthetic Cubism)이라고 한다. 피카소의 파피에 콜레 기법이 자주 보였던 때가 이 시기이다. 파피에 콜레(Papier collé)는 종이 콜라주를 뜻하는 프랑스어로, 가위와 풀을 사용하여 그림을 그리는 기법이다. 피카소는 추상을 만드는 것 자체에 관심이 있던 것이 아니었기에 〈기타〉 작품에서처럼, 캔버스에서 오브제는 점차 더 명확해지고 문자도 더 등장하게 된다.[12] 와인 라벨, 잡지와 술집 이름들이 보이고 나중에 피카소는 우표도 그림에다 붙였다.

　피카소의 종합적 큐비즘 작품들은 주로 1912년에서 1915년에 제작되었지만 조금 더 지나 그려진 〈세 명의 뮤지션〉은 완성도가 높은 종합적 큐비즘의 예를 보여준다.[13] 이 작품은 피카소가 1921년 여름 동안 파리 근교인 퐁텐블로에서 지내며 그린 것으로, 피카소 자신과 두 친구들을 광대 캐릭터로 그렸다. 동물의 발 같은 너무 작은 손, 바닥면에 튀어 나온 개의 꼬리, 그리고 뒤편에 그림자만 있는 개 등 엉뚱한 디테일들이 퍼즐처럼 엮여 있는 종합적 큐비즘의 정수라 할 수 있다. 큐비즘 양식은 점차 체계화되어 갔는데 화가이면서 문학가, 이론가였던 알베르 글레이즈(Albert Gleizes)와 장 메챙제(Jean Metzinger)는 「큐비즘에 대하여(Du Cubisme)」이라는 책을 펴내어 이론적으로 정립하고, 큐비즘을 매우 지적인 예술 형태로 인식하게끔 만드는 데 큰 공헌을 하였다.[14, 15]

12 ——
파블로 피카소, 기타, 1913년, 모마, 뉴욕

13 ――――
파블로 피카소, 세 명의 뮤지션, 1921년, 모마, 뉴욕 클라리넷을 연주하고 있는 왼편의 흰 피에
로는 피카소의 오랜 친구 기욤 아폴리네르이고, 악보를 들고 있는 오른쪽의 수도사 같은 형상은
또 다른 친구인 막스 제이콥이다. 아폴리네르와 제이콥은 둘 다 시인이고 피카소가 가깝게 지낸
친구들이었는데 아폴리네르는 스페인 독감으로 1918년에 죽고 제이콥은 1921년에 수도원으로
들어갔다. 가운데에서 기타를 연주하는 오렌지 패턴의 할로퀸은 피카소 자신이다. 배경은 오랜
이태리 즉흥극인 코메디아 델라르테(Commedia dell'arte)를 박스형식으로 만들어 이들 세 캐릭터를
넣었다.

14 ─────

파블로 피카소, 우는 여자, 1937년, 테이트 갤러리, 런던 비슷한 시기에 그려진 피카소의 대작 〈게르니카〉와 같이 비극을 주제로 그려졌다. 직접적으로 스페인 내전을 묘사하지는 않았지만 인간이 겪는 고통과 슬픔을 여인을 통해 표현하였다. 눈물을 도드라지게 표현한 17세기 스페인 조각에서의 성모상(Mater Dolorosa)처럼, 그림 속 여인의 눈물은 오른쪽 귀까지 또렷하게 내려와 있다.

15 ———

파블로 피카소, 암염소, 1950년, 모마, 뉴욕 세계대전이 끝난 이후 피카소가 70대에 이르러 발로리스라는 곳에 있는 작업실에서 만든 작품이다. 작업실 주변은 철과 도자기 파편들로 널려 있었는데, 피카소는 버려진 재료들을 골라 동물신체의 일부분으로 활용하곤 했다. 암소의 늑골은 광주리로, 젖통은 두 개의 도자기 용기를 사용하여 브론즈로 완성하였다.

▶ 인물 더 보기

거트루드 스타인

미국인 소설가이자 시인, 거트루드 스타인(Gertrude Stein, 1874년~1946년)
은 파리에서 수많은 예술가와 문인들을 후원한 아트컬렉터였다. 그
녀는 컬렉터이자 비평가인 그녀의 오빠, 레오 스타인(Leo Stein)과 같이
미국에서 교육을 받고 파리로 이주했다. 1903년 파리의 뤽상부르 공
원 근처에 정착한 이래 자신의 거실을 그림들로 꾸미고, 여러 지식인
들이 드나들며 토론할 수 있는 살롱으로 만들었다. 피카소와 마티스
는 이곳에서 만나 서로 알게 되었고 다른 수많은 예술가들도 스타인
살롱을 통해 교류했다. 예술적 안목이 뛰어났던 스타인은 고갱, 세잔,
르누아르, 마티스, 피카소 등 그 당시는 경제적으로 넉넉하지 못했던
대가들의 작품들을 사들여 후원하였다. 스타인의 살롱을 드나들었던
시인과 소설가들 또한 모더니즘을 대표하는 문인들이다. 어니스트 헤
밍웨이, 윌리엄 포크너, F. 스콧 피츠제럴드, 싱클레어 루이스, 마크
트웨인 등 셀 수 없다. 그녀 스스로도 창작활동이 활발하였는데「세
인생(1909년)」,「부드러운 단추(1914년)」,「미국인의 형성(1925년)」 등의 소
설 작품을 썼다.

▲ 파블로 피카소, 거루투르드 스타인 초상화, 1905~1906년, 메트로폴리탄 뮤지
엄, 뉴욕

브라크와 피카소가 새로운 시각적 언어를 창조해냈지만 이는 이후 많은 작가들에 의해 받아들여지면서 새롭게 발전되었다. 로버트와 소니아 들로네, 후안 그리스, 알베르 글레이즈, 페르낭 레제 등이 그러한 이름들이다. 그 가운데 후안 그리스(Juan Gris, 1887~1927년)는 마드리드에서 엔지니어링을 공부했다가 1906년 파리로 옮겨와 피카소와 같은 동네에 살면서 큐비즘을 받아들였다. 조각난 것처럼 보이는 회화 스타일은 피카소나 브라크와 유사해 보이지만, 그리스는 자신만의 큐비즘 회화를 구사했던 작가였다. 상업적인 느낌의 일러스트가 화면에 가득했고 전체적으로 좀 더 깔끔했다. 다른 큐비스트들이 기존의 회화 양식을 파괴하는 것을 의식하고 그렸다면 그리스는 눈을 즐겁게 하는 것에 초점이 더 맞춰져 있었다. 그 스스로도 '나는 규칙을 고치는 감성을 더 선호한다.'라고 표현했다. 그의 구성은 항상 균형이 맞춰져 있고 색들이 매우 선명하다. 그리스도 종합적 큐비즘 시기의 작가들처럼 신문과 광고를 콜라주했는데, 그의 경우 그러한 광고지면들을 원래의 상태대로 잘 보존해서 쓰는 것이 특징적이었다.

 큐비스트들이 신문과 벽지로 콜라주 요소를 사용할 시기에 완성한 작품 〈체크무늬 식탁보가 있는 정물화〉를 보면, 흔히 식당에서 볼 수 있는 테이블 커버 위에 물건들이 쏟아져 내릴 듯하게 그렸다.[16] 커피 컵, 레드 와인병과 맥주병, 포도 한 송이, 세라믹 항아리, 컵받침들 그리고 신문이 있는데, 이전 해에 그렸던 〈꽃〉 그림에 대한 남성적인 보안이라 할 수 있다.[17] 작품을 보면 그가 태어난 나라

16 ——
후안 그리스, 체크무늬 식탁보가 있는 정물화, 1915년, 메트로폴리탄 뮤지엄, 뉴욕 후안 그리스
는 위장 이미지를 그리는 데 탁월한 작가였다. 이 그림도 테이블을 그린 것 같지만 여러 물체들
을 교묘히 활용해서 황소 머리를 묘사했다. 캔버스 중앙에는 포도 한 송이와 'eau'라고 쓰여 있
는 라벨의 와인 병이 있는데, 황소를 의미하는 단어 'taureau'를 표면 그대로 써주었다. 그리스는
술병 로고 또는 신문의 활자를 쓰면서 하위미술을 고급예술 영역으로 올려주었고, 특히 이와 같
은 그림에서 일상생활과 아트의 관계성을 큐비즘 양식을 통해 흥미롭게 풀어내주었다.

17 ——

후안 그리스, 꽃, 1914년, 메트로폴리탄 뮤지엄, 뉴욕 그림의 제목대로 중앙에는 꽃병이 있고 커피 컵과 신문이 탁자 위에 있다. 이 콜라주는 대리석 패턴의 여자 화장대를 묘사하였는데, 아래 타원형의 거울은 난초가 있는 아르누보 스타일의 벽지를 비추는 듯 하다. 그림에서 보이지 않지만 커피를 마시는 여인은 남자 일행도 있다는 것을, 후안 그리스 특유의 이미지를 위장하는 그림 스타일로 힌트를 주고 있다. 또 다른 커피 잔과 유리잔 그리고 담뱃대가 그려져 있다.

스페인을 상징하는 황소 머리가 화면에 겹쳐져 있다. 아래 부분의 커피 컵이 소의 코 부분에 해당하고, 포장 라벨에 '스타우트'라고 쓰여 있는 맥주병은 오른쪽 귀로 그렸으며, 왼쪽에 흰색과 검은색으로 된 컵받침은 황소의 눈이다. 후안 그리스는 생을 마감할 때까지 프랑스에 남았지만 그의 마음에는 고향이 자리하고 있는 것을 보여주는 그림이다.

■ 인간과 기계 사이를 탐미하다, 페르낭 레제 ■

한편 큐비즘의 흐름에 함께 가세했지만 기계적인 미학에 매료되어 독자적인 회화 양식을 만들어낸 작가로 페르낭 레제(Fernand Léger, 1881~1955년)가 있다. 프랑스 노르망디 출생의 레제는 건축도안을 그리는 일을 하다가 1900년에 파리로 옮겨왔다. 학교 대신 아카데미 화가인 장-레옹 제롬의 작업실에서 그림 공부를 하였다. 그러다가 피카소, 브라크처럼 작업 활동에 전환점이 생겼다. 레제도 1907년에 있었던 세잔의 회고전에서 환영을 의도적으로 제거한 세잔의 형태 묘사에 큰 영감을 받았던 것이다. 이후 큐비스트의 시각적 언어를 발전시키기 시작했다. 큐비즘 회화로 데뷔한 것은 1910년 살롱 도톤느에 전시한 〈숲속에서의 누드〉 작품이며 이후에도 큐비즘 화가, 조각가, 평론가로 구성된 그룹 '살롱 큐비스트'와 전시를 하면서 작품을 발표했다.

레제의 1912년 작품 〈구성〉은 큐비즘에 대한 예리한 이해가 드러난다.[18] 작품에서 그는 대상과 배경이 통합된 기하학적인 면들과 조각들의 배열을 보여주고 있다. 그의 또 다른 작품 〈마을〉도 전면

18 ──────

페르낭 레제, 구성(〈스튜디오에 있는 누드 모델〉을 위한 습작), 1912년, 메트로폴리탄 뮤지엄, 뉴욕 곡
선과 여러 면들을 겹쳐 사용하여 인체 형상을 표현했다. 스케치라 하기는 완성도가 높은 작품으
로, 현재 구겐하임에 소장되어 있는 〈스튜디오에 있는 누드 모델〉을 위한 습작이다.

과 후면을 구분하지 않고 기본색으로만 풍경을 그렸다.[19] 구체와 원통형 모양들이 나무와 집들을 대체하고 있다.

제1차 세계대전이 발발한 1914년, 레제는 전쟁에 참여하면서 프랑스 북동부에 있는 아르곤 숲에 최전방으로 있게 되었다. 전쟁 중 군인들이 쉬면서 하는 카드놀이를 묘사한 〈카드놀이를 하고 있는 군인들〉이란 작품은 전쟁 당시 해 두었던 스케치들을 기반으로 했다.[20] 나무 탁자에 세 명의 인물들이 앉아 있는 모습은 얼핏 보면 기계의 한 부분 같다. 맨 왼쪽의 가슴에 메달을 건 군인은 전통적인

19 ———
페르낭 레제, 마을, 1914년, 메트로폴리탄 뮤지엄, 뉴욕 작은 마을을 묘사한 시리즈 중 하나로 레제가 제1차 세계대전이 시작하기 전에 그린, 전쟁 나가기 전의 마지막 그림이다. 역사적인 건물들을 가장 현대적인 방식으로 표현하면서 과거와 현재를 한 데 모아주었다.

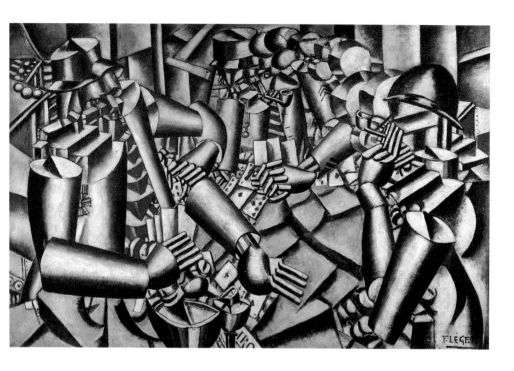

20 ——
페르낭 레제, 카드놀이를 하고 있는 군인들, 1917년, 크뢸러 뮐러 뮤지엄, 오텔로 큐비즘의 논
리와 기계적 미학이 잘 혼합된 레제의 그림이다. 인물들은 살결이 아닌 단단한 철로 이루어진 몸
체로 되어 있고, 전체적 이미지는 전쟁에서의 기계를 연상시켰다. 레제는 베르됭 전투에서 부상
을 입고 파리로 돌아왔는데 병원에 있는 동안 이 작품을 그렸다.

프랑스 군대의 붉은색 모자를 쓰고 있는데 두 시점에서 보고 그려졌다. 매우 큐비즘적이다. 중앙에 카드를 쥐고 있는 병장과 오른쪽에 철 헬멧을 쓴 군인은 둘 다 파이프 담배를 물고 있으며 세 명의 군인들을 기하학적인 기계로 만들어 시각적으로 강렬한 전쟁 이미지를 그려냈다. 이 작품은 이후 레제가 계속해서 탐구하게 될 작업 스타일과 그의 미학을 예고해주는 중요한 작품이다.

레제는 전쟁의 경험과 전우에 대한 애착이 컸는데, 이러한 면이 그의 삶과 예술에 반영되어 있다. 기계에 매료된 그가 작품에 등장하는 모든 사람과 사물을 철로 그린 것은 이해가 될 법하다. 전쟁이 끝난 이후에도 레제는 계속해서 기계적인 형태를 발전시켰는데, 오히려 추상적인 것은 점차 줄어들고 뚜렷한 인물 형상을 많이 발견할 수 있다.

기계적인 정확함이 우아하게 표현된 〈세 명의 여인들〉은 커피 테이블이 있는 모던한 아파트 인테리어에 포즈를 취한 세 명의 여자들과 검은색 강아지가 있는 대형 페인팅이다.[21] 인물들은 익명적이며 무감정한 얼굴로 관람객을 바라보고 있다. 가구의 형태나 패턴이 있는 바닥 등 디자인적 요소가 많이 가미되어 있다. 모던화된 시대에 인간과 기계 사이의 조화로운 관계를 그림에 반영하고 있다. 주제 면에서는 앞서 본 〈카드놀이를 하고 있는 군인들〉이 오히려 동시대적이었던 반면, 세 명의 누드가 있는 이 그림은 미술사에서 전통적으로 다뤄졌던 주제이다. 이는 1920년대 확산된 고전으로 돌아가고자 한 '클래식 리바이벌' 운동과 무관하지 않다.

21 ——

페르낭 레제, 세 명의 여인들, 1922년, 모마, 뉴욕 레제가 그린 여인들은 피부가 단단하고 광택이 나며 머릿결은 공장에서 잘 다듬어서 잘려진 철판과 같다. 띠 모양으로 된 바탕은 규격화된 기계시대를 떠올리게 해준다.

■ 속박을 벗고 본질을 찾아서 조각하다, 콘스탄틴 브랑쿠시 ■

큐비즘은 어느 근대 회화 운동에 비해 가장 촉진제와 같은 역할을 했다. 대상을 여러 면에서 부터 바라보고 기하학을 사용했다는 개념, 대상을 바라볼 때 의문을 가지는 태도 등은 이후 예술가들에게 자극이 되어주었다. 큐비즘은 각 지역에서 다른 방식으로 진화했다. 러시아에서는 아방가르드 화가 류보프 포포바와 나탈리 곤차로바가 수프리마티즘과 레이오니즘이라는 새 표현양식을 만들었다. 독일, 네덜란드, 이탈리아 등에 있는 추상을 추구하는 작가들은 물론, 이후 다다와 초현실주의까지 영감이 되어 주었다. 또 회화로 시작된 큐비즘이지만 20세기 조각과 건축에까지 영향을 미쳤다.

큐비스트라 말할 수는 없지만 큐비즘의 물결로 인해, 형태의 속박으로부터 확실히 벗어날 수 있었던 조각가로 브랑쿠시가 있다. 루마니아 태생의 콘스탄틴 브랑쿠시(Constantin Brâncuşi, 1876~1957년)는 1904년에 파리에 도착하여 에콜 데 보자르에서 공부하고 로댕의 작업실에서 잠시 일하기도 했다. 당시 조각가의 작업이란 흙으로 모델을 만들면 전문 석공이 큰 덩어리를 잘라내 주었는데, 브랑쿠시는 돌을 직접 자르면서 '보편적인 아름다움의 기본 형태'를 찾으려 했다. 그래서 형태가 절제되어 있고 간결한 면이 있다.

사실주의 조각에 입각한 로댕의 스타일과 확실한 차이를 보이는 그의 〈키스〉 작품을 보면, 연인이 껴안고 있는 형태 안에 추상과 구상적인 면이 동시에 있다.[22] 이 작품은 석회암 소재의 돌을 약간만 깎아내어 매우 간단하고 블록 같은 느낌인데, 자세히 보면 둥글려진 가슴과 작은 눈으로 보아 오른쪽이 여자인 것을 알 수 있다. 입

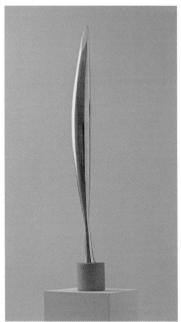

22 ————
콘스탄틴 브랑쿠시, 키스, 1916년, 필라델피아 아트 뮤지엄, 필라델피아 브랑쿠시는 돌과 나무
로 조각을 새기는 오랜 소작농의 전통이 있는 루마니아에서 자랐다. 민속예술과 유사한 성격의
이러한 원시적인 것에 더 진실함이 있다는 개념은 그의 작품에서 확인할 수 있다.

23 ————
콘스탄틴 브랑쿠시, 공간 속의 새, 1928년, 모마, 뉴욕 브랑쿠시는 1923년 새의 형상을 가장 농
축되고 정제된 형태로 만들어 냈다. 처음에는 대리석으로 만들고 이후 브론즈 버전이 연달아 제
작되었다. 아홉 점의 브론즈 조각 중에는 동일한 형태가 없다. 초반에 완성한 대리석 조각을 기
본으로, 브론즈 작품은 주형을 뜰 때 비율이나 형태를 변형하였다.

면체가 코너로 돌아갈 때 팔도 꺾이며 서로의 등 뒤로 손이 맞닿는 모습이 진실되어 보인다.

브랑쿠시는 대상을 자연 이미지에서 출발해서 추상으로 옮겨 놓았고 본질만 남긴 채 아주 단순화시킨 작업을 했다. 특히 1920년대에서 1940년대까지 이십 년 동안 날고 있는 새를 주제로 작업했는데, 물리적인 형태보다 동물들의 움직임에 집중했다. 〈공간 속의 새〉 조각에서는 날개나 깃털은 다 제거되어 있고 길게 늘어진 몸체와 작은 머리만이 남아 있는 것을 볼 수 있다.[23] 소재는 금처럼 반짝이지만 사실 광택을 많이 낸 브론즈이다. 새를 추상화한 이 시리즈는 일곱 점의 대리석 조각과 아홉 점의 브론즈 캐스트로 이루어져 있다. 그리고 받침대도 조각의 한 부분으로, 윗부분이 브론즈이라면 받침을 대리석으로 하는 등 대상과 다른 재료로 제작하였다. 미국에서는 1936년 뉴욕 모마에서 "큐비즘과 추상예술"이라는 제목의 전시에서 〈공간 속의 새〉 작품이 전시되었다.

프랑스와 미국을 오가며 활발히 작업했던 브랑쿠시는 제2차 세계대전 이후 루마니아가 공산화되면서 귀국하지 않고 프랑스에서 여생을 보냈다. 19세기에서 20세기로 넘어갈 무렵 모더니즘의 중심지인 파리에 외부인으로서 온 브랑쿠시는 이 도시에 독립된 예술세계를 형성해 주었다.

■ 네오플라티시즘, 피에트 몬드리안 ■

네덜란드 암스테르담에 있는 로얄 아카데미에서 고전 대가들을 모사하며 미술 공부를 했던 피에트 몬드리안(Piet Mondrian, 1872~1944

년)은 초기 회화 작품의 주제, 스타일이 전통적이다. 한편 피카소와 브라크가 큐비즘 스타일로 그림을 그린 시기, 몬드리안은 아방가르드 미술의 중심인 파리로 향했다. 몬드리안은 신인상주의를 비롯하여 재현적인 회화 양식들이 추상으로 옮겨가는 것을 목격하고, 그만의 예술 언어와 운동을 만들기 시작했다. 특히 분석적 큐비즘은 몬드리안에게 필요한 구조만 취하는 방식에 영향을 주었다. 풍경을 그린다고 했을 때 나무와 빌딩 이미지는 줄어들고 최소한의 선과 형태를 남겼다. 하지만 삼차원적 환영을 드러냈던 큐비스트들과는 다르게 몬드리안은 평면성을 강조했다.

몬드리안이 그린 나무를 보면 그의 표현의 심화 과정을 파악할 수 있다. 초기 작품인 〈붉은 나무〉에서는 대상을 명백하게 알아볼 수 있고, 붓질에서는 반 고흐의 영향이 보인다.[24] 그가 파리에 도착한 첫 해 그려진 〈회색 나무〉는 가로 세로의 곡선 사용에 집중하고 색을 완전히 줄였다.[25] 이는 큐비즘이 태동한 1911년 작품으로 당시 브라크와 피카소 작품의 색조와 유사하다. 〈꽃이 핀 사과나무〉에 이르러서는 제목을 보지 않는다면 나무 가지나 꽃으로 인식하기 어려운 완연한 추상화가 된다.[26] 선과 색, 기하학적 모양에 대한 몬드리안의 강조는 조형적인 특성을 찾는 과정이다.

몬드리안은 전쟁이 터지면서 고향으로 돌아갔다가 1919년까지 파리로 돌아올 수 없었는데, 그곳에서 자신만의 순수 추상을 발전시키게 된다. 사물과 자연은 없어지고 곡선도 점차 사라졌다. 이때가 몬드리안에게 매우 중요한 기간인 것이, 「데 스틸」이라는 저널을 출간해 기하학 추상을 선호하는 건축가, 디자이너, 화가, 시인들

26

과 함께 데 스틸 운동을 시작했기 때문이다. 데 스틸(De Stijl)은 영어로 스타일이라는 뜻으로 네덜란드 예술가와 디자이너, 건축가들 사이에서 완전 추상의 이상을 구현하려 했던 운동이다. 몬드리안을 포함한 데 스틸 작가들은 파리에서 벌어지는 아방가르드 운동과는 따로 독립된 모더니즘의 비전을 이루었다는 것에 의의가 있다.

몬드리안은 네오플라티시즘(Neo-Plasticism), 즉 신조형주의라는 예술양식 용어를 고안했는데 이는 뉴 플라스틱 아트라는 뜻으로 캔버스에서 형태나 색 등 세상의 것들을 재현하는 방식을 새롭게 하는 것, 새로운 방식으로 보여주는 것에 대한 묘사라는 뜻이다. 이 양식의 특징은 선과 색, 형태 등 페인팅의 아주 기본적인 요소로만 그림을 구성한다는 점이다. 그리고 페인팅과 건축의 조화로운 통합을 도모하면서, 주어진 환경을 보고 경험하는 사람들의 방식을 바꿈으로써 사회를 변화시키고자 하였다.

전쟁이 끝난 후 사십 대 후반이 된 몬드리안은 파리로 돌아와 추상화를 계속해서 그렸다. 오늘날 우리에게 익숙한 그의 대표 작품들이 바로 1920년대 작품이다. 몬드리안이 추구하는 순수성과 보편적 조화를 가장 명확하게 표현한 작품들이 이 시기에 나오게 된다. 〈커다란 빨간 면, 노란색, 검은색, 회색 그리고 파란색이 있는 구성〉을 보면 기본색과 가로세로를 오가는 굵은 검은색만 있다.[27] 대칭적이지 않은 구성과 세심히 고려된 비율은 현대인의 다채로운 삶을 반영하고 있다. 그가 만드는 추상은 비슷한 시기 초현실주의와 다다 운동과 구분되는 독특한 예술 세계를 보여주었다. 1925년경에 이르러 몬드리안의 작품은 널리 알려져 유럽과 미국에 걸쳐

27 ──

피에트 몬드리안, 커다란 빨간 면, 노란색, 검은색, 회색 그리고 파란색이 있는 구성, 1921년, 쿤 스트뮤지엄 덴 하흐, 헤이그 순수 형태를 통해 감성을 창조하려 했던 몬드리안은 비구상적 요 소인 선과 색으로만 사용한 그림을 그렸다. 빨강, 노랑, 파랑 그리고 흰색 면들은 검은색의 직선 들에 의해 나뉘어져 있다. 몬드리안의 예술은 그의 삶과 태도를 밀접하게 반영했는데, 곡선을 좋 아하지 않고 사용하지도 않았던 그는 그의 작업실에 있는 모든 것들이 직각으로 이루어져 있었 다고 한다.

컬렉션으로 소장되었다.[28]

몬드리안은 제2차 세계대전이 시작되기 전 런던에서 지냈는데 그곳에서 유럽 추상 미술의 열정적 후원자인 페기 구겐하임(Marguerite Guggenheim)을 만났다. 그는 구겐하임 덕분에 런던과 뉴욕에서 전시를 열 수 있었고, 거처도 뉴욕으로 옮겨서 급성장하고 있던 뉴욕 아방가드르드 미술 세계에 합류하게 되었다. 그는 미국 추상화가들 사이에서 멘토 역할을 하며 미국 추상에도 영향을 미친다. 그 당시 몬드리안만의 조형 언어도 확장되어 캔버스를 가로지르는 선들이 두 줄로 늘어나고 검은색이 아닌 색으로 채워진 줄들이 생겨났으며 나중에는 사각형의 면들로 변하였다. 그러한 후기 페인팅의 대표적인 예가 〈브로드웨이 부기우기〉이다.[29] 몬드리안의 네오플라티시즘 미학은 한정된 색과 가로세로의 곧은 선을 사용하는 것이었는데, 이 작품에서는 그 전까지 보였던 진한 검은색 줄이 보이지 않는다. 밝은 색의 사각 면들과 노란색 줄은 미국 대도시 길거리의 번잡함과 에너지를 잘 표현해 주고 있다. 이 작품은 도시에서의 삶도 은유하지만, 전쟁 이후 모던 아트의 새로운 중심이 된 뉴욕을 예고하는 작품이기도 하다.

몬드리안은 추상은 보편적인 시각적 언어이며, 자연과 인간경험을 주관하는 다이내믹함을 표현할 수 있다고 믿었다. 가시적인 세계에서 환영적인 묘사보다 추상이 더 진실성을 보여줄 수 있다고 생각한 것이다. 실제로 몬드리안은 매우 철학적인 사람이었고 활발한 이론가이자 저술가였다. 그는 당시 유럽에서 널리 퍼져있던 영적인 기관 '신지학 협회(Theosophical Society)'에 가입하기도 했다. 형

28 ——

피에트 몬드리안, 타블로 I: 네개의 선과 회색이 있는 마름모, 1926년, 모마, 뉴욕 몬드리안은
추상 화면에 리듬감을 부여하면서 더욱 발전된 네오플라스틱 회화를 만들었다. '마름모' 그림으
로 알려진 몬드리안의 작품들은 사각형을 돌려 다이아몬드 모양으로 캔버스를 채운 그림들이다.
〈타블로 I〉의 경우, 마름모 안에 굵기가 다른 네 개의 검은 선이 옅은 회색 톤의 바탕을 가로지르
고 있다.

29 ──────
피에트 몬드리안, 브로드웨이 부기우기, 1943년, 모마, 뉴욕 몬드리안은 여전히 전쟁 중이던 유럽을 피해 1940년 뉴욕으로 간다. 그는 뉴욕에서 재즈음악의 한 형식인 부기우기에 완전히 매료되어 그림에 옮기고 싶어 했다. 생기 있게 고동치는 밝은 색의 직각 면들은 마치 뉴욕거리의 교차로에 있는 신호등처럼 깜박거리는 듯하다.

태와 색의 구성을 통해 온전함과 순수함을 표현하고자 했던 그에게 신지학의 영향도 있었던 것이다. 그는 자신의 작품에서 영적인 역할에 대해 설명하기를 "아티스트의 위치는 보잘 것 없다. 그는 그저 연결해주는 통로일 뿐이다"라고 표현하기도 했다. 유토피아적인 이상을 추구한 그의 예술 세계는 모던아트를 발전시키는데 큰 공헌을 했다. 그의 작품에서 보이는 단순화된 선과 색은 이후 바우하우스에서 참고했으며, 1960년대 미니멀리즘의 발전에도 몬드리안의 스타일의 영향이 미쳤다. 게다가 모던뿐만 아니라 포스트모던 문화 전반에 걸쳐서도 그의 영향이 미쳤는데, 패션 디자이너 이브 생 로랑은 '몬드리안 드레스'를 만들었으며 뉴욕, 엘에이, 마이애미에는 그의 정신과 이름을 딴 몬드리안 호텔이 있다.

인상파의 화풍에 반기를 든 프랑스의 젊은 작가들을 중심으로 포비
즘이 등장했다. 그들은 인상파 이후의 새로운 기법을 추구하기 위해
원색을 화면에 대담하게 펼쳤다. 짧게 존재했던 포비즘 이후, 프랑스
에서는 피카소와 브라크의 큐비즘 미술이 등장했다. 큐비즘은 삼차
원 세상을 이차원 평면으로 변환하는 새로운 실험적 미술이었다.

포비즘

20세기 초반

포비즘 미술은 묘사와 재현으로부터 색을 분리했다는 점에서 모던 아트의 역사에 큰
공헌을 하였다. 포비즘의 선구자, 앙리 마티스는 자신의 주관적 감각을 밝은 색의 붓
터치로 표현했다.

마티스, 〈삶의 행복〉(좌)
마티스, 〈댄스〉(우)

큐비즘

20세기 초반

브라크와 피카소에 의해 20세기 초 프랑스에서는 큐비즘 미술이 시작되었다. 그들은
세상을 원뿔, 원통, 구 등의 구상적인 이미지를 통해 그려냈다. 사물을 보이는 그대로
묘사하는 것이 아니라 대상을 쪼개 재구성하는 독특한 표현 방법이었다. 여러 각도에
서 본 입체적 형태를 이차원 평면으로 재해석했다. 큐비즘 미술은 현대 추상 미술의
모태가 되어 이후 미술사에 커다란 영향을 미친다.

브라크, 〈에스타크의 집〉(좌)
피카소, 〈아비뇽의 여인들〉(우)

06

혁명적 예술이
등장하다

러시아 아방가르드

혁명 전후의
실험적 미술

러시아 아방가르드

●

새롭게 탄생한 미술운동이나 사조를 설명할 때 아방가르드(Avant-garde)라는 표현은 심심찮게 등장한다. 20세기 미술 또는 모더니즘 미술을 이야기할 때 계속해서 등장하는 이 용어는 원래 군대 용어로, 가장 위험한 선두에 서 있는 군인을 가리키는 말이었다. 1820년 초 프랑스 사회학자 앙리 드 생시몽(Henri de Saint-Simon)은 사람들의 필요를 채워줄 수 있는 작업을 하는 아티스트들을 가리켜 아방가르드라는 표현을 처음 사용했다. 사회적, 정치적, 경제적 개혁을 가장 빠르게 할 수 있는 것은 예술이 지닌 힘에 의해서라는 뜻이었다. 특히 회화에 있어서는 전통적이거나 아카데미 형식과는 거리가 먼, 작품의 주제와 표현이 혁신적이었던 예술을 아방가르드라 불렀다. 그러던 것이 예술적 독립성과 독보성이 개념의 중심이 되는 운동들을 일반적으로 부르는 용어가 된 것이다.

러시아 아방가르드는 러시아 제국 말기와 소비에트 연방이 시작된 20세기 초에 일어난 여러 예술운동을 총칭해 부르는 말이다. 러시아

아방가르드는 수프리마티즘, 구성주의, 러시아 미래주의 등 다르면서
도 서로 불가분한 관계를 가진 여러 운동들을 포함한다.

■ 사물로부터의 탈피, 카시미르 말레비치 ■

러시아 아방가르드 중 수프리마티즘(Suprematism)은 제1차 세계대
전, 그리고 제정 러시아의 마지막 차르인 니콜라이 2세를 타도하고
공산정부로 대체한 러시아 혁명 기간에 탄생했다. 키에프 출신의
화가 카시미르 말레비치(Kazimir Malevich, 1879~1935년)는 수프리마
티즘이라는 미술 양식을 고안하면서, 1915년 기하학적 추상을 보
이기 시작한다. 수프리마티즘은 추상으로 대변되는 초기 모던아트
운동 중 하나인데, 순수한 감정과 인지를 유도할 수 있는 것은 오로
지 추상이라는 말레비치의 믿음에 의해 비롯되었다. 그는 1927년
에 펴낸 책 「비구상 세계」 쓰기를 '현실 세계의 무거운 짐으로부터
예술을 해방시키기 위해 절실히 노력한 끝에 나는 사각의 형태로
대피하였다.'라고 하였다. 현실 세계에 대한 묘사를 버린다는 의도
를 확실히 명시한 것이다.

말레비치 동시대에는 영향력과 중요도가 모두 막강했던 문학비
평 그룹인 러시아 형식주의자들이 있었는데, 이들은 언어가 단순히
소통의 도구라는 생각에 반대하였다. 그들은 단어로는 그들이 뜻하
는 대상을 직접적으로 연결해줄 수 없다고 지적했다. 그리고 이러
한 면은 예술이 세상을 환기시켜주고 더 나은 방향으로 만들어줄
수 있다는 개념을 더욱 발전시키게 해주었다. 수프리마티즘 운동

산업화가 진행되면서 러시아에서도 자본주의가 조금씩 싹텄다. 그러나 자본주의 초기, 흔히 그렇듯 자본가들은 자본을 더욱 축적했지만 노동자들의 삶은 나아지지 않았다. 게다가 1904년 러일전쟁이 발발하면서 일반 대중의 생활은 더욱 힘들어지게 되었다. 그리하여 사람들은 궁전으로 청원 행진을 하였는데 이때 군인들은 시민을 향해 총을 쐈고, 수천 명의 사상자가 나오는 일이 발생했다. 1905년, 흔히 피의 일요일이라고 부르는 상트페테르부르크에서 생긴 이 유혈사태로 인해 차르에게 큰 분노를 느낀 시민들은 황제 퇴위를 외치게 된다. 위기를 느낀 차르 니콜라이 2세는 의회를 만들고 선거권을 부여하는 등 시민들의 목소리를 들어주는 듯했다.

2월 혁명

그런데 얼마 지나지 않아 제1차 세계 대전이 발발하고 러시아가 독일군에게 패하면서 전쟁으로 인한 손실과 사람들의 분노는 갈수록 커지게 되었다. 그리하여 또 다시 시위가 시작되었고 전쟁 중이었던 1917년, 러시아 페트로그라드에서 2월 혁명이 일어나게 되었다.

이 혁명으로 결국 황제 니콜라이 2세는 폐위되고 로마노프 왕조는 실질적으로 무너졌다. 전제정치였던 러시아 제국이 근대화 개혁을 받아들이지 않자, 민중들이 시위하였고 시위는 사병들도 참여하면서 혁명으로 발전하게 된 것이다. 이로 인해 차르에 반대했던 러시아 제국의 두마 의원과 기득권 세력들로 주축이 된 임시정부가 탄생하였다.

10월 혁명(볼셰비키 혁명)

새로 탄생한 임시정부는 사회가 당면한 주요 문제들을 적절히 해결하지 못했다. 이런 혼란스런 시기, 사회주의자 블라디미르 레닌(Vladimir Lenin)이 등장하였다. 레닌은 전쟁을 중단하는 의미의 '평화', 소작 농민에게 나누어 주겠다는 '토지', 그리고 식량부족을 해결하겠다는 '빵'

을 슬로건으로 내었고 사람들은 이를 열렬히 지지하였다. 하지만 귀족과 자본가들에게 미움을 산 레닌은 독일이 보낸 첩자라는 임시정부의 누명으로 핀란드로 망명하게 된다. 그 사이 코르닐로프에 의해 쿠데타가 일어났고 이를 진압하기 위해 임시정부의 2대 수상인 알렉산드로 케렌스키가 레닌을 다시 불러들인다. 그리고 볼셰비키를 이끈 레닌은 대중들의 호응으로 10월 혁명을 일으키게 되었다. 이는 카를 마르크스 사상을 기반으로 한 최초의 공산주의 혁명이었다.

도 같은 의도를 지녔다. 그들이 그린 회화 작품들은 실제적인 세상을 그린 것이 아니라, 명상을 유도하는 어떠한 이미지를 창조하려한 것이다. 말레비치가 생각했을 때, 예술가와 예술이 더 나은 미래를 만들 수 있다는 유토피아적인 관점은 모두가 참여할 수 있는 예술이어야 하고, 모두가 참여하게 하려면 소수만 알아볼 수 있는 예술이면 안 되었다. 그래서 특정 정보나 문화를 암시하는 종교화, 풍경화, 정물화 등을 모두 배제하였고 순수한 기하학 형태만을 남기고자 했다. 그는 순수 기하학이 기초적 수준의 모든 사람들에게까지 감동을 줄 수 있다고 믿었다.

이러한 개념이 형상화된 작품으로 〈검은 사각형〉, 〈흰색 위의 흰색〉 등이 있다.[1,2] 지금까지 수많은 화가들이 형태가 있는 대상으로부터 거리를 두려고 했지만 사실 추상을 시도한 칸딘스키나 몬드리안만 하더라도 완전히 대상을 제거하지는 못했다. 르네상스 이후 이어온 재현이라는 큰 틀에서는 벗어나기 힘들었던 것이다. 그런데 사물로부터 완전히 탈피한 화가가 말레비치였다. 아무것도 없는 상

1 ——

카시미르 말레비치, 검은 사각형, 1915년, 트레티야코프 갤러리, 모스크바 말레비치는 네 가지
버전의 검은 사각형을 그렸다. 이 작품은 절대주의 개념을 선포한 초기 작품으로 '미래주의 페인
팅 0.10의 마지막 전시'에 출품되었다. 예술의 새로운 시대를 열고 제로에서 시작한다는 의미에
서 전시제목에 0.10을 붙인 것이다. 당시 작품은 전시실의 벽과 벽 사이 코너에 걸렸는데 이는
러시아정교를 믿는 전통적인 러시아 가정에서 성상을 놓는 지점으로 성화와도 같은 작품을 암시
하며 설치되었다.

2 ———
카시미르 말레비치, 흰색 위의 흰색, 1918년, 모마, 뉴욕 유토피아적인 그림으로 의도된 이 페인팅은 10월 혁명 일 년 후인 1918년에 그려졌다. 시각적 요소를 이보다 더 배제할 수 없을 만큼 단순한 화면이다. 사각형의 그림 안에 비스듬히 돌린 또 다른 사각형이 있는데 같은 흰색이라도 조금 따뜻한 느낌의 흰색이 바깥 면에, 푸른 흰색이 안쪽에 있다.

태에서 출발해야 창조가 가능하다고 했던 그는 검은색으로만 채운 사각형을 그렸다.

▪ 새로운 시대에 걸맞는 예술, 블라디미르 타틀린 ▪

수프리마티즘 외에도 러시아에서 발전된 모던아트 운동은 다양했다. 블라디미르 마야코브스키에 의해 만들어진 러시안 퓨처리즘, 미하일 라리아노프의 레이오니즘, 그리고 블라디미르 타틀린에 의한 구축주의 등이 있었다. 특히 수프리마티즘과 구축주의는 러시아 혁명 기간 동안 같이 존재했던 운동으로, 다양한 20세기 모던아트 가운데 러시아에서 시작된 대표적인 두 형식이다. 추상적 형태를 신경 쓰던 수프리마티즘과 달리, 구축주의는 세계대전과 러시아 혁명을 둘러싼 새로운 사회적, 문화적 발전 양상을 받아들이려는 것에 더 집중하였다. 쉽게 말해, 새로운 러시아 정부의 공산주의 원리에 부응하는, 공동의 이익을 위한 도구로써의 예술이었던 것이다. 삼차원의 입체 조형에 매우 실험적이었던 구축주의 예술가 가운데 블라디미르 타틀린(Vladimir Tatlin, 1885~1953년)은 철과 유리를 근대적 구조물에 필수 재료로 여겼다. 철과 유리는 산업과 기술 그리고 기계 시대를 상징하고 역동적인 근대성을 표현해주었기 때문이다.

초기에는 이콘화를 배웠던 타틀린은 이내 전통적인 것을 버리고 산업 재료의 특성과 가능성에 더 관심을 가졌다. 그러면서 시대에 맞는 예술에 초점을 두게 되었고, 러시아 공산주의 혁명의 목표에 부합하는 작업을 하게 되었다. 그렇기 때문에 말레비치와 같은 전시에서 작업을 선보이며 활동을 하였더라도 그 둘은 러시아 아방

3 ———
블라디미르 타틀린, '제3인터내셔널을 위한 기념탑' 모델을 찍은 사진, 1919~1920년, 트레티야 코프 갤러리, 모스크바 1919년 설립된 국제 공산주의 기구인 제3인터내셔널을 위한 헤드쿼터 빌딩으로 지어지기 위해 설계되었다. 때문에 기능적인 공간이자 공산주의를 위한 프로파간다 센터로서 의도되었으며, 과거를 기념하기 위한 것과 함께 유토피아적인 미래를 가져오기 위한 상징이기도 하였다. 이 작품은 이후 변형, 발전해 갔던 러시아 미술의 시작을 보여주는 대표적인 예이다.

가르드 안에서 매우 다른 행보를 보인다. 타틀린은 재료를 탐구하고 입체조형물에 관심이 많았으며 무엇보다 새로이 탄생한 공산주의 정권에 큰 지지를 보냈다. 그의 작품으로 가장 잘 알려진 〈제3인터내셔널을 위한 기념탑〉은 러시아 볼셰비키 혁명의 승리를 기념하며 정부 건물을 위해 디자인되었다.[3] 예술과 기술을 통합시키려 했던 타틀린의 열정을 집약해놓은 이 작품은 나선형의 상승하는

형태로, 에펠 타워보다 높게 지어질 계획이었으나 실현되지는 못했다. 다만 이 작품으로 인해 구축주의는 실질적으로 시작되었다.〈제3인터내셔널을 위한 기념탑〉프로젝트는 동시대 예술가들에게 영감을 주었고 그들이 모여 토론할 수 있는 계기를 마련해 주었다. 그렇게 알렉산더 로드첸코를 포함한 구축주의 예술가 그룹이 1921년에 형성되었다. 구축주의는 대량생산에 대한 열망이 컸으며 예술가들에게 장식미술, 응용미술을 탐구하도록 격려하였다. 이와 같은 환경 속에 일리야 체스닉(Ilya Chashnik)은 추상 형태의 세라믹을 제작하였고, 바르바라 스테파노바도 추상 패턴이 반복되는 텍스타일 디자인을 발전시켰다.

▪ 포토몽타쥬에 능했던 바르바라 스테파노바 ▪

새로운 정권에 열렬히 반응했던 예술가들에게 특정한 목적을 구현할 수 있는 포토몽타주라는 기법도 제1차 세계대전 이후 독일과 소비에트 연방에서 많이 시도되었다. 포토몽타주는 사진과 텍스트가 조합된, 때로는 신문조각을 오려 붙인 이미지이다. 레닌에 의해 1922년 소비에트 연방이 세워질 때 많은 예술가들은 오랫동안 지속되어 온 부패와 빈곤을 종료시킬 기회로 보았다. 이때 포토몽타주는 이들에게 선호되는 기법이었다.

특히 바르바라 스테파노바(Varvara Stepanova, 1894~1958년)는 스스로 구축주의자로 칭하며 스탈린 정부가 산업화에 집중했던 시기, '구축주의에서의 소비에트 연방(USSR in Constructivism)'이라는 잡지에 글을 기고하기도 했다. 스테파노바의 포토몽타주〈첫 번째 5개

4 ──

바르바라 스테파노바, 첫 번째 5개년 계획의 결과, 1932년, 러시아 국립역사박물관, 모스코바

그림에서의 요소들은 세심히 고려되어 배치되어 있다. 왼편에는 대중연설용 스피커, 계획 연수인 숫자 5, 그리고 USSR의 러시아 이니셜인 CCCP가 보인다. 오른편에는 소비에트 연방을 세운 레닌의 얼굴이 전송 타워의 전깃줄에 의해 스피커와 연결되어 있다. 소비에트 국기색인 빨간색은 스테파노바의 포토몽타주에 자주 쓰인다.

년 계획의 결과〉는 제목에서도 말해주듯, 스탈린에 의해 1928년에 시작된 국민경제 5개년 계획의 성공에 대한 일종의 송가이다.[4] 그녀는 미술을 프로파간다의 도구로 쓰면서 개발계획을 이상적인 이미지로 만들어 내었다. 포토몽타주라는 용어에서도 의미하듯 여기에서의 이미지들은 전달하려는 메시지에 따라 조합되고 조작된다.

■ 구축주의 전파자 엘 리시츠키 ■

한편 구축주의 작가, 로드첸코와 엘 리시츠키는 굵은 글씨와 단순한 색면, 그리고 대각선의 요소들을 사용한 그래픽 디자인과 타이포그래피 작업을 하였다. 특히 엘 리시츠키(El Lissitzky, 1890~1941년)의 작업은 형식적으로 구축주의보다 수프리마티즘에 가까워 보이지만 그는 좀 더 정치적 의식을 내포한 작업을 하였다. 가장 잘 알려진 그의 작품 〈붉은 쐐기로 백군을 때리자〉의 경우 당시 겪고 있던 러시아 내전을 배경으로 한 정치선전용 이미지였다.[5] 그가 탐구했던 공간과 재료에 대한 개념들 역시 대부분 사회의 근본적인 변화를 시각적으로 은유화한 것이다.

리시츠키의 작품들은 세계대전 이전에 독일 다름슈타트에서 건축을 공부한 그의 배경을 반영하며, 비테비스크 예술학교에서 알게 된 말레비치의 영향도 보인다. 그는 1920년, 러시아어 뜻으로 '새로운 예술적 확언을 위한 프로젝트'의 두문자인 '프라운(PROUN)'이라는 그의 작업 스타일을 발표했다.[6] 한편 그는 구축주의를 러시아 밖으로 전파시키는 데에 중요한 역할을 하였다. 1922년 네덜란드 그룹 데 스틸의 한스 리히터와 테오 반 두스버그와 함께 뒤셀도르

5 ———

엘 리시츠키, 붉은 쐐기로 백군을 때리자, 1919년 **구축주의의** 대표적인 작품으로 러시아 혁명 이후에 발생한 여러 당파 간의 전쟁이었던 러시아 내전을 배경으로 하고 있다. 사회주의 볼셰비 키당으로 대표되는 붉은 군대와 군주제를 지지하는 보수주의자, 그리고 볼셰비키를 반대하는 다른 사회주의자들이 뭉친 백군 사이에서의 싸움이 몇 년간 지속되었는데, 여기서 리시츠키는 빨간색의 삼각형이 흰색의 원을 뚫는 듯 하는 이미지를 만들어냈다. 군사용 지도에서 유사하게 보이는 형태와 정치적 상징주의 등은 리시츠키가 말레비치의 비구상적 수프리마티즘으로부터 분리되는 첫 번째 주요 작품으로 평가된다.

6 ———
엘 리시츠키, 프라운 19D, 1920년 또는 1921년, 모마, 뉴욕 리시츠키의 가장 잘 알려진 프라운
(PROUN) 시리즈 중 하나인 이 페인팅은 새롭게 떠오른 소비에트 연방의 사회문화적 맥락 안에서
이해된다. 그러면서도 그림을 구매한 컬렉터가 모더니즘 예술의 옹호자였던 미국인 캐서린 소피
드레이어인 것을 고려하면 미국에서의 유럽 추상에 대한 관심과 관계성을 알려주는 작품이다.

프에서 설립한 '진보예술가들의 국제의회'는 구축주의 움직임을 국
제적으로 공식화한 것과 다름없었다.

　러시아 아방가르드에서 낙천주의와 유토피아를 추구했던 시기
는 스탈린이 들어옴으로 인해 매우 짧게 끝나버렸다. 혁신적이고
유토피아적인 추상은 탄압 받았고 다른 새로운 종류의 예술이 요

구되었던 것이다. 추상회화가 내재되어 있는 전시는 정부에 의해 강제 폐쇄되는 등 반혁명주의로 몰리게 되었고 공산주의 혁명에 득이 되는, 즉 노동을 찬양하는 사실주의적 예술이 필요로 되었다. 하지만 다행히도 베를린에 머물렀던 리시츠키로 인해 이후 독일은 새로운 운동의 중심이 되었는데, 그의 프라운(PROUN) 작업은 바우하우스에서 기계에 관심을 가지고 발전시켰던 라즐로 모홀리-나기의 작품에 영향을 미쳤다. 또한 구축주의의 모던하고 기술적인 면에 매력을 느낀 한스 아르프는 이후 다다 운동에 관계하게 된다. 무엇보다 오늘날 러시아 구축주의의 가장 큰 유산이라면 그래픽 아트와 광고라 할 수 있다.

아방가르드라는 단어는 기존의 형식과는 거리가 먼, 작품의 주제와 표현이 혁신적이었던 예술을 가리키는 말이다. 러시아 아방가르드 미술은 러시아 제국 말기와 소비에트 연방이 시작된 20세기 초에 일어난 예술운동을 총칭해 부르는 말로, 수프리마티즘, 구성주의, 러시아 미래주의 등 다양한 운동을 포함한다.

러시아 아방가르드

19세기 후반 ~ 20세기 초반

러시아 아방가르드 중 수프리마티즘은 러시아 혁명 기간에 탄생했다. 카시미르 말레비치가 고안한 이 미술 양식은 추상으로 대변되는 초기 모던아트 운동 중 하나이다. 실제 세상을 표현했다기보다 명상을 유도하는 어떠한 이미지를 인위적으로 창조했다. 그림에는 순수한 기하학 형태만이 남아 있는 모습이다.

말레비치, 〈검은 사각형〉(좌)
말레비치, 〈흰색 위에 흰색〉(우)

수프리마티즘과 동시대에 존재했던 구축주의는 러시아 정부의 공산주의 원리에 부흥하는 예술이었다. 대표 예술가 블라미르 타틀린은 철과 유리라는 소재를 통해 근대성을 표현하는 다양한 작품을 남겼다. 러시아의 새로운 정권에 열렬히 반응했던 예술가들은 포토몽타주 기법도 많이 시도했다. 미술을 정치적 프로파간다의 도구로 사용했던 것이다.

타틀린, 〈제3인터내셔널을 위한 기념탑〉(좌)
스테파노바, 〈첫 번째 5개년 계획의 결과〉(우)

혼란 속으로
뛰어들다

다다 미술,
초현실주의 미술

문명과 체제를
부정한다

다다 미술

제1차 세계대전 직후 파리, 베를린, 쾰른, 뉴욕, 취리히 등에서 예측하기 어렵고 기이한 예술형태인 다다 운동이 퍼져나갔다. 다다 운동은 전쟁의 불안 속에서 합리주의에 근거한 문명들과 사회 체제를 부정하고 파괴하려는 운동이었다. 이 운동은 이성을 부정하며 혼돈을 불러일으켰고 비합리성을 추구했다. 다다(Dada)라는 이름의 기원은 불분명하나 기본적으로는 의미 없는 의성어같이 쓰였으며, 루마니아어로 'Yes, Yes,' 프랑스어로 '장난감 목마'라는 뜻이기도 하다. 이는 클래식한 이름과 함께 고상하게 보이려는 기존 예술운동에 대한 반발이었다. 세계대전은 당대 사람들에게 사회를 향한 냉소주의, 반감을 갖게 했고, 작가들에게 '도발'은 일종의 신조로 자리 잡았다. 때문에 다다는 어떠한 형식이라기보다 반사회적인 태도였다. 그리고 여러 도시에서 다른 형태로 생겨난 국제적인 현상이었지만 공통점은 사회를 향한 반감이었으며 아나키스트적 분출이었다.

다다 운동은 정치적으로 중립적이었던 스위스의 취리히에서 시작되었다. 전쟁 동안 다수의 예술가와 지식인들이 이곳으로 이동했기 때문이다. 동시에 이들은 다다 운동을 밖으로 전파해 여러 도시에서 다다운동이 발생하도록 했다. 취리히에서는 창의적인 환경을 제공했던 클럽 '카바레 볼테르(Cabaret Voltaire)'가 1916년부터 다다 운동의 중심지가 되었다. 후고 발, 에미 헤닝스, 한스 아르프 그리고 트리스탕 차라 등 이곳의 멤버들은 귀에 거슬리는 소리를 내거나 맥락에 맞지 않는 퍼포먼스를 하면서 사람들의 이목을 끌었다. 다다 작가들에게 예술이란 삶을 반영하는 것이었는데, 삶에는 우연성이 있고 이러한 우연은 우리가 컨트롤할 수 있는 것이 아니라고 여겼다. 예컨대 루마니아 출신 프랑스 시인인 트리스탕 차라의 작업 중에는 신문에서 단어들을 오려 종이가방에 넣고 흔든 다음, 쏟아낸 단어들로 시를 짓기도 했다.

카바레 볼테르에서 시간을 보내던 독일 시인 리하르트 휠젠베크가 1917년 귀국하면서 다다 정신이 베를린에 전해진다. 매스미디어 이미지를 포함하여 사진 기술, 레디메이드를 작업에 사용한 휠젠베크와 그의 동료들은 부르주아 사회와 전쟁으로 이끈 정치에 비판적이었다. 1차 세계대전이 끝났을 때부터 나치가 점령하기 전까지 짧게 존재했던 바이마르 공화국 시기, 이곳 예술가들은 주로 대중매체에서 얻은 이미지를 가지고 콜라주 작업을 하였다. 베를린은 다다라는 이름으로 된 첫 국제전시가 열린 곳으로, 여기서 사진과 신문을 사용한 작업이 대거 발표되었다. 정치인들의 얼굴을 오

1 ———

한나 회흐, 독일의 최후 바이마르 시대를 다다의 부엌칼로 잘라버려라, 1919년, 베를린 국립박
물관, 베를린 한나 회흐의 초기 작품으로, 그녀의 다른 그림에 비해 비교적 큰 사이즈인 150센
티미터 높이의 작품이다. 다양한 종류의 이미지들을 조합하여 한 화면으로 만든 이 작품은, 베를
린에서 열린 첫 번째 국제 다다 페어에서 가장 큰 인기를 끌었다. 바이마르 정부의 인물들과 독
일제국의 빌헬름 2세, 칼 마르크스 등으로 이미지를 구성하면서 다다의 특이성을 담아내었다.

2 ——

쿠르트 슈비터스, 메르츠 11, 1924년, 모마, 뉴욕 슈비터스는 내용과 스타일 면에 있어 혁신적
인 인쇄물인 메르츠 잡지를 1923년에 시작하였다. 여기에서 미술작품만이 아니라 시, 산문, 광고
등을 실었으며, 데 스틸, 구축 주의, 다다 등을 포함한 다양한 종류의 예술운동을 보여주었다. 이
와 같은 방식으로 메르츠 잡지는 슈비터스 자신의 작품도 알리면서, 다양한 아방가르드 네트워
크를 하나로 모아주었다.

려 붙인 한나 회흐(Hannah Höch, 1889~1978년)의 작품은 눈여겨볼만
하다.[1] 존 하트필드, 게오르그 그로츠를 비롯하여 베를린 다다 작가
들은 파시즘과 싸우는 방편으로써 공산주의를 끌어안았는데, 다다
는 그들에게 선동을 위한 좋은 전략이 되었다.

　독일의 다른 도시 하노버에서는 쿠르트 슈비터스(Kurt Schwitters,
1887~1948년)로 대표되는 삼차원의 앗상블라주와 콜라주가 성행했
다. 독일어로 상업이라는 뜻의 'Kommerz'에서 뒷부분을 취한 '메르
츠(Merz)'는 1919년 그의 작업에 붙여진 이름으로, 신문이나 여러
소비재에서 주워 모은 재료들로 만들어졌다.[2] 일상의 물건들을 그
의 페인팅과 함께 입체적으로 콜라주한 것이 특징적이다. 이러한
접근은 건설 또는 공사를 뜻하는 독일어 'Bau'를 붙여 '메르츠바우'

3 ──────
막스 에른스트, 무제(다다), 1923년, 티센보르네미사 뮤지엄, 마드리드 작품 제목에 다다를 붙인
것으로 보아 에른스트는 다다 운동에 대한 애착이 상당하였으며, 스스로 '다다막스 에른스트'라
칭하며 쾰른 다다운동을 이끌었다. 에른스트는 1920년대 초 파리로 옮겨 초현실주의 그룹에 참
여하였는데 다다에서 초현실주의로 옮겨가는 과정은 그의 그림에서 매우 자연스럽게 느껴진다.
작품 속 인물은 관람자를 향해 뒤돌아서 있고 나선형의 방 안에는 물건들이 부유하고 있다. 각각
의 부분들은 현실적으로 묘사했으나 전체를 보았을 때의 구성은 해석이 불가하게 단절되어있다.

라 불리는 그의 작업에서 더욱 뚜렷이 나타난다. 이곳에서는 베를린과는 다르게 정치적 행위보다는 아트 메이킹 자체에 더 관심을 기울였다.

초현실주의 작가로 대표되는 막스 에른스트(Max Ernst, 1891~1976년)는 당시 서독에 있는 도시 쾰른에서 다다와 관계하여 왕성한 활동을 하였다.[3] 그는 페인팅과 콜라주, 그리고 그가 직접 발전시킨 프로타주 기법으로 기이한 생물체와 풍경들을 그렸다. 1919년 쾰른에 다다가 짧게 소개되었는데, 막스 에른스트가 독일과 프랑스에서 작업하다 2차 세계대전 동안 미국으로 왔기 때문에 다른 예술운동에 영향을 주었으며 그의 작업물도 여러 지역에 소장되어있는 편이다.

한편 프란시스 피카비아(Francis Picabia, 1879~1953년)와 마르셀 뒤샹(Marcel Duchamp, 1887~1968년)이 1915년 뉴욕에 도착하면서 뉴욕의 다다가 시작되었다. 살롱 데 앙팡 전시에서 거절당했던 뒤샹은 뉴욕시에서 열린 1913년 아모리쇼에 〈계단을 내려오는 누드〉를 발표한 적이 있는 상태였다. 맨해튼에 스튜디오를 마련하여 작업했던 뒤샹은 이후 〈샘〉이라는 작품을 뉴욕의 독립예술가협회 전시에 발표하였고, 이는 많은 사람들을 경악하게 만든 작품이 되었다. 〈샘〉은 뉴욕의 한 배관설비 가게에서 구매한 변기를 한쪽으로 돌려서 'R. Mutt'라는 서명을 남긴 작품이다.[4, 5]

뒤샹에 의해 고안된 용어인 레디메이드(ready-made)는 '기성품의 미술 작품'이라는 의미를 가진 미술개념이다. 그는 일상생활에 쓰이는 평범한 대량생산품을 예술가의 선택을 통해 예술작품의 상태

4 ——
알프레드 스티글리츠가 찍은 마르셀 뒤샹의 〈샘〉 오리지널 작품 모던아트에서 가장 영향력 있는 작품, 〈샘〉은 관람자를 당황스럽게 만들면서 예술의 신성함에 세속성을 통합시켰다. 뒤샹은 평범한 변기조차 아티스트의 선택으로 값어치 있는 예술품으로 만들 수 있다는 것을 작품으로 보여주었다. 그는 이 작품을 포함하여 자전거 바퀴, 병 건조대 등 오직 세 점의 레디메이드 작품을 남겼다.

5 ——
마르셀 뒤샹, 샘, 1964년, 테이트, 런던

로 전이시켰다. 뒤샹은 시각적인 것과 그로 인한 즐거움은 모두 부정하였고 지적이고 개념적인 접근의 작업을 선호했다. 뒤샹의 도발은 그의 작품을 넘어 짧았으나 매우 넓게 존재했던 아트 운동인 다다의 성격까지 형성해주었다. 뉴욕 아티스트들을 다다라는 이름 아래 일괄적으로 묶을 수도 없을 뿐더러 이들 자체도 예술운동이기를 거부하기는 했으나 저널이나 성명, 시, 퍼포먼스 등을 통한 반예술적 움직임은 그들만의 예술 형식으로 알려지게 되었다.

뒤샹과 피카비아가 전쟁 후 유럽으로 돌아가면서 실질적으로 뉴욕 다다는 힘을 잃는다. 대신 파리에서 이 둘과 마음이 맞는 예술가들이 모여 문화계에 소란스럽지만 흥미로운 개입을 이어 갔다. 그렇게 이슈의 중심이 되어가던 파리 다다는 취리히, 뉴욕 그룹과 유사한 접근을 취했으나, 정치적으로 연계된 독일의 다다와는 결이 달랐다. 이들의 퍼포먼스, 사진, 혼합매체 콜라주 그리고 설치물은 터무니없고 황당한 것을 강조하거나 사회적 관념에 도전하는 것들이었다.

파리에서는 글을 쓰는 앙드레 브르통과 취리히에서 온 차라에 의해 전시보다는 출판을 주로 하였다. 작가들은 특히 심리적 상태를 반영하는 이미지에 관심을 두고 탐구하였으며, 실험적인 사진 작업으로 유명한 만 레이(May Ray) 역시 파리의 다다 그룹이었다. 전쟁 기간인 1914년에서 1918년까지 이어진, 순간적이고 비영구적인 작업이었지만 아트를 바라보는 방식을 전복시킨 다다의 정신은 지금까지 이어져 내려오고 있다.

다다로 여겨지는 시기 이후의 뒤샹은 파리와 뉴욕을 오가며 주제나 소재 면에 있어 다양한 시도를 하였다. 그는 원근법과 광학을 공부하며 움직이는 장치를 실험하기도 하였는데, 그의 이러한 몰두는 당시 동력을 표현했던 미래주의 그리고 초현실주의 예술가들과 나누었던 공통된 관심을 반영한다. 한편 로즈 셀라비(Rrose Selavy)라는 여성 페르소나를 만들어 1920년대에는 성적 정체성에 대한 개념을 탐구하였다. 그러면서 동시에 레디메이드 작업도 계속하였는데 예술계와는 거리를 두면서 소수의 아티스트들과 어울렸다. 만 레이도 그중 한 작가로 뒤샹의 사진을 그의 생애 동안 가장 많이 찍었다. 이후 그는 사람들의 눈을 피해 한동안은 체스만 두는 시간을 보냈다.

뒤샹이 말년에 이십 년 간 조용히 작업하여 완성한 대작 〈에땅 돈느(Étant donnés)〉는 '주어진'이라는 뜻으로, 여자 누드를 구멍이 뚫려 있는 나무문을 통해 보도록 만들어진 조각 작품이다.[6] 이러한 앗상블라주는 그가 초현실주의 운동에 적극적으로 관계하면서 시작한 작업이다. 실제로 초현실주의 작가들이 타로카드, 불가사의한 이미지들, 이교도적 의식, 그리고 에로스 개념 등을 아우르던 시기에 그에 대한 반응으로서 이 설치물을 제작하였다.

6 ———

마르셀 뒤샹, 에땅 돈느, 1946~1966년, 필라델피아 뮤지엄, 필라델피아 뉴욕 그리니치 빌리
지에 있는 그의 스튜디오에서 이십 년 동안 조용히 만든 이 작품은 뒤샹의 가장 중요한 후기작
이다. 작업을 그만두고 체스에 열중한 것으로 알았던 예술계를 다시 한 번 놀라게 만든 설치물
로, 관람의 방식도 매우 신선했다. 나무문을 통해 엿보듯이 고안되었는데, 그 안에는 실제 사람
크기의 여성 누드가 누워있고 왼손에는 가스 램프가 들려져 있다.

환상과 무의식을
담은 예술
초현실주의 미술

추상회화가 시도되었던 시기, 한편에서는 무의식 속을 탐구하며 자동기술법이라는 표현으로 특징지어지는 초현실주의가 1910년 후반에서 1920년 초반에 생겨났다. 앙드레 브르통을 비롯하여 여러 정신과 의사들과 예술가들은 당시 지그문트 프로이트의 심리학적 이론과 꿈 연구, 칼 마르크스의 정치적 개념에 영향을 받아 이 사조를 만들어낸다. 프로이트의 자유연상 기법을 사용한 초현실주의 시와 산문은 '이성의 제약'으로부터 벗어난 개인의 사적인 세상을 열어주었으며 예상치 못한 이미지들을 창조해내었다. 브르통과 초현실주의 시인들은 분석적이면서 에로틱하거나 도발적인 작업을 했던 조르조 데 키리코, 파블로 피카소, 마르셀 뒤샹 등의 작품에 감탄하였다.

▪ 오토매틱 드로잉, 익스퀴짓 콥스 ▪

브르통은 특히 조르조 데 키리코(Giorgio de Chirico, 1888~1978년)의 그

7 ———
조르조 데 키리코, 오늘의 수수께끼, 1914년, 모마, 뉴욕 사막 같은 광장에 아주 작게 두 인물
이 있고 텅 비어있는 공간을 가로지르는 그림자와 원근법은 현실에 맞지 않게 그려져 있다. 거대
한 동상, 반복되는 아치, 이삿짐 같은 정체불명의 상자까지 모든 것이 불길한 분위기이다. 평범한
사물들을 미스터리한 구성으로 엮은 매우 초현실주의적인 회화이다.

림을 본 이후로 그 이미지에 사로잡혔는데, 조르조 데 키리코는 '형
이상학적 회화(metaphysical painting)'라는 스타일을 발전시킨 그리스
태생의 이탈리아 화가였다.[7] 그는 모든 사물은 내적이고 형이상학
적 측면을 지니고 있다고 하면서, 평범한 사물들을 독특하게 배치
한 그림들을 통해 그의 개념을 표현했다.
 초현실주의 예술가들은 글을 쓰거나 그림을 그릴 때 같은 방식
으로 창작에 필요한 자극을 받았는데, 이들에게 창의성이란 의식

적인 생각보다는 내면의 깊은 무의식에서 더 강하고 진실하게 나올 수 있다고 믿었다. 심리학에서 오토마티즘(automatism)은 의식적인 상태에서의 통제가 아닌, 습관적인 버릇이나 꿈꾸는 것과 같은 무의식적 행위를 가리킨다. 초현실주의자들에게 오토마티즘은 자유연상을 통한 이미지와 단어, 즉흥적인 작품들을 가능하게 해주었다. 작가들은 또한 무언의 감정과 욕구의 분출로서의 꿈을 해석하는 것에 관심이 많았는데, 작품 제작도 어떠한 완성된 개념을 가지고 시작하는 것이 아니라 꿈이나 무의식에 관계된 것으로부터 자극을 받아 작업하였다. 예컨대 프랑스 작가 앙드레 마송(André Masson, 1896~1987년)의 〈오토매틱 드로잉〉은 억제되지 않은 감성을 상징적인 형상들로 표현한 대표적인 예이다.[8] 브르통은 마송의 작업 스타일을 자신의 시에서 보이는 자동기술법과 유사하게 여겼다.

 '정교한 시체'라는 뜻의 익스퀴짓 콥스(exquisite corpse) 방식도 무계획의 결과물이라는 차원에서 초현실주의 작가들이 즐겨 사용한 기법이었다.[9] 이는 여러 예술가가 함께 완성하는 게임 방식으로 먼저 참여하는 수만큼 종이를 접어 작은 면으로 만든 다음, 각자 비워진 한 면을 그리며 채워 넣는 것이다. 화가들이 돌아가면서 신체의 부위를 따로 그린 후 종이를 펼쳐내면 괴상하게 합성된 형상을 얻어낼 수 있었다. 오토매틱 드로잉이 혼란스러운 선과 형태로 구성된 모호한 이미지였다면, 익스퀴짓 콥스는 어울리지 않게 조합된 부분들이 구체적으로 묘사되었다. 이브 탕기와 르네 마그리트의 초기 작품에서도 이런 초현실주의의 특성을 찾아볼 수 있는데, 탕기

8 ——

앙드레 마송, 오토매틱 드로잉, 1924년, 모마, 뉴욕 어떤 대상이나 구성을 생각하지 않은 채 시작한 드로잉으로, 앙드레 마송은 의식적인 통제가 없도록 펜으로 빠르게 종이 위에 그렸다. 그 결과 선으로 구성된 그물망 같은 추상 이미지가 만들어졌으며 그 가운데 분할된 신체와 사물이 부분적으로 보인다.

이브 탕기, 호앙 미로, 막스 모리스, 만 레이, 익스퀴짓 콥스, 1927년, 모마, 뉴욕 초현실주의자들은 협력 작업을 즐겨 했는데 익스퀴짓 콥스는 접힌 종이에 상대방이 그린 이미지를 보지 않은 채 각자 자기 부분만 그려서 완성한 하나의 작품이다. 익살 맞으면서 희한한 형상은 예측 불가능한 요소를 선호했던 그들에게 최적의 놀이이자 작업이었다.

는 그리기 시작할 때 오토매틱 기법을 사용하여 계획하지 않고 색을 칠한 뒤 형태들을 정돈하였고, 마그리트는 엑스퀴짓 콥스에서의 하이브리드 생물체처럼 묘사는 현실적이지만 연관성 없는 대상들을 같이 병치하였다.

오토마티즘을 기반으로 한 〈엄마, 아빠가 부상을 당했어!〉는 탕

10 ———
이브 탕기, 엄마, 아빠가 부상을 당했어!, 1927년, 모마, 뉴욕 이브 탕기의 페인팅은 그의 가족사와 연관하여 해석되곤 하는데, 그의 남동생이 1차 세계대전 때 죽으면서 탕기가 받은 고통과 상실감이 작품의 황량한 풍경에 드러나 있다. 그리고 탕기 그림에 공통적으로 등장하는 기이한 돌 형태는 그의 어머니가 살았던 브리타니 해안에서 영감을 받았다.

기가 초반에 그린 페인팅으로, 그가 자주 다뤘던 전쟁이라는 주제를 어두운 톤의 꿈속처럼 묘사하였다.[10] 이브 탕기(Yves Tanguy, 1900~1955년)는 1923년 조르조 데 키리코의 작품 〈아이의 뇌〉를 보고 화가가 되어야겠다는 결심을 하고, 이듬해 앙드레 브르통을 만나 초현실주의 전시에 참여하였다. 정규 미술교육을 받지는 않았으나 아르헨티나, 브라질, 튀니지 등 젊은 시절에 다녔던 여행이 그의 작업에 영감을 주었다. 탕기는 1927년경에 이르러 그의 작업 스타일이 도드라졌는데, 주로 아메바 같은 유기체 형상을 신비스러운 공간에 배치해 그렸다. 어릴 때 프랑스 서북부의 반도인 브리타니 해안가에서 시간을 보냈고 아버지의 직업도 선장이었던 그의 환경이 반영된 듯, 이브 탕기의 페인팅은 마치 해저에 물체들이 떠다니는 풍경이다. 다른 '초현실주의자'처럼 탕기도 꿈과 무의식에 사로잡혀 있었지만, 그의 작업을 구분해주는 특징은 자연 세계를 바탕으로 판타지와 환영을 창조해내는 것이다.

■ 독립적 양식을 구축한 르네 마그리트 ■

한편 브뤼셀에서 파리로 넘어온 벨기에인 르네 마그리트(René Magritte, 1898~1967년)는 초현실주의 운동을 이끌었던 화가 중 하나이다. 다른 프랑스 초현실주의자들이 자동연상에 근거한 여러 가지 새로운 기법을 시도했다면, 마그리트는 그림의 내용을 분명하게 하는 일러스트적 묘사와 대상들을 묘하게 병치하는 그만의 스타일을 정립하였다. 마그리트 그림에서의 일러스트적 특성은 모순을 강하게 표현해주는 것에 효과적이었는데, 작품의 화면들이 대부분 깔끔

11 ——
르네 마그리트, 연인, 1928년, 모마, 뉴욕 마그리트의 작업에는 그의 비극적 경험이 반복해서
나타나는데 자살한 엄마의 시신이 상브르 강에서 건져지는 것을 목격한 이래 그 기억은 계속해
서 남게 되었다. 마그리트는 화가 개인의 과거에 기반을 둔 해석들을 부정하면서 자신의 그림은
단지 미스터리를 불러일으키는 이미지라 하였지만, 젖은 잠옷으로 덮여 발견된 엄마의 모습은
마그리트 작품 모티프에서 자주 언급되는 부분이다.

하고 예쁘게 그려져 있으나 관람자의 생각을 동요시켰다. 예컨대 〈
연인〉이라는 작품은 남녀가 키스하는 포즈이나 얼굴은 천으로 뒤
덮여 있다.[11] 천으로 가린 얼굴은 마그리트의 그림에서 종종 등장하
는 이미지로 가장 가까운 사이이더라도 온전히 자신을 드러내기는
불가능하다는 것을 암시한다.

　또한 반복은 마그리트 회화의 특징 중 하나인데, 중산모를 쓴 남
자는 마그리트의 트레이드마크라 할 수 있을 만큼 자주 등장한다.
또 계란과 새 이미지도 그의 그림에서 계속하여 반복된다. 작품 〈

골콩드〉에서도 볼 수 있듯 검은 코트를 입은 중산모의 남자들이 셀 수 없이 복제되어 하늘에서 비가 내리듯 공중에 자리한다. 사실 마그리트가 매우 관심을 가졌던 프로이트의 정신분석 개념에서는 반복을 트라우마의 징후라 풀이하기도 한다.

마그리트는 문자와 시각적 이미지의 상호관계에 매료되어 있었기에 마그리트의 작품 중에는 단어와 이미지가 함께 있는 것들이 많다. 이런 그림들은 미스터리한 분위기의 초현실적인 성격을 지니면서도 이성적인 의문을 가지게 만든다. 대표적인 작품 〈이미지의 배신〉에는 학습용 단어카드 같은 형식의 화면에 파이프가 그려져 있고, 그 아래 파이프가 아니라는 문구가 있다. 매우 반격적인 상황이지만 사실 마그리트의 의미대로 이것은 파이프가 아니라 파이프를 그린 그림인 것이다. 언어는 일정한 권위를 가지고 있는데 이를 전면으로 부정하고 있으니 재현과 재현에 대한 부정 사이에 흥미로운 긴장감이 흐른다. 맞고 틀림을 규정하고 통제한다는 연유로 언어란 우리를 대상과 연계되도록 돕는 것이 아니라 멀어지게 하고 있다는 것을 말하는 듯하다.

마그리트는 부정하는 문구나 이미지와 맞지 않은 단어를 그린 그림 외에도, 엉뚱하거나 일반적이지 않은 맥락에서 언어를 사용하기도 했다. 단어와 이미지를 탐구한 또 다른 페인팅 〈커튼의 궁전〉에서는 두 개의 다각형 프레임이 나무 패널로 된 벽에 기대어 세워져 있는데 하나는 재현된 이미지, 다른 하나는 글자로, 각기 하늘이 표현되어 있다.[12]

마그리트는 여행을 싫어하고 전시나 뮤지엄에 가는 것도 좋아하

12 ——

르네 마그리트, 커튼의 궁전 III, 1929년, 모마, 뉴욕 이 작품은 마그리트가 삼 년 간 파리에 머물렀던 시기에 그린 그림이다. 앙드레 브르통 주도의 초현실주의 그룹과 관계하였으나 마그리트는 오토마티즘 기법을 쓰지 않았으며 스스로도 그 운동과 더불어 규정하지 않았다. 당시 다른 초현실주의자들의 환상적인 이미지와는 대조적으로 마그리트는 〈커튼의 궁전〉에서 평범하고 흔한 집안 실내를 배경으로 묘한 분위기를 만들어냈다.

지 않았으며 그림을 그리지 않을 때면, 체스를 하거나 하이데거, 헤겔, 칸트 등의 철학에 빠져있었던 작가였다. 그리고 그림은 단순히 현실의 모방이고 시와 철학을 담은 언어보다 열등하다는 헤겔의 개념에 마그리트는 자극을 받았다. 그러면서 동시에 이러한 사고 방식에 계속해서 의문과 반동이 생겼는데, 이것이 마그리트가 회화 속에 '모순' 개념을 사용한 계기가 되었다. 그의 후기 작품 〈빛의 제국〉 시리즈는 모순을 표현한 단적인 예이다.[13] 그림의 하반부는 밤 풍경으로, 가로등 하나가 거리를 비추고 있는 반면 하늘은 낮으로

13 ——
르네 마그리트, 빛의 제국 II, 1950년, 모마, 뉴욕 마그리트는 1950년대에 〈빛의 제국〉이라는
제목으로 여러 페인팅을 남겼는데, 이 작품이 가장 성공적으로 모순을 다룬 작업이다.

묘사되었다. 낮과 밤의 구도 안에는 비상식적인 특이점이 있지만,
언뜻 볼 때 매우 정돈된 고요한 풍경화 같다.

 마그리트의 철학적인 접근은 그가 프랑스 초현실주의자들 그룹
에서 멀어지게 하였다. 앙드레 브르통에 의해 공식화되었던 초현실
주의는 정신적인 것에 의한 기법과 무의식에 숨겨진 이미지를 드
러내기 위한 우연성에 관한 것이었다. 하지만 마그리트는 꿈을 꾸
는 사람보다 존재의 미스터리를 캐내기 위해 논리를 사용하는 사

람이었다. 이러한 측면에서 마그리트는 브르통의 심리학적 접근보다 트리스탄 차라나 프란시스 피카비아의 다다이스트 관점에 가깝다고 볼 수 있다.

■ 그라타주와 데칼코마니를 만든 막스 에른스트 ■

이성에 의한 제약, 더 크게는 사회의 여러 규율에 대항하며 변혁을 찾고자 한 움직임이었던 초현실주의는 무의식을 표출하려는 시도가 많았다. 다다이스트로 활동했던 막스 에른스트(Max Ernst, 1891~1976년)도 그의 회화에 프로이트적 은유와 개인적인 신화, 어린 시절의 기억들이 스며들어 있다. 앙드레 브르통은 처음에 에른스트의 콜라주 작품을 파리의 한 전시에서 인상 깊게 보면서 함께 활동하게 되었으며, 프랑스로 옮긴 서른세 살의 에른스트는 초현실주의 그룹을 제창한 멤버 중 한 명이 되었다. 그는 파리에 있는 동안 지그문트 프로이트의 이론을 그의 작품에 있어 내용적, 기술적, 시각적 요소 등을 뒷받침해주는 통일된 패러다임으로 받아들였다.

그가 주로 다루었던 주제 중 인간 형태가 섞인 새 이미지가 있는데, 온화해 보이는 새들도 있고 존재 자체가 불길한 느낌을 주는 새들도 있다. 에른스트가 개발한 로플롭은 새와 인간의 혼란스러움으로부터 기인한 그의 자아 투영이었다. 에른스트는 그의 작품 〈무리〉에서 쌍을 이루는 새들과 바람에 날리는 듯한 세기말적인 동물들을 그렸다. 그는 이후 〈바바리안〉이라는 작은 사이즈의 작품에서도 이 주제를 다시 취하는데, 심술궂게 생긴 거대한 새 한 쌍이 큰 보폭으로 발을 내딛어 행진하는 모습의 이 그림은 폭력과 허무를 내

14 ————
막스 에른스트, 바바리안, 1937년, 메트로폴리탄 뮤지엄, 뉴욕 그림에서 에른스트는 그라타주
(grattage) 기법을 사용하였는데, 카드보드에 물감을 입히고 젖었을 때 오브제를 눌러서 표면에 자
국을 남겼다. 그리고 브러쉬를 사용하여 형태를 마무리하거나 물감 층을 긁어 걷어 내었다. 새
형상에 가까운 이러한 생물체들을 두고 존 러셀은, 곧 일어날 2차 세계대전 동안 유럽에서 황폐
함과 두려움에 대한 작가의 표현으로 해석하였다.

포하고 있다.[14] 왼편에는 여성의 모습을 한 어두운 색의 새가 있고, 오른편의 남성의 모습을 한 새는 자신의 왼편에 붙은 이상한 동물 때문에 고개를 돌리고 있다.

에른스트는 1930년대 전후로 두 가지의 예측할 수 없는 제작과정을 가지고 실험을 시작하였는데 그것은 바로 그라타주와 데칼코마니이다. 그라타주(Grattage)는 두껍게 칠해진 표면을 긁어내어 밑색이 보이게 하는 기법이고, 데칼코마니(Decalcomania)는 페인트가 젖은 상태에서 마주한 다른 화면에 찍어내는 표현이다. 〈바바리안〉의 두 형상에서 보이는 화석 같은 패턴도 이러한 그라타주 기법의 표현이다. 일찍이 에른스트는 잡지나 카탈로그로부터 이미지를 취한 콜라주 작업이나, 표면이 있는 물체 위에 종이를 대고 문질러서 무늬를 베끼는 프로타주를 사용한 것으로 유명하다.

■ 잠재의식을 표현하고자 했던 살바도르 달리 ■

살바도르 달리(Salvador Dalí, 1904~1989년)는 개인적이고 신비한, 또는 정서적인 면을 작품에 주입하는 예술 영역을 다양하고 넓게 열어준 작가였다. 스페인 피게레스 태생의 달리는 카탈루냐 지방의 환경에서 부모님의 지원으로 어릴 때부터 미술 교육을 받았다. 당시 예술가들이 그랬듯 달리 역시 파리로 여행하면서 중요한 변화를 맞이하였는데 피카소의 작업실을 방문하여 큐비즘을 알게 되었고, 퓨처리스트들의 동적인 표현에도 관심을 갖게 되었다. 또한 프로이트의 정신분석학적 개념을 공부하면서 무의식을 이미지로 끌어내는 방법을 탐구하였다.

달리는 공식적으로 초현실주의와의 관계를 1929년에서 1941년까지 가졌으며 그 이후에도 초현실주의적 개념과 방법론이 반영된 작업을 계속해서 선보였다. 그의 독특한 면모 때문에 초현실주의 그룹의 다른 예술가들을 불편하게 하기도 했지만, 달리만의 대범하고 이색적인 개인 생활과 자기 홍보, 과다한 상상력은 대중적 인기와 그의 예술형식을 더욱 확장시켰다.

달리에게 잠재의식 속 언어는 '보편적인 것'이기 때문에 관람객들이 자신의 작업과 직관적인 소통을 할 수 있다고 믿었다. 죽음에 대한 느낌, 성적 본능, 공간에 대한 개념 등 누구에게나 있고 되풀이되는 것을 〈기억의 지속〉이나 〈삶은 콩으로 된 부드러운 구조(시민전쟁의 전조)〉와 같은 작품에서 일종의 울림과 같이 사용하였다. 스페인 내전의 참상을 표현한 〈삶은 콩으로 된 부드러운 구조(시민전쟁의 전조)〉는 1936년 스페인에서 전쟁이 실제로 일어나기 바로 전에 그려졌다.[15] 그림에는 비슷한 종류의 두 괴물 형상이 사각형을 이루며 레슬링을 하듯 붙들고 있다. 구름이 있는 푸른 하늘을 배경으로 이들은 작은 나무상자에 지탱해 서 있고 그 주변으로 콩들이 떨어져 있다. 작품의 배경이 된 스페인 시민전쟁은 프란시스코 프랑코 장군의 쿠데타가 성공한, 스페인 전 지역을 황폐하게 만든 내전이었다. 이때 달리는 자신은 전쟁이 일어날 것을 예감했다며 그의 그림은 무의식의 예견적 힘을 보여주는 증거물이라 주장하기도 했다.

달리는 "나 자체가 초현실주의다"라고 말했듯 호기롭고 스타성이 강하여 실제로 생전에 많은 부와 명성을 얻으며 미국과 유럽을

15 ———
살바도르 달리, 삶은 콩으로 된 부드러운 구조(시민전쟁의 전조), 1936년, 필라델피아 미술관, 필라델피아

16 ─────
살바도르 달리, 십자가책형, 1954년, 메트로폴리탄 뮤지엄, 뉴욕 건강하게 다져진 예수의 몸에
는 못 박힌 자국이나 가시 면류관이 보이지 않는다. 아래에서 기도하듯 올려다보고 있는 여인은
달리의 아내 갈라로 그려져 있다. 부유하는 물체, 황량한 풍경 그리고 체스판과 같은 달리의 초
기 그림에서 등장하는 요소들이 여기에서도 나타나고 있다.

오갔다. 할리우드에 관심이 많았던 달리에게 당시 유명한 영화감독 알프레드 히치콕은 자신의 스릴러 '스펠바운드'의 한 시퀀스를 만들어주길 부탁했고, 월트 디즈니도 달리와 함께 애니메이션 '데스티노'를 만들었다.

그는 또 종교적인 주제와 초월적인 것에 대해서도 관심이 있었는데 1940년대와 1950년대 달리의 그림은 이를 반영한다. 고전에 집중한 만큼 이 시기의 공간은 현실적으로 묘사되어 있고, 인물들도 각도에 따라 단축법이 많이 적용되었다. 달리는 가톨릭, 수학, 핵물리학 등에 관심을 두고 이를 종합한 자신의 '핵 신비주의' 이론을 만들어 냈다. 〈십자가 책형〉은 그와 같은 이론을 사용한 예로 공중에 있는 상자 형태의 십자가와 예수를 그린 그림이다.[16]

평생 이슈를 몰고 다녔던 그가 말년에 가장 공들인 업적은 피게레스에 '달리 극장 뮤지엄'을 만든 것이다. 달리는 요란하고 특이한 나의 작품들이 내 고향이 아니면 어디에 있을 수 있겠냐며, 스페인 내전 때 불타버린 오래된 극장을 개조하여 그의 그림과 조각, 직접 제작한 가구와 개인소장품 등으로 채워 넣었다.

▪ 초현실주의의 오브제, 조각 ▪

초현실주의 사조는 회화뿐 아니라 오브제와 조각에도 영향을 미쳤다. 일반적인 맥락에서 대상을 제거하여 다른 곳에 위치시키는 흔히 '데페이즈망(dépaysement)'이라 불리는 효과가 작품에도 나타났다. 가장 많은 소재는 파운드 오브제(found object)로 작가가 선택한 대상을 예술적 의도에 따라 보여주는 것들이다.

17 ──────
메레 오펜하임, 오브제, 1936년, 모마, 뉴욕 오펜하임이 피카소와 그의 연인 도라 마르와 함께
점심 먹었던 카페에서, 오펜하임이 차고 있는 털 있는 메탈 팔찌를 보며 농담으로 모든 것을 털
로 뒤덮을 수 있다며 대화를 나눈 것이 이 작품의 시작이 되었다. 오펜하임은 흰색의 커피 잔과
받침대, 스푼을 사서 얼룩덜룩한 반점이 있는 중국산 가젤 털을 씌워서 이 작품을 완성하였다.

대표적인 작품으로 독일에서 태어난 스위스 초현실주의 예술가 메레 오펜하임(Méret Oppenheim, 1913~1985년)의 오브제가 있다.[17] 그는 모피로 감싼 커피 잔과 받침을 만들었다. 오펜하임의 이〈오브제〉작품은 예상치 못한 방식으로 논리에 도전하는 초현실주의 방식에 가장 잘 들어맞는 예로, 커피 잔이나 동물 털 모두 우리에게 익숙한 소재들이지만 한 데 합쳤을 때 어울리지 않는 만남을 보며 관람객은 전율을 느끼게 된다. 이 컵으로 차를 마실 때 짧고 뻣뻣한 털이 입술에 닿았을 때의 느낌을 상상하게 하면서 보는 사람의 감각을 확장해 주었다.

1차 세계대전 직후 스위스의 취리히를 중심으로 전쟁의 광기에 대항하는 미술 사조, 다다가 등장했다. 다다 미술은 전쟁의 불안 속에서 모든 문명과 사회 체제를 부정하고 파괴하려는 운동이었다. 이후 다다 미술은 초현실주의 미술에 영향을 미치는데, 초현실주의 미술은 현실 이상의 것, 즉 이성의 제약으로부터 벗어난 것들을 다루었다.

다다 미술

1915년 ~ 1922년경

사회를 향한 반감을 표현한 다다 미술은 일종의 '도발'적 움직임이었다. 마르셀 뒤샹이 뉴욕에 건너가면서 발표한 〈샘〉이라는 작품은 다다 미술의 성격을 잘 드러내준다. '기성품의 미술 작품'을 의미하는 레디메이드 개념이 이 시기 뒤샹에 의해 등장했는데, 그는 일상생활에 쓰이는 평범한 공산품을 예술작품으로 전이시켰다.

슈비터스, 〈메르츠 11〉(좌)
뒤샹, 〈샘〉(우)

초현실주의 미술

1920년 ~ 1960년경

다다 미술을 계승한 초현실주의 미술은 무의식의 이미지를 표현하기 위해 오토매틱 드로잉, 익스퀴짓 콥스 기법을 주로 사용했다. 초현실주의자들에게 이러한 새로운 기법들은 인간의 이성을 벗어나 무의식적 이미지를 표현하도록 해 주었고, 즉흥적인 작품들을 가능하게 해 주었다.

에른스트, 〈바바리안〉(좌)
마그리트, 〈연인〉(우)

형식적 추상의
아름다움을
뽐내다

멕시코 뮤럴리즘, 추상표현주의,
추상표현주의 이후

예술의 사회적
역할에 주목하다

1930년대

멕시코 뮤럴리즘

1929년 미국 주식시장이 붕괴되며 야기된 경제적, 사회적 혼란은 많은 미국인들을 회의감에 빠지게 하였다. 자본주의 시스템이 더 이상 민주적 이상과 양립할 수 없을 것이라 느낀 일반 시민이나 예술가들은 이를 해결하기 위한 효과적인 변화를 모색하였다. 이때 예술 분야에서는 인종과 계층 간 억눌림을 에너지 삼아, 예술적 영감의 한 부분으로서 멕시코 벽화에 관심을 가지게 되었다. 미국의 예술가들은 정치적으로 좌편향된 멕시코 벽화가들을 롤 모델로 삼으면서 예술이 사회적 역할을 가진다는 믿음을 적극 받아들인 것이다. 당시 미국 화가들은 피카소나 프랑스 인상주의 같은 유럽 모더니즘을 받아들이기도 했지만 미국에 온 멕시코 벽화가들로부터 받은 영향 또한 실로 막대했다.

▪ 혁명의 열기가 담긴 멕시코 벽화 운동 ▪

멕시코 벽화는 1910년에서 1920년 사이, 독재자 포르피리오 디아

스에 대항한 시민전쟁이라는 배경을 갖는다. 멕시코 혁명은 노동자들이 일해서 일군 땅은 노동자에게 속해야 한다는 강한 믿음에서 시작되었는데, 이러한 농지개혁에 대한 요구가 멕시코 사회의 새로운 시대를 열어주었다. 정부는 혁명의 끝 무렵, 예술가들에게 멕시코 역사를 모르는 문맹인들을 교육할 수 있는 창작물을 만들도록 의뢰하였고 그 수단으로 벽화가 확산된다. 멕시코 혁명은 평등한 사회로 나아가기 위한 투쟁으로 역사의 분기점이 되어 주었으며, 혁명에 대한 찬사가 멕시코 벽화의 대형 이미지와 메시지를 통해 남겨지게 되었다. 이들 그림에서는 역사를 만들 수 있다는 멕시코인들의 자부심과 잠재력이 부각되어 있다.

'세 명의 대가'라는 뜻의 로스 트레스 그랑데스(Los Tres Grandes)는 멕시코 벽화운동을 이끌었던 다비드 알파로 시케이로스(David Alfaro Siqueiros, 1896~1974년), 디에고 리베라(Diego Rivera, 1886~1957년) 그리고 호세 크레멘테 오로스코(José Clemente Orozco, 1883~1949년)를 일컫는다. 이들이 묘사한 대상들은 주로 스페인과 싸우는 아즈텍 전사나 멕시코 혁명을 위해 행진하는 평범한 노동자 등의 영웅들이었으며, 사람들이 잘 볼 수 있는 공공건물 외벽에 프레스코나 모자이크 방식으로 작업하였다.

멕시코 정부는 1934년 나라에서 가장 중요한 문화기관인 예술의 궁전(Palacio de Bellas Artes)을 멕시코시티에 개관하였는데, 이때 디에고 리베라의 〈우주의 지배자 인간〉 등이 발표되었다.[1] 디에고 리베라는 아내 프리다 칼로와 함께 멕시코의 대표적 화가이다. 리베라의 〈우주의 지배자 인간〉은 원래 뉴욕의 록펠러 센터에 그려졌

1 ——
디에고 리베라, 우주의 지배자 인간, 1933~1934년, 예술의 궁전 미술관, 멕시코시티 뉴욕의
록펠러 센터 1층 벽면에 그려졌던 이 작품은 내용으로 인해 논란이 생기면서 리베라는 그림에
등장하는 인물의 얼굴을 교체할 것을 요청받는다. 하지만 리베라는 거부하였고, 록펠러는 작품
비용을 지불한 채 벽화를 철수하였다. 이후 벽화가 다른 곳에서 전시되어야 한다고 판단한 리베
라는 같은 이미지로 멕시코에 있는 대표문화기관인 예술의 궁전에 다시 그렸다.

으나 공공 영역에 정치적 내용을 담았다는 이유로 논란을 일으키
다 결국 지워졌던 작품이다. 높이 5미터, 길이 12미터의 이 대형작
품은 기계를 작동하고 있는 가운데 인물을 중심으로 화면이 좌우
대칭으로 나뉜다. 왼쪽은 자본주의를, 오른쪽은 공산주의를 표현하
고 있다. 무기나 가스 등 기술을 사용한 자본주의자들은 어떻게 나
라를 파괴시켰는지 부각한 반면, 공산주의 부분에는 러시아 혁명의
영광을 강조하고 있다. 그림의 오른쪽 부분을 자세히 보면, 스와스
티카를 두른 머리 없는 고전 조각 아래로 러시아 혁명과 관계있는
실존 인물들이 그려져 있다. 또 노동자들은 잘려 나간 조각상 머리
를 깔고 앉아 있다. 리베라는 머리가 없는 조각상을 그림에 넣으면

1521년, 스페인의 에르난 코르테스가 멕시코를 점령하면서 아즈텍 문명은 스페인군에 의해 착취당하였다. 이후 1810년 독립전쟁이 일어나 1821년에 스페인으로부터 독립을 쟁취하였으며, 1846년에는 텍사스 독립과 미국 합병을 둘러싼 멕시코-미국 전쟁이 일어났다. 쿠데타로 1876년부터 집권한 포르피리오 디아스(Porfirio Díaz)는 1911년까지 독재 권력으로 산업을 발전시켰으나, 심각한 계층 간의 불균형은 결국 혁명을 불러 일으켰다. 체제에 대한 반란으로 1910년 11월에 시작된 멕시코 혁명은 수십 년 간 혼란을 지속시켰다. 그 과정 중 1917년에는 사회적 권리를 명시한 '멕시코 헌법'이 만들어졌다.

미국 경제 대공황으로 멕시코 경제에도 타격이 있었던 시기, 라사로 카르데나스(Lázaro Cárdenas del Río)가 1934년에서 1940년까지 대통령으로 재임한다. 그는 제도혁명당을 통해 1970년대 초까지 멕시코 성장에 관여하였다.

서 전통적인 미술사 또는 정치엘리트 등을 부정한 것이다. 이후 그는 모마에서 1931년에 개최된 대대적인 회고전을 가지며 좋은 평을 얻었고, 샌프란시스코와 디트로이트에 벽화 프로젝트를 진행하며 멕시코 벽화의 대가라는 유명세를 누렸다.

한편 예술의 궁전 뮤지엄에는 다비드 시케이로스의 벽화 〈고통 그리고 쿠아우테목의 신격화〉도 있다.[2] 이 작품은 아즈텍 제국의 왕 쿠아우테목이 스페인 정복자에 의해 살해되고 아즈텍 문명이 몰락하게 된 배경을 그리고 있다. 멕시코 벽화를 대표하는 예술가 중 가장 젊고 정치적으로도 제일 과격했던 시케이로스는 멕시코

1 ──

디에고 리베라, 우주의 지배자 인간, 1933~1934년, 예술의 궁전 미술관, 멕시코시티

2 ——

다비드 알파로 시케이로스, 고통 그리고 쿠아우테목의 신격화, 1950〜1951년, 예술의 궁전 미술관, 멕시코시티 부족이 가지고 있는 황금 보물이 어디에 있는지 물어도 말하지 않았던 멕시코 부족의 수장 쿠아우테목(Cuauhtémoc)을 불로 고문하고 있는 모습이다. 왼편의 붉은 여성은 멕시코 조국을 상징하며 쿠아우테목을 보호하듯 양팔을 뻗고 있다.

3 ——
호세 크레멘테 오로스코, 프로메테우스, 1930년, 포모나대학교, 클레어몬트 오로스코는 이 작품을 캠퍼스 기숙사에서 두 달 간 머무르며 프레스코로 작업하였다. 물에 섞은 안료를 젖은 회벽에 그리는 이 방식은 빨리 마르기 때문에 매일 새로운 부분을 그렸다. 이 작업을 위해 열일곱 장의 스케치를 남겼는데, 포모나대학교는 최근 오로스코 가족들로부터 이 작품을 받아 벽화와 함께 컬렉션으로 소장하게 되었다.

혁명 때 혁명군으로 싸웠으며, 열렬한 스탈린주의자로서 레온 트로츠키 암살을 돕기도 했던 운동가였다.

멕시코 화가들은 정치적이고 사회적인 주제를 학교나 공공건물 벽에 묘사하면서 대중의 교감을 이끌어내었다. 이는 추상이 대세를 이루었던 미국 미술계에 신선한 대체 양식이 되었다. 특히 잭슨 폴록이 초기에 가장 영향을 받았던 화가는 호세 크레멘테 오로스코(Jose Clemente Orozco, 1853~1949년)이다. 폴록은 캘리포니아 포모나대학교에 있는 오로스코의 벽화 〈프로메테우스〉를 보고 서반구를 통틀어 최고의 페인팅이라며 감탄하였다.[3] 〈프로메테우스〉는 오로스코가 미국에서 그린 첫 벽화이자 멕시코 벽화 운동 작가들 중 미국 내에서 첫 번째 프로젝트였다. 신에게서 불을 가져와 인간에게 주는 타이탄 프로메테우스 신화 이야기를 주제로 한 이 작품은 불을 계몽, 지식 또는 인간 문명을 상징하는 장치로 활용했다. 오로스코는 그의 계몽 의도가 받아들여지지 않을 수 있다는 것을 알았는데, 그는 올림포스 산에서 불을 가져와 주었지만, 받는 사람들에게 찬양과 비난을 동시에 받는 프로메테우스를 알레고리적으로 그렸다.

한편 리베라의 작품과 생애에서 어김없이 함께 언급되는 화가, 프리다 칼로(Frida Kahlo, 1907~1954년)는 개인의 정체성을 멕시코의 문화적 배경에 녹여냈던 여성 화가이다. 남편 리베라는 물론, 동료 오로스코와의 관계로 인해 멕시코 벽화에 매우 익숙하였지만 그는 다른 예술적 행보를 택하였다. 그녀는 아즈텍, 식민주의, 혁명사 등 멕시코 역사를 골고루 암시하면서 개인의 육체적, 정신적 고통을

4 ——
프리다 칼로, 두 명의 프리다, 1939년, 무세오 데 아르테 모데르노, 멕시코시티 〈두 명의 프리
다〉는 1940년 국제 초현실주의 전시에 발표되었던 작품이다. 대부분의 칼로 그림은 초현실주의
적 상상력을 불러일으키지만 그 스스로 말하기를 '나는 꿈을 그리지 않는다. 내 개인적인 현실을
그릴 뿐이다'라고 하였다.

5 ─────
프리다 칼로, 테우아나로서의 자화상, 1943년, 뉴사우스웨일즈 아트 갤러리, 시드니 디에고 리베라와 이혼한 해에 그린 그림으로, 삼년 후인 1943년에 완성하였으며 〈디에고를 생각하며〉라는 제목으로도 알려져 있다. 그림은 프리다 칼로가 전통적인 테우아나 의상을 걸친 모습인데, 이러한 의상을 좋아한 디에고를 떠올리며 그린 것은 헤어졌음에도 디에고를 향한 깊은 감정을 보여준다.

6 ———

프리다 칼로, 모세, 1945년, 휴스턴 뮤지엄, 휴스턴 지그문트 프로이트의 저서 '모세와 일신교'에 대한 반응으로서 그린 작품이다. 중앙에는 아기가 여성의 신체기관 속에 위치해 있고, 주변에 태양과 비는 생명을 부여하는 듯 둘러싸여 있다. 왼쪽 상단에는 멕시코 토착 문명인 아즈텍 이미지가 오른편의 이집트, 그리스 문명을 보여주는 유물들과 같은 높이에 자리하고 있다.

7 ─────
프리다 칼로, 꿈 (침대), 1940년, 네수히 에르테군 컬렉션, 뉴욕 죽음에 대한 프리다 칼로의 느낌을 표현한 작품이다. 실제 삶에서도 자신의 침대 지붕 위에 해골을 눕혀 놓았는데, 이에 본인은 언젠가 죽을 수 밖에 없는 인간의 운명을 유쾌하게 상기하기 위해서라고 했다. 두 개의 배게를 베고 같은 방향으로 나란히 누워 있지만, 칼로는 편안히 잠이 들어 있는 반면 해골은 온 몸에 폭발장치를 감고 깨어서 어딘가를 바라보고 있다.

충격적으로 묘사했다. 칼로와 리베라의 관계는 요란하기로 유명했는데, 둘은 1929년 결혼하였다가 고통 속에 이혼하고 1941년에 다시 결혼하는 과정을 겪었다. 리베라의 끊이지 않는 외도, 어릴 때부터 척추성소아마비로 수차례 받은 수술과 그 이후 대형 교통사고, 빈번한 유산 등 육체적, 정신적 상처가 결코 일반적이지 않은 삶을 살았다.

칼로는 그가 그린 이젤 페인팅들 중 60여 점이 자화상일 정도로 스스로를 많이 그렸다. 다른 작품들에 비해 비교적 큰 사이즈인 〈두 명의 프리다〉에서 칼로는 다른 의상을 입은 자화상 둘을 붙여 그렸다.[4] 흰색 드레스는 유럽-멕시코 문화와 여성적이고 연약한 이미지를 연계시키지만, 오른편의 티후아나(Tehuana) 의상은 토착 문화와 함께 강한 이미지를 드러낸다. 이 그림은 리베라와의 관계에서 겪은 여러 어려움과 본인 스스로의 혼란스러운 자아를 복합적으로 다루었다. 몸을 움직이는 데에 제약이 많고 수난이 컸던 프리다 칼로의 개인사는 작업내용에 직접적으로 반영되었으며 그와 더불어 미술사, 멕시코 문화, 정치, 가부장제 등에 대한 이해 역시 섬세하게 스며있다.[5, 6, 7]

미국에서 싹튼
추상 미술
추상표현주의

세계대전이 종료된 시기는 미술사에서 매우 중요한 순간이었다. 많은 유럽 예술가들이 전쟁의 황폐함과 파시즘을 피해 1930년대에 미국으로 넘어 왔고, 이러한 상황에서 미국, 특히 뉴욕은 서구에서 문화적으로 가장 중요한 지역으로 떠오르게 되었다. 유럽에서 온 작가들과의 교류를 통해 미국 예술가들은 유럽 모더니즘을 알게 되었고, 더불어 구겐하임 뮤지엄이나 모마 같은 뉴욕의 주요 뮤지엄들이 설립되면서 유럽 예술에 노출되었다. 당시에는 미국 화가든 유럽 화가든 활발히 활동하는 예술가라면 전시, 강의, 출판 등을 통해 추상회화 운동에 참여하였고 결과적으로 '미국 추상'이라는 미술계의 큰 흐름이 생겨났다. 그렇게 1940년대와 1950년대에 추상표현주의 형식이 널리 퍼지면서 최초로 미국 모더니즘 운동이 시작되었다.

이름에서도 뜻하듯 추상표현주의는 구상적인 이미지가 없는 것을 특징으로 하지만, 무엇보다 추상표현주의 화가들은 단순히 추상의 형식을 강조하기보다 내용적으로 인간의 상태와 환경에 대한 보편적 개

넘을 가지고 소통하려고 했다. 뉴욕을 중심으로 이와 같이 구분된 미학적 특징을 표현해주는 '뉴욕 스쿨(The New York School)' 역시 추상표현주의 양식의 또 다른 이름이었다. 뉴욕 스쿨이 떠오른 현상은 20세기 중반 지적, 예술적 혁신의 중심이 유럽에서 서구로 옮겨가고 있는 것을 의미했다.

■ 미국 추상표현주의의 등장 ■

추상표현주의는 큐비즘이나 초현실주의 같은 유럽 모더니스트 양식에 영향을 받은 1930년에서 1940년대 중반까지의 초기 시기가 있고, 창작을 향한 작가의 고뇌와 개인성으로 특징지어지는 전형적 미국 추상표현주의 작품들이 다수 나온 이후의 시기가 있다. 초현실주의자들은 지그문트 프로이트의 이론에 영향을 받은 반면, 추상표현주의자들은 무의식에 대한 개념을 정립하고 인간 경험은 원시적 원형(archetype)의 부분이라고 했던 스위스 정신분석학자, 카를 융(Carl Gustav Jung)에 더 영감을 받았다. 그들은 또한 마틴 하이데거나 장 폴 샤르트르의 실존주의 철학에 이론적 끌림이 있었다. 예술가가 재료를 가지고 물리적으로 고뇌하는 과정을 통해, 예술작품은 그 자체로 개인의 존재를 기록해주는 역할을 해준다는 것이다.

미국 추상표현주의는 데 스틸 같은 유럽 추상운동이나 무의식을 강조한 초현실주의와 견주어지면서 예술가의 정신에 집중한 운동이었다. 재현적인 형태를 거부했던 추상표현주의 화가들은 보편적인 시각요소라 할 수 있는 추상 형태들로 대부분 큰 캔버스 화면에

작업하였다. 이들은 넓게 보면 두 그룹으로 분류되는데 흔히 액션 페인팅으로 불리는 작가들과 기본적인 화면 구성을 색으로 채워 그리는 작가들이다.

■ 작가의 행위가 고스란히 담겼던 액션 페인팅 ■

액션 페인팅(Action Painting)이라는 용어는 스튜디오 바닥에 캔버스를 깔고 물감을 떨어뜨리는 잭슨 폴록의 혁신적인 기법을 두고 평론가 해롤드 로젠버그(Herold Rosenberg)가 작업과정을 묘사하면서 붙여지게 되었으며, 예술가의 즉흥적인 표현이 제작 방식의 결과물로 나타난다는 개념은 이후 점차 주목을 받게 되었다. 그렇게 행위와 제스처를 페인팅에 담은 화가들은 잭슨 폴록을 비롯하여 윌렘 드 쿠닝, 프란츠 클라인, 로버트 마더웰 등이 있다.

잭슨 폴록(Jackson Pollock, 1912~1956년)은 미국 벽화 작가 토마스 하트 벤트에게 초기에 그림을 배우고, 루즈벨트 정책의 한 부분인 연방 아트 프로젝트에 고용되기도 하였다. 그렇게 벽화에 익숙했던 그가 처음으로 의뢰받았던 작품, 〈뮤럴〉은 페기 구겐하임의 타운하우스에 있는 벽면을 위한 작품이었다.[8] 폴록을 크게 뒷받침해준 후원자 페기 구겐하임은 벽에 직접 페인트할 것을 계획하다가 작품의 이동 가능성을 염두해두라는 뒤샹의 조언으로 캔버스 그림을 의뢰한다. 작품을 완성한 1943년은 폴록의 회화적 스타일에 있어 매우 중요한 순간을 보여준다. 가로 6미터가 넘는 작품 〈뮤럴〉이 중요한 이유는 폴록이 그렸던 그림 중 가장 규모가 컸을 뿐더러, 전

8 ———

잭슨 폴록, 뮤럴, 1943년, 아이오와 대학교 스탠리 뮤지엄, 아이오와시티 폴록은 1943년 7월에 이 〈뮤럴〉 작품을 주문받았고 이 그림은 같은 해 말, 페기 구겐하임 타운하우스에 걸렸다. 이후 1951년 페기 구겐하임이 아이오와 대학에 기증하면서 현재 아이오와 대학 스탠리 뮤지엄에 소장되어 있다.

통적 이젤 페인팅의 제한을 넘었기 때문이다. 또한 그림의 양식적인 면에서도 그가 초기에 초현실주의에서 영감을 얻은 생물 형태의 추상에서 좀 더 제스처와 행위가 가득한 추상으로 옮겨 갔다.

브러시를 사용하지 않고 그림을 그린다는 건 큰 파격이었다. 폴록은 나무 막대기에 페인트를 묻혀 떨어뜨리거나 마른 붓 또는 스포이드처럼 생긴 칠면조 요리도구인 터키 베이스터를 사용해 그림을 그리기도 하였다. 물감은 자동차에 쓰이는 도료인 액체성의 알키드 에나멜 페인트를 썼는데, 이 물감은 매우 유연해서 캔버스에 닿기 전에 커브를 만들며 떨어뜨릴 수가 있었다. 페인트를 흘려 뿌

9 ——

잭슨 폴록, 넘버 1A, 1948., 1948년, 모마, 뉴욕 그림 오른쪽 위를 보면 검은색의 손자국이 있다. 손자국이 남겨져 있는 선사시대 동굴 벽화 자료를 찾아보았던 폴록은 손을 대고 안료를 뿌렸던 고대의 기법에 놀라움을 느낀다. 폴록의 손자국 표현은 원시적인 것으로 돌아간 인간의 행위에 흥미를 느낀 것으로 보인다.

렸음에도 다양한 표현이 가능했던 것은 이러한 이유에서이다. 점성에 대한 이해가 높았던 폴락은 물감 층을 때로는 두껍게, 때로는 얇게 쌓아가며 작업을 했다.

〈넘버 1A〉작품을 보면 알 수 있듯 폴락은 물감이 떨어지는 정도를 통제하는 능력이 뛰어났는데, 이는 의도적으로 이루어지는 고도의 기술이었다.[9] 한편 그림의 제목을 숫자와 알파벳 철자로 붙인 것은 내러티브를 부여하고 싶지 않은 작가의 의도를 나타낸다. 폴록의 액션페인팅 작품들은 캔버스에서 작가의 움직임이 작품 자체가 될 수 있다는 것을 매우 직접적으로 보여주고 있다.

폴록을 포함하여 추상표현주의자들은 자신의 내면을 그림에 쏟아 붓는 것에 관심이 많았다. 때문에 절대적 추상이 아닌 퍼포먼스가 가미된 액션페인팅 기법은 그들에게 잘 맞았다. 폴록과 같은 시기 활동했던 윌렘 드 쿠닝(Willem de Kooning, 1904~1997년)은 뉴욕 예술가들 사이에서도 진정한 예술가로 추앙되었던 사람이다. 1948년도에 발표한 그의 작품들은 실로 유명했다.[10] 마흔 네 살에 가진 첫 개인전에서 검은색과 흰색으로 이루어진 추상 회화는 판매와 리뷰에 성공을 거두었고, 이후 그의 대표적인 작품 〈발굴〉이 그려졌다. 이 시기 드 쿠닝은 평론가 클레멘트 그린버그와 해럴드 로젠버그의 지지를 얻게 된다.

네덜란드 출생의 드 쿠닝은 미국 동료들과는 달리 유럽 아카데미 전통에 따라 그림을 배웠다. 그 때문인지 그가 일생 동안 수많은 비구상 그림을 남겼음에도 불구하고 그의 화폭에서는 인물형상이 계속해서 드러난다. 그는 1953년 공격적인 구상 이미지로 다시 한

10 ———

윌렘 드 쿠닝, 페인팅, 1948년, 모마, 뉴욕 첫 번째 개인전 때 보여준 작품으로, 드 쿠닝은 트레이싱 페이퍼를 사용하여 밑 드로잉을 캔버스에 옮기고 오일과 에나멜 페인트로 그렸다. 그는 추상의 형태라도 어떠한 닮음이 있다고 하였는데 이 그림에서도 문자나 사람 형상 같은 이미지를 발견할 수 있다. 검은색 면은 흰색의 라인들에 의해 형태가 만들어지고 서로 겹쳐 엉켜있는 모습이다. 드 쿠닝은 여인 시리즈를 그리기 전 1940년대에는 이와 같은 흑백의 추상작업을 하였다.

번 뉴욕 예술계를 발칵 뒤집어 놓는데, 드 쿠닝의 대표 시리즈로 일컬어지는 여인 형상들이 바로 이때 발표되었다. 수백 년 간 그림의 주제가 되어왔던 여인상은 드 쿠닝의 작품에서는 매혹적이거나 뮤즈로서가 아닌, 이빨을 드러낸 포악한 느낌으로 그려졌다. 작품 〈여인 Ⅰ〉은 드 쿠닝이 추상작품으로 높게 평가 받은 이후에 그려진 그림이다.[11] 드 쿠닝은 여인 형상을 작업하며 사람 이미지에 다시금 회화적 의미를 부여하고자 한 것이다. 화면이 전쟁터 같은 인상을 주는 것은 한편으로는 작가의 회화적 분투가 오랜 기간 쌓여 있기 때문이다. 작업하고 긁어내고 다시 그리는 과정을 무한히 거치면서 편안하고 정돈된 결과물이 아니라 여전히 투쟁 중인 상태로 마무리되었다.

드 쿠닝의 인물형상 시리즈는 여인 Ⅰ에서 Ⅲ, 그리고 여인과 자전거, 마릴린 먼로 등의 제목으로 여자 이미지가 그 중심에 있다. 대부분 형태가 괴팍할 정도로 일그러진 가운데 가슴이 강조되고 눈과 입, 그리고 다리도 과하게 그려졌다. 드 쿠닝의 여인 그림들은 여러 번에 걸쳐 작업하는 과정을 반복하면서 여러 겹의 레이어가 만들어졌다. 같은 캔버스에 일흔 번, 여든 번 그림을 그린 것 같다고 했던 당시 동료의 증언대로 드 쿠닝은 작품 하나를 오래 진행하였다. 앞에서 살펴 본 그의 〈여인 Ⅰ〉의 경우 눈에 띄는 붓질과 두껍게 입혀진 안료도 추상표현주의의 전형적 액션페인팅 형식이다. 〈여인 Ⅰ〉을 보면 물감 덩어리를 캔버스 표면 위로 무겁게 쌓아 올릴 때 아주 격렬한 제스처가 가해진 것을 상상할 수 있다.

작업 말기에 드 쿠닝은 또 다시 새로운 형태와 스타일로 작업하

11 ──

윌렘 드 쿠닝, 여인 Ⅰ, 1950~1952년, 모마, 뉴욕 드 쿠닝은 여인 그림을 위해 셀 수 없이 많은 연구 습작을 하였는데 〈여인 Ⅰ〉은 이 시리즈 중 첫 번째로 완성한 작품이다. 어떤 이들은 여성을 대상화하고 폭력적으로 묘사했다는 차원에서 작가를 여성혐오자로 부르기도 했지만, 드 쿠닝 스스로는 "아름다움이라는 것은 나에게 점차 변덕스럽고 심술궂은 것이 되었다. 나는 그로테스크한 것이 좋다. 그것이 더 즐겁기 때문이다."라고 하였다.

12 ———
리 크래스너, 무제, 1949년, 모마, 뉴욕

였는데, 1980년대에 들어 리본 같은 색의 띠들이나 캔틸레버 형태의 곧은 선들이 공간에 떠다니는 이미지를 만들었다. 그럼에도 투쟁하는 것처럼 보이는 시각적 느낌은 그의 작업세계를 대표한다고 볼 수 있다.

뉴욕 스쿨이라 불리는 미국 추상 회화 기준으로 보았을 때 리 크래스너(Lee Krasner, 1908~1984년)의 그림은 비교적 작다. 그의 〈무제〉는 흑백의 초승달 형태가 원색의 터치와 함께 그리드 형식으로 빼곡히 있는 세로형의 그림이다.[12] 크래스너가 1940년대 후반부터 그린 "작은 이미지" 시리즈 중 하나인 이 그림은 당시 주요 화가였던 폴록이나 드 쿠닝의 페인팅이 얼마나 컸는지 짐작케 한다. 여기서 큰 사이즈 페인팅이라는 것은 캔버스 너비만을 이야기 하는 것이 아니라, 큰 붓으로 그리고 추상 형태도 큼직한 매우 남성적인 접근이었다. 폴록이 캔버스 천을 바닥에 내려놓고 그렸다면 크래스너의 이 작품은 탁자 위에서 그려졌다. 작업 사이즈와는 별도로 이 시기 여자 화가는 동등하게 주목을 받지 못했다. 리 크래스너도 뉴욕 스쿨의 중심이 되는 화가였지만 유명하고 비공식적인 모임에는 초대받지 못하였다.

크래스너는 유럽의 초현실주의자들이 뉴욕으로 이주해오기 시작하면서 초현실주의에 관심을 가졌는데, 초현실주의는 전쟁 기간이나 그 이후의 비현실성을 표현하기에 어느 예술가에게나 최적이었다. 하지만 초현실주의도 큐비즘처럼 자연을 관찰하는 것에 큰 뿌리를 두었으며 단지 형상을 조금 더 왜곡하고 뒤틀리게 표현했다. 때문에 그림을 그릴 때 자연까지도 버리는 것은 선택에 더 큰

자유로움을 주었다. 그러다 전쟁 이후 예술의 주제는 지극히 개인적인 영역 안으로 들어오게 된다. 크래스너의 페인팅은 반복적으로 그린 숫자 또는 문자의 흔적을 보여주는데 어떤 부분에서는 그녀가 어릴 때 배운 히브리어 문자에 근거하기도 한다. 개인적인 것이 때로는 더 넓은 역사적 현실과 연결되는 것이다.

▪ 컬러 필드 페인팅 ▪

미국 추상표현주의의 또 다른 타입 중 하나는 캔버스에 제스처나 활동이 부재한 회화들이다. 이들 작품은 명상적이거나 색에 깊이 빠져드는 느낌을 준다. 흔히 컬러 필드(Color Field) 페인팅이라 불리는 이 방식은 부드러운 사각 형태를 세로로 쌓은 구성으로 유명한 마크 로스코, 뚜렷하고 정확한 색의 세로줄을 그린 바넷 뉴먼 등이 대표적이다.

마크 로스코(Mark Rothko, 1903~1970년)의 작품은 서너 개의 묽게 칠해진 면들이 미묘하게 서로 반응하며 나란히 자리를 차지한다.[13] 그가 선택하는 색이나 화면의 비율은 작품에 있어 고독하고 자기 반성적인 특성을 부각시켜주고 있다. 그는 작품의 미스터리한 성격을 관람자가 자신의 페인팅이 걸려 있는 공간에서 느꼈으면 하였다. 정신적인 면을 다루었던 그의 회화에서처럼 로스코는 '고요함은 매우 정확하다.'라며 추상이라는 언어의 힘을 극찬하였다.

로스코의 작품들은 생각에 잠기게 하는 무게감이 있다. 이런 느낌을 자아내는 요소들로는 여러 가지가 있겠지만 평행적인 것, 모서리가 없이 떠 있는 듯이 보이는 사각 형태들, 그리고 아직 완성되

13 ──────

마크 로스코, No. 3/No. 13, 1949년, 모마, 뉴욕 대부분의 추상표현주의자들이 그렇듯 페인팅에 이름을 붙이지 않는 것을 좋아했다. 이 작품에서처럼 의미나 내용이 보이지 않게 그저 모호한 형식으로 숫자를 넣어 제목을 만들었다. 그의 작품들은 명상적이면서 우울함도 동반하는데 로스코가 한번은 사람들이 자신의 페인팅을 이해한다면 그 앞에서 눈물을 흘릴 것이라는 말을 하였다.

지 않은 느낌 등이 있다. 작품 〈No. 210/No. 211〉은 두 가지 색으로 구성되어 있는데, 오렌지 빛은 마치 흔들리는 것 같은 착시를 주며 강렬하게 떠 있다.[14] 바탕인 어두운 톤의 라벤더 퍼플과 오렌지색과 의 경계에는 노란색을 비롯하여 여러 톤의 색들이 섞여 있어 떠있 는 것 같은 느낌을 준다.

예술의 정신성에 대한 이야기가 적었던 20세기 중반, 로스코는 페인팅과 정신적인 측면 간의 관계에 집중하였다. 홀로코스트의 후 유증이 있고 핵무기의 여파가 있던 시기, 전쟁 이후 사회가 직면해 있던 근본적인 질문들을 그의 회화에서 고무한 것이다. 그리고 그 는 성화에 있는 천사 이미지처럼, 이전 시대 회화에서 정신적인 것 을 불러내기 위한 시각적 요소가 아닌, 모던시대에 영적인 면을 다 룰 수 있는 가장 가능한 방식을 고민하였다. 순수한 형태 내 순수한 색은 정신적인 것을 반향할 수 있다는 개념은 로스코에게 특히나 중요했던 것이다. 정신적인 측면은 작가와 관람자의 상호작용도 가 능하게 하였는데, 로스코는 '당신 안에 슬픔이 있고 나 역시 침통함 이 있지만 내 작품을 통해 이러한 감정이 만났을 때 우리 모두 슬픔 을 덜어낼 수 있다.'라며 눈에 보이지 않는 감성적 교류를 논하였다.

한편 바넷 뉴먼(Barnett Newman, 1905~1970년)의 그림은 액션페인 팅이라는 추상에 대한 회의와 의심에서 시작되었다. 물감을 들이붓 는 행위는 누구나 할 수 있지만, 똑바른 선은 만들어내기 어렵다는 생각도 작용한 것이다. 뉴욕 스쿨 화가들 중 지능형 화가인 바넷 뉴 먼은 철학을 전공했고 한 때 조류학자로 활동하기도 했다. 정통 유 대교 환경에서 자랐던 그는 성경적 개념을 그의 예술세계를 해석

14 ——

마크 로스코, No. 210/No. 211, 1960년, 크리스탈 브릿지 뮤지엄, 벤톤빌 로스코가 그만의 추상 형식으로 작업한 지 이십 년이 된 1960년에 그려진 그림이다. 세 개의 사각형 면이 구름 같이 떠 있는 이 화면은 로스코 회화의 성숙기에 그려진 만큼 색감과 구조가 매우 강렬하다.

15 ——
바넷 뉴먼, 하나됨 Ⅰ, 1948년, 모마, 뉴욕 바넷 뉴먼은 추상 운동과 관련하여 말하기를, 대공황
과 세계전쟁에 의해 무너진 세상에서 꽃이나 기대어 있는 누드, 첼로를 연주하는 사람들 등을 그
리는 것은 도저히 불가능했다고 기록한 바 있다. 뉴먼을 비롯하여 컬러필드 페인팅 화가들은 넓
은 캔버스와 강렬한 색감으로 모던 시대에 낭만적 숭고미를 부활시켰다.

하는 하나의 갈래로 보기도 한다. 성경의 가장 첫 부분인 창세기에서는 어둠으로부터 빛을 나누고 육지와 바다가 있으며 악으로부터 선을 구분한다. 이러한 구분을 뉴먼 작업의 개념으로 해석한 것이다. 하지만 더 크게는 인간의 존재를 선언하는 의미에서의 선, 세로로 그어진 줄이다. 사람들이 작품을 바라볼 때 페인팅의 수직선에 그들 스스로를 정렬시키듯, 개체성 또는 '나 여기 있다'라는 존재성을 표현한다. 그러면서 더욱 심오한 느낌, 영적인 상태를 이끌어내려 노력하였다.

〈하나됨 Ⅰ〉은 집(zip)으로 잘 알려진 뉴먼의 회화 요소가 포함된 첫 번째 그림이다.[15] 마스킹 테이프를 사용한 뉴먼은 대부분의 그의 회화에서 물감을 입히고 마스킹 테이프를 제거하는 경우가 많지만, 이 작품에서는 마스킹 테이프가 그대로 남아 있다. 화면을 가로지르는 카드뮴 빨간색 선을 가까이서 보면 2센티미터 너비의 마스킹 테이프가 물감 아래로 있다. 폴락의 드립(drip)처럼 대부분의 모던아트 예술가들에게 시그니처 스타일은 필수적이었는데 뉴먼은 이제 그의 집(zip)으로 인식된다. 그리고 이들 화면에서는 작가 개인의 감정이나 이야기를 담는 것이 아니라, 인간에 대한 본질적이면서 더 넓은 가치를 다루고 있다.

회화에 집중했던 뉴먼은 1960년대에 여러 해에 걸쳐 매우 기념비적인 규모의 조각 〈부러진 오벨리스크〉를 만들기도 했다.[16, 17] 코르텐 스틸로 된 이 작품은 7미터가 넘는 높이로, 아래 피라미드 형태의 정점과 윗부분의 거꾸로 된 오벨리스크 끝이 맞닿아 있다. 피라미드나 오벨리스크는 고대 이집트 때에 기념을 위한 형태이지만

16 ——
바넷 뉴먼, 부러진 오벨리스크, 1963~1969년, 로스코 채플, 휴스턴 완성이 되고 난 〈부러진
오벨리스크〉는 뉴욕 시그램 빌딩 앞과 워싱턴의 코코란 갤러리 야외공간에서 처음 전시되었다.
거꾸로 뒤집힌 워싱턴 기념비 형상을 하고 있어서 워싱턴에서는 많은 논란을 불러왔으며 몇 년
뒤 코코란 갤러리 관장이 사임하면서 이 조각은 철거되었다. 이후 뉴욕 모마에 영구 소장되었으
며 존 드 메닐의 후원으로 휴스턴에 있는 로스코 채플 앞에 설치되었다.

17 ──
바넷 뉴먼, 부러진 오벨리스크, 1963~1969년, 모마, 뉴욕

여기서 특정한 기념 없이 하늘을 치솟는 구조물과 그 규모는 관람자를 작게 만드는 위엄이 있다.

뉴먼의 작품들은 말년에 이르러서야 괄목할 만한 평가를 받게 되었다. 독립적이고 타협하지 않는 자세 때문에 뒤늦게 주목을 받았지만 추상에 대한 관점을 일관되게 유지하며 뉴먼 고유의 작업세계를 형성하였다.

회화나 조각에서 어떠한 주제와 이야기를 작품에서 제거하는 것은 1950년대 미국 예술이 추구하는 방향이었다. 폴록의 드립 기법

▶ 미국 추상표현주의의 시대적 배경

초기 추상표현주의자들은 개별적으로 구분되는 양식을 가지고 있더라도 공통의 관심이 있었다. 정치적인 것을 드러내지는 않았지만, 대부분은 사회적, 경제적 평등을 논하는 마르크스 개념에 확신이 있었으며, 많은 수가 연방 아트 프로젝트의 수혜를 받았다. 그들은 토마스 하트 벤튼 같은 미국 지역주의 작가, 디에고 리베라나 호세 오로츠코를 포함한 멕시코 벽화의 사회주의적 리얼리즘에 영향을 받았다.

연방 아트 프로젝트는 경제 대공황과 프랭클린 루즈벨트 시대인 1930년대부터 시작되었는데, 모두가 힘들었던 이 기간에 정부는 구제의 방편으로 Works Progress Administration을 만들었고 이곳에서 예술가를 돕는 연방 아트 프로젝트(Federal Arts Project)를 운영했다. 정부는 예술가들을 지원하면서 국가적 위기도 해결하게 되었다. 이때 공공장소에 1,200개가 넘는 벽화 작업이 이루어졌지만 아쉽게도 이 그림 모두가 다 좋은 작품만은 아니었다. WPA 예술은 미국의 전통적인 사회주의 리얼리즘에 근거한 구상 그림이거나 매우 정치적 그림도 있었다.

이든, 헬렌 프랭켄텔러의 물감으로 얼룩진 화면이든 통일된 점은 추상으로 향한다는 것이다. 이처럼 추상 표현주의 페인팅에서는 사회적이거나 역사적인 맥락으로 작품이 다루어지지 않는 것이 매우 중요했다. 추상의 특성은 사진 분야에 까지 미치게 되었는데 다큐멘터리 사진작가 아론 시스킨드(Aaron Siskind)의 경우, 1930년대에 미국의 시골 풍경을 찍다가 1950년대에 들어서는 흑백의 형태들을 배열하는 방식으로 작업하였다. 추상이라는 표현방식을 이전시대 양식인 미국 리얼리즘으로부터 자유로워질 수 있는 도구로 여겼던 것이다. 한편 미국 정부는 추상 표현주의를 미국의 민주주의, 개인주의, 문화적 성취를 반영하는 고유의 양식인 것으로 받아들였다. 냉전의 시기에 정치적 프로파간다의 한 형태로서 추상 표현주의 전시를 국제적으로 홍보하며 활성화시킨 것이다.

1960년대 컬러필드 페인팅으로 묘사된 또 다른 작가, 헬렌 프랑켄탈러(Helen Frankenthaler, 1928~2011년)는 구상이나 풍경을 독특한 방식으로 추상화한 그림을 그렸다. 어떠한 대상이 떠오를 만한 구체적인 요소들을 없애버린 앞 세대 작가 폴락의 영향을 받았던 프랑켄탈러는 캔버스를 물들이는 방식으로 작업했다. 번지는 형식의 첫 작업 〈산과 바다〉를 보면 화면 오른쪽의 푸른색과 수평선 때문에 바다처럼 보이지만, 목탄으로 그어진 선과 번진 물감으로 구성된 엄연한 비구상 이미지이다.[18] 그는 물감을 번지게 하는 페인팅 스타일을 1960년대부터 본격적으로 발전시키면서 '적셔진 얼룩(soak stain)'이라는 이름의 기법을 스스로 만들어냈다. 이는 아티스트가 조절하는 것과 자연에 의한 예측 불가능함이 잘 혼합된 그 만의

18 ────

헬렌 프랑켄탈러, 산과 바다, 1952년, 내셔널 갤러리, 워싱턴 D.C. 잭슨 폴락과 윌렘 드 쿠닝, 그리고 프란츠 클라인 등의 작품들이 그들만의 회화 스타일로 구분되고 유명해진 1950년대 초, 이십 대였던 프랑켄탈러는 실험을 통해 첫 번째 주요 작품인 〈산과 바다〉를 그리게 된다. 프랑켄 탈러는 휴가를 보냈던 지역인 노바스코샤(Nova Scotia)의 풍경을 얼룩 기법으로 그렸는데, 이는 케 네스 놀런드나 모리스 루이스와 같은 화가들에게 영감을 주었다.

19 ──────

헬렌 프랑켄탈러, 더 베이, 1963년, 디트로이트 미술관, 디트로이트 프랑켄탈러가 〈더 베이〉를 그렸을 때에는 이미 유명해진 이후였다. 그녀는 1956년 라이프 매거진에서 따로 다루어질 만큼 남성이 대부분이었던 뉴욕 추상표현주의 그룹에서 주목 받은 여성 작가였다. 이 작품은 1966년 베니스 비엔날레의 미국관을 위한 페인팅 중 하나로 선정되었다.

작업 방식이었다.[19] 프랑켄탈러는 주로 희석된 아크릴 페인트를 사용하였는데, 아크릴은 점성이나 번짐이 오일에 비해서 더 유연하기 때문에 캔버스 천에 스며들 때 통제가 가능했다. 물감을 묻히고 캔버스 천을 다양한 각도로 기울여서 표면에 색들이 중력에 의해 섞이게 하였다.

한편 프랑켄탈러의 남편이기도 한 로버트 마더웰(Robert Motherwell, 1915~1991년)은 문학, 철학 그리고 유럽 모더니즘에 매우 정통한 예술가였다. 스탠포드와 하버드 대학에서 각 학부와 대학원을 다니며 철학을 전공하였던 그는 뉴욕 스쿨 화가들 가운데 교육을 가장 길게 받은 화가이자 저술가이다. 마더웰은 초현실주의의 오토마티즘에 매력을 느끼고 그림을 그리면서도 붓에 감정이 실렸는데 전체적 구조에는 엄격함이 있었다. 그는 색과 형태의 배치에 있어 매우 신중하였으며 공간적인 간격, 그리고 그것들 사이에서의 리듬을 생각하며 작업하였다. 그는 '스페인 공화국을 위한 비가'라는 주제로 1949년부터 삼십 년 동안 200여 점의 그림을 남겼다.[20, 21] 때문에 흰 바탕에 검은 먹으로 붓칠한 형식의 이미지는 대다수의 그의 그림에서 유사하게 반복된다. 이 시리즈 중 초기 작품 〈스페인 공화국을 위한 비가 No. 57〉은 종이 위에 잉크로 그려진 작은 사이즈의 그림이다. 이 작품은 그의 친구 평론가 해럴드 로젠버그가 쓴 시에 동반된 일러스트로 처음엔 시작되었다.

마더웰에게 검은색과 흰색은 파시즘, 스페인 공화국과 프란시스코 프랑코를 암시한다. 이 모든 것은 2차 세계대전의 전초전이 되어준 스페인 내전과 관계된다. 당시 미국인과 유럽인은 스페인 공

20 ——
로버트 마더웰, 스페인 공화국을 위한 비가 No. 57, 1957~1961년, 샌프란시스코 모마, 샌프란
시스코 타원형이 매달려 있고 아래 평행으로 맞춰진 사각 형태는 바닥에 닿지 않고 있으며, 검
은 바탕 위에 흰색 페인트로 그려진 것인지 그 반대인지 구분하기 어렵다. 스페인 내에서 일어난
전쟁을 주제로 하였지만 크게는 인간의 고통, 그리고 거스를 수 없는 삶과 죽음의 굴레를 시적으
로 추상적으로 표현한 연작이다.

21 ——
로버트 마더웰, 스페인 공화국을 위한 비가 108, 1965~1967년, 모마, 뉴욕 스페인 시민전쟁 이후 애통함 또는 장송곡으로서 그려진 〈스페인 공화국을 위한 비가〉 시리즈는 다양한 사이즈와 간격으로 검은색의 타원형이 지속적으로 등장한다. 그 형태는 여러 가지를 연상시키지만 마더웰 스스로는 스페인 소싸움 장에서 죽은 소의 고환을 보여주는 것과 연계하였다.

화국의 민주주의적 이상에 공감하였으며 많은 수의 예술가들은 이 역사적 사건을 작품의 주제로 다루었다. 그 가운데 피카소 작품 〈게르니카〉가 스페인 내전의 잔학함을 드러낸 것으로 유명하다. 마더웰의 경우, 유럽에서 일어난 비극과 상실로 인한 인류애적인 감정을 추상의 언어로 표현하였다.

▶ 미국 모더니즘 형성에 공헌한 두 명의 비평가

• 클레멘트 그린버그(Clement Greenberg, 1909~1994년)

클레멘트 그린버그는 20세기 가장 영향력 있는 예술평론가로, 모더니즘을 대표하는 이론들을 세웠다. 그는 잭슨 폴록, 헬렌 프랑켄탈러, 모리스 루이스, 케네스 놀란드 등의 작품들을 평하면서 추상표현주의의 주요 개념들을 만들었다. 2차 세계대전의 트라우마가 미국인들의 의식에 큰 영향을 주면서 이후 예술도 근본적으로 바뀌게 되는데, 그린버그는 정치와 상업이 예술에 침범하는 것을 막기 위해서는 추상예술이 불가피하다고 하였다. 그의 중요한 글 '아방가르드와 키치(Avant-Garde and Kitsch)'가 계간지 파티잔 리뷰에 1939년 발표되었고, 그 다음 해에 '더 새로운 라오콘을 향하여'가 같은 잡지에 게재되었다.

• 헤롤드 로젠버그(Herold Rosenberg, 1906~1978년)

헤롤드 로젠버그는 추상표현주의 작품을 특징 짓는 액션 페인팅이라는 용어를 고안한 비평가이다. 1952년 '미국 액션 화가들(The American Action Painters)'이라는 글을 아트뉴스에 발표하면서 비평 활동을 시작하였다. 로젠버그는 프란츠 클라인, 바넷 뉴먼 그리고 특히 윌렘 드 쿠닝을 그의 액션 페인팅 개념을 위한 본보기로 삼았다. 그린버그가 모던아트에서 추상이라는 형식을 중요한 요소로 생각했다면 로젠버그는 창작행위에 강조점을 두었다.

더 새로운
방향으로의 도약

미국 추상표현주의 이후

내적인 것을 표현하고 예술가의 정신 상태에 집중했던 추상표현주의 이후의 시기, 예술가들은 새로운 방향의 작업을 하기 시작했다. 그들에게 예술은 작가 개인의 감성에 관한 것이 아니었으며 추상표현주의라는 형식도 유럽 초현실주의에서 연유한 정신분석학적 영웅주의 정도로 생각하였다. 이 시기에 로버트 라우센버그, 재스퍼 존슨 등 다음세대 작가들이 등장하였으며, 팝아트의 토대를 마련해주었다.

▪ 추상표현주의에 맞선 거장, 로버트 라우센버그 ▪

로버트 라우센버그(Robert Rauschenberg, 1925~2008년)의 작품 〈지워진 드 쿠닝〉은 말 그대로 라우센버그가 드 쿠닝의 그림을 지운 작품으로, 동시대 예술 문화의 관계 구도를 보여준다.[22] 라우센버그는 블랙 마운튼 대학에서 미술을 공부할 때 윌렘 드 쿠닝을 알게 된다. 드 쿠닝은 잭슨 폴락과 더불어 미국 최초 모더니즘 운동인 추상 표

22 ——
로버트 라우센버그, 지워진 드 쿠닝, 1953년, 샌프란시스코 모마, 샌프란시스코 이 작품은 아이디어를 만드는 사람으로서의 예술가 개념을 효과적으로 표현하고 있다. 나중에 라우센버그의 오랜 친구 재스퍼 존슨은 이를 위해 도금한 액자를 만들어 주고 작품 제목도 매트에 써서 붙여 주었다.

현주의의 대표 인물로, 특히 당시에는 뒤틀린 여자 형상으로 그의 작품이 특징지어져 있을 때였다.

1952년 가을, 젊은 작가 라우센버그는 뉴욕에 있는 드 쿠닝의 작업실을 방문하여 그의 그림을 지울 계획을 말하면서 선배 아티스트인 드 쿠닝에게 허락을 구한다. 드 쿠닝은 이에 동의하였고, 라우센버그는 목탄, 연필, 크레용, 오일 페인팅 등으로 그려진 드 쿠닝의 작품을 몇 주 동안 열심히 지웠다. 라우센버그는 미국이 국제 예술 세계에서 입지를 다지기 위해 만든 형식주의 문화에서 한참 벗어난 작가였으며 동성애자였다. 때문에 라우센버그가 지운 드로잉은 은유적 의미에서 남성적 회화, 작품에 있어 원본이라는 개념까지 지운 것으로 여겨진다.

이후, 형식을 정하기 애매한 그의 컴바인 페인팅 〈침대〉는 예술과 삶 사이를 생각하며 만들어졌다.[23] 순수미술에서 중심을 이루는 두 가지 형식인 회화와 조각에 사람들의 생활을 개입시켰다. 실제 침대와 배게, 그리고 퀼트 이불과 시트가 있으며 페인트와 연필 작업도 보인다. 그는 이 모든 요소들을 세워 벽에 걸어 놓았는데, 한편으로는 폴록의 드립 기법이 부분적으로 연상된다. 사실 라우센버그는 보는 사람으로 하여금 잭슨 폴록이 생각나도록 의도하면서 더 넓게는 추상표현주의에 맞선 것이다.

1955년 당시 지배적이었던 추상표현주의는 아티스트의 개인적이고 주관적인 경험을 캔버스에 담아 낸 미술이었기 때문에, 여기서 침대라는 소재는 무의식을 담은 사적인 공간, 창작자의 내적 상태를 가리킨다는 면에서 의미적으로 상통한다. 라우센버그는 동시

23 ———
로버트 라우센버그, 침대, 1955년, 모마, 뉴욕

캔버스를 지지대로 취하고 파운드 오브제를 부착하는 라우센버그의 형식 '컴바인 페인팅' 기법의
첫 번째 작품이다. 오래 사용하여 닳은 침대시트와 베게 위에 잭슨 폴록의 그림과 유사하게 페인
트를 뿌려서, 벽면에 걸린 추상회화 같이 보인다.

24 ──────

로버트 라우센버그, 캐년, 1959년, 모마, 뉴욕 라우센버그는 뉴욕 시내를 걸어다니며 흥미로운 아이템이 없는지 늘 주위를 살펴보곤 했다. 하루는 그의 친구 아티스트 사리 디네스(Sari Dienes)가 카네기 홀에서 잃어버린 물건들을 처리하다가 무더기에서 박제된 독수리를 발견했다며 가져가라는 제안을 한다. 박제 독수리를 가져온 라우센버그는 인쇄물, 사진, 천 등 다른 재료들과 함께 이 작품을 완성한다.

에 자신의 침대 자체를 내어주겠다는 주류에 대한 조롱이자 포스트 모더니즘적 태도를 보인 것이다.

라우센버그 작업 가운데 컴바인 페인팅 형식을 취한 또 다른 작품에는 〈캐년(Canyon)〉이 있다.[24] 작품의 윗부분은 페인트가 칠해진 종이, 사진, 셔츠 등 주워 모은 것들을 조합하여 붙였으며 아래에는 박제된 독수리가 날개를 펼친 채 박스 위를 밟고 서서 막 날아오르려는 포즈를 하고 있다. 문이 열린 박스는 오른쪽으로 기운 막대기 위에 아슬아슬하게 균형을 맞추고 있고, 막대기가 프레임에 닿는 지점에서 다시 끈을 늘어뜨려 베개를 매달아 놓았다.

컴바인 페인팅 작업을 했던 1954년에서 1965년까지의 기간이 라우센버그 작업에서 중요한 이유는 전쟁 이후 뉴욕 스쿨이라 불리는 제일 앞서 가는 모던아트에 도전했기 때문이다. 뉴욕 스쿨 작가들은 추상을 찬양했고 라우센버그는 그들이 믿는 절대적 규칙을 위반한 셈이었다. 추상표현주의를 지지했던 평론가 그린버그는 진정한 페인팅이란 제스처, 평면성, 색채 등 그림에 내재된 성질을 탐구할 때만 이루어질 수 있다고 하였는데, 라우센버그는 물질 자체를 내세우기보다 내용을 넣었다. 따라서 캐년을 포함한 그의 컴바인 작품들은 회화와 조각의 구분을 뒤집었을 뿐만 아니라, 예술의 주제와 내러티브를 다시 가져온 셈이었다. 그는 주변에서 쉽게 구할 수 있는 일상 물건들을 작품에 사용했다는 점에서 팝 아티스트들의 전임자로 볼 수 있다.

■ 순수미술과 대중문화의 구분을 지운 재스퍼 존스 ■

라우센버그와 같은 시기, 재스퍼 존스(Jasper Johns, 1930년~)도 일상
용품을 소재로 그림을 그렸다. 존스는 자신의 작품에 잘라낸 신문,
파운드 오브제 또는 맥주병이나 커피 캔 같은 대량 생산제품 등을
사용하면서 순수미술과 대중문화의 구분을 지웠다. 특히 존스가
1950년대 중반부터 사용한 미국 국기, 과녁, 숫자 등은 그동안 구분
되어 왔던 순수미술과 일상생활 간의 경계를 허물며 팝 아트를 위
한 토대를 마련해주었다. 추상적이면서 구상으로서 역할을 하는 성
조기나 과녁 이미지는, 모두 본질적으로 평면이고 모더니즘 순수
회화 차원에서 보면 그린버그가 강조하는 '평면성'이라는 모더니즘
교리에 딱 들어맞는다. 하지만 동시에 매우 평범하고 일반적이며
모더니스트 추상 개념에 대항하는 대중문화를 대표하는 것이기도
하다. 이러한 기호학적 유희와 모호함이 존스 작품의 핵심적 특징
이다.

특히 뒤샹의 작품 〈그녀의 독신남들에 의해 발가벗겨진 신부〉에
영향을 받았던 존스는 다다 작품의 형식적인 면을 참조하였는데,
성조기와 과녁 그림을 그리기 시작할 때부터 신문과 천들을 조합
해서 캔버스에 왁스로 고착시키는 방법을 사용하였다. 미국 국기를
그린 첫 번째 작품 〈깃발〉을 가까이서 보면 줄무늬 아래에 신문 조
각들이 붙여져 있는 것을 확인할 수 있다.[25] 존스가 미국 육군에서
제대한 지 2년 후, 스물네 살에 그린 이 작품은 침대 시트를 잘라서
오일 페인팅으로 그리고, 안료와 녹인 왁스를 혼합하여 표면을 단
단히 고착시킨 것이다.

25 ——
재스퍼 존스, 깃발, 1954~1955년, 모마, 뉴욕 재스퍼 존스는 어느 날 꿈에서 큰 성조기를 그
리고 있는 자신의 모습을 보고, 다음날 곧 재료를 사러나가 이 작품을 그리기 시작했다고 회고하
였다.

26 ——

재스퍼 존스, 네 개의 얼굴이 있는 과녁, 1955년, 모마, 뉴욕 성조기와 더불어 과녁 이미지도 존스가 1955년부터 1961년 동안 많은 수의 페인팅과 드로잉을 통해 탐구했던 대상이다. 과녁 그림 위에는 한 명의 같은 모델을 7개월 넘는 기간 동안 석고 캐스팅하며 만든 얼굴들이 나무 경첩 안에 붙어 있다.

우리에게 익숙한 대상은 오히려 다른 차원에서 작업을 할 수 있는 여지를 준다고 믿었던 존스에게 과녁은 되풀이 되는 주제였다. 그 가운데 〈네 개의 얼굴이 있는 과녁〉은 원 모양의 과녁 위로 석고 주물을 뜬 얼굴 네 개가 붙어 있는 작품이다.[26] 과녁은 일반적으로 집중하여 조준하는 대상으로 이미지 자체도 선명하지만, 존스의 작품에서는 선과 면들이 불분명하고 표면도 콜라주 위에 왁스를 입혀 울퉁불퉁하며 두텁다.

뉴욕 모마의 초대 관장이었던 알프레드 바는 뮤지엄의 컬렉션 위원회를 설득하여 당시 무명이었던 재스퍼 존스의 작품 세 점을 사들인다. 그래서 존스의 깃발과 과녁 그림은 모마에 일찍이 소장되었다. 존스는 1954년 맨해튼 남부의 펄 스트리트에 있는 건물에서 작업하며 라우센버그를 만났는데 이후 둘은 동료이자 연인으로 서로 많은 영감을 주고받으며 지냈다. 존스는 라우센버그를 보면서 아티스트란 무엇인가를 배웠다고 회고했듯, 둘은 같이 살면서 추상표현주의를 타파하는 아이디어를 깊게 나눈 사이였다. 익숙한 이미지를 사용한 대표적인 그림들 이 후에는 존스의 작업이 좀 더 개인에게 중요한 소재를 취한 자서전적인 형태로 옮겨 갔다. 그렇지만 그가 뉴욕에서 왕성히 활동할 시기 진행한 존 케이지나 머스 커닝햄과의 멀티미디어 콜라보레이션들은 1960년대와 1970년대에 퍼포먼스 아트를 확장시켜 주었으며, 기호학과 인식에 대한 그의 탐구는 개념미술과 1980년대의 포스트모던의 개입에도 바탕이 되어 주었다.

■ 공간에서의 드로잉, 데이비드 스미스 ■

추상표현주의는 흔히 페인팅 영역에서의 혁신적인 움직임으로 생각되지만, 전통적 재료에 도전한 조각들도 포함한다. 데이비드 스미스(David Smith, 1906~1965년)는 철 조각을 용접하면서 조각에서 흔히 느껴지는 중량감을 열린 공간으로 바꿔 놓았다.[27] 스미스는 조각을 주로 했던 작가였지만, 동시대 추상표현주의 화가들과 함께 그림으로 시작한 스미스에게 철 조각은 그의 말대로 '공간에서의 드로잉(drawing in space)'이었다. 인디애나 출생의 그는 학교를 오하이오에서 다니면서 여름에 잠시 자동차 공장의 조립 라인에서 일하였는데 이후 조지 워싱턴 대학에서 예술과 시를 공부하고 나서도 자동차 용접공으로 일해야겠다는 결심을 하였다. 그는 1926년 뉴욕으로 이주하여 아트 스튜던트 리그를 다니면서 피카소, 몬드리안, 칸딘스키, 러시아 구성주의 등의 작품들을 알게 된다. 또 그로부터 몇 달 후 처음으로 파블로 피카소와 훌리오 곤잘레스의 철 조각을 보게 되었는데, 이는 데이비드 스미스의 삶과 커리어를 크게 변화시키는 계기가 되었다.

그의 첫 번째 조각은 산호로 만든 것이었으며 점차 나무, 납땜된 철이나 파운드 오브제 등으로 3차원의 오브제를 만들기 시작하였다. 그러다가 산소-아세틸렌에서 발생한 열로 철 작업을 하기 시작하면서 미국에서 처음으로 용접을 전문으로 하는 조각가가 되었다. 스미스는 용접 기술에 박차를 가하면서 맨해튼을 완전히 떠나 뉴욕주 북부의 볼턴 랜딩으로 옮겨 작업 시간 전부를 보냈다. 가공되지 않은 대규모 재료들을 쌓아 놓은 공장 같은 분위기의 스미스

데이비드 스미스, 오스트레일리아, 1951년, 모마, 뉴욕 제작 당시 그가 만들었던 조각 중 가장
큰 사이즈였던 이 작품은 가는 철 막대기와 플레이트를 용접하여 섬세하면서 동시에 단단하고
균형 잡힌 조각으로 만들었다. 제목이 오스트레일리아인 것은 캥거루가 뛰어 오르는 동작처럼
보인다고 붙여진 이름이다.

데이비드 스미스, 큐바이 XIV, 1963년, 세인트 루이스 아트 뮤지엄, 세인트 루이스 데이비드
스미스의 작품 세계는 여러 형식을 거치는데, 초기 그의 구상 조각에서부터 초현실주의 영향을
받은 유기적 형태의 추상, 그리고 기하학적인 구조물까지 아우른다. 큐바이 시리즈는 그의 후기
스타일로 형태적으로는 20세기 초 예술운동이었던 큐비즘의 영향을 받았다.

스튜디오에는 완성된 조각들도 공장의 재고 방식처럼 정렬되어 있었다.

스미스가 스튜디오에서 조각 작업을 대대적으로 하던 중 2차 세계대전이 일어난다. 그는 철도 차량 제작 회사인 알코(American Locomotive Company)에서 기관차와 M7탱크를 조립하는 일을 하게 된다. 전쟁이 끝나고 나서는 이내 쌓였던 창작 에너지를 조각에 쏟았는데 추상화가들이 페인트라는 물질로 캔버스에 그림을 그렸듯, 그는 철을 소재로 용접하며 추상 작업을 하였다. 철로 세워진 열한 점의 시리즈 〈단조물〉은 1955년과 1956년에 만든 소재에 직접적으로 접근한 중요한 작품이며, 1960년대 초에 제작한 〈큐바이(Cubi)〉 시리즈는 스테인레스 판을 붙인 기하학적 추상 조각이다.[28] 큐바이 조각은 작가가 말년에 제작한 마지막 시리즈로 사각형과 원형으로만 구성되어있고 큐비즘을 가장 많이 참조한 작업이다. 광이 나게 마감된 금속들은 무게감이 없는 느낌을 주며, 반사되는 특성 때문에 관람객들이 움직이며 보게 되었다. 스미스는 사람들이 그의 조각을 거리를 두고 보았으면 하였는데, 전체를 한 번에 볼 수 없는 조각의 형태와 부분적으로 고려된 구성 때문에 그러했다.

세계대전이 종료되고 나서 미술사에서는 미국이 급부상하게 된다. 전쟁의 황폐함과 파시즘을 피해 유럽의 많은 예술가들이 미국, 특히 뉴욕으로 많이 건너온 것이다.

멕시코 뮤럴리즘

1930년대

1930년대 미국의 예술가들은 멕시코 혁명의 열기가 담긴 멕시코 벽화에 관심을 갖는다. 멕시코 화가들은 예술이 사회적 역할을 담당해야 한다는 믿음을 가지고, 정치사회적 주제를 공공건물 벽에 묘사하면서 대중의 교감을 이끌어냈다.

추상표현주의

1940년대 ~ 1950년대

추상표현주의는 구상 이미지가 없는 것을 특징으로 한다. 이들은 넓게 두 그룹으로 구분되는데 하나는 액션 페인팅이라고 불리는 작가들, 다른 하나는 색을 채워 그리는 컬러 필드 페인팅이라고 불리는 작가들이다.

폴록, 〈넘버 1A〉(좌)
로스코, 〈No. 3/No. 13〉(우)

추상표현주의 이후

1950년 이후

추상표현주의 이후 다음 세대 작가들은 더욱 새로운 방향의 작업을 하기 시작한다. 이 시기 순수미술과 일상생활 간의 경계를 허문 팝 아트가 등장한다.

재스퍼 존스, 〈깃발〉(좌)
라우센버그, 〈캐년〉(우)

이미지 출처

- 피에트 몬드리안, 붉은 나무 ©WikipediaReddit
- 피에트 몬드리안, 회색 나무 ©Piet-mondrian
- 피에트 몬드리안, 꽃이 핀 사과나무 ©Wikipedia
- 피에트 몬드리안, 커다란 빨간 면, 노란색, 검은색, 회색 그리고 파란색이 있는 구성 ©Artsy
- 피에트 몬드리안, 타블로 I: 네개의 선과 회색이 있는 마름모 ©Moma
- 피에트 몬드리안, 브로드웨이 부기우기 ©Wikipedia

6장
- 카시미르 말레비치, 검은 사각형 ©Wikipedia
- 카시미르 말레비치, 흰색 위의 흰색 ©Moma
- 블라디미르 타틀린, '제3인터내셔널을 위한 기념탑' 모델을 찍은 사진 ©Wikipedia
- 바르바라 스테파노바, 첫 번째 5개년 계획의 결과 ©Ohsapah
- 엘 리시츠키, 붉은 쐐기로 백군을 때리자 ©Dailyartmagazine
- 엘 리시츠키, 프라운 19D ©Moma

7장
- 한나 회흐, 독일의 최후 바이마르 시대를 다다의 부엌칼로 잘라버려라 ©Wikipedia
- 쿠르트 슈비터스, 메르츠 11 ©Shillingtoneducation
- 막스 에른스트, 무제(다다) ©Pinimg
- 알프레드 스티글리츠가 찍은 마르셀 뒤샹의 〈샘〉 ©Wikipedia
- 마르셀 뒤샹, 샘 ©Sfmoma
- 마르셀 뒤샹, 에땅 돈느 ©Wikipedia
- 조르조 데 키리코, 오늘의 수수께끼 ©Moma
- 앙드레 마송, 오토매틱 드로잉 ©Moma
- 이브 탕기, 호앙 미로, 막스 모리스, 만 레이, 익스퀴짓 콥스 ©Moma
- 이브 탕기, 엄마, 아빠가 부상을 당했어! ©Moma
- 르네 마그리트, 연인 ©Moma
- 르네 마그리트, 커튼의 궁전 III ©Moma
- 르네 마그리트, 빛의 제국 II ©Moma
- 막스 에른스트, 바바리안 ©Metmuseum
- 살바도르 달리, 삶은 콩으로 된 부드러운 구조(시민전쟁의 전조) ©Wikipedia

- 살바도르 달리, 십자가책형 ©Wikiart
- 메레 오펜하임, 오브제 ©Moma

8장
- 디에고 리베라, 우주의 지배자 인간 ©Wikipedia
- 다비드 알파로 시케이로스, 고통 그리고 쿠아우테목의 신격화 ©Agnesscott
- 호세 크레멘테 오로스코, 프로메테우스 ©Wikipedia
- 프리다 칼로, 두 명의 프리다 ©Reddit
- 프리다 칼로, 테우아나로서의 자화상 ©Reddit
- 프리다 칼로, 모세 ©Wikipedia
- 프리다 칼로, 꿈 (침대) ©Reddit
- 잭슨 폴록, 뮤럴 ©Guggenheim
- 잭슨 폴록, 넘버 1A ©Moma
- 윌렘 드 쿠닝, 페인팅 ©Moma
- 윌렘 드 쿠닝, 여인 I ©Moma
- 리 크래스너, 무제 ©Moma
- 마크 로스코, No. 3/No. 13 ©Moma
- 마크 로스코, No. 210/No. 211 ©Arthistorybabes
- 바넷 뉴먼, 하나됨 I ©Moma
- 바넷 뉴먼, 부러진 오벨리스크 ©Wikipedia
- 바넷 뉴먼, 부러진 오벨리스크 ©Moma
- 헬렌 프랑켄탈러, 산과 바다 ©Guggenheim
- 헬렌 프랑켄탈러, 더 베이 ©Artsy
- 로버트 마더웰, 스페인 공화국을 위한 비가 No. 57 ©Artsy
- 로버트 마더웰, 스페인 공화국을 위한 비가 108 ©Moma
- 로버트 라우센버그, 지워진 드 쿠닝 ©Sfmoma
- 로버트 라우센버그, 침대 ©Moma
- 로버트 라우센버그, 캔논 ©Moma
- 재스퍼 존스, 깃발 ©Moma
- 재스퍼 존스, 네 개의 얼굴이 있는 과녁 ©Moma
- 데이비드 스미스, 오스트레일리아 ©Moma
- 데이비드 스미스, 큐바이 XIV ©Slam